LES CHASSES

DU

SECOND EMPIRE

— 1852-1870 —

PAR

A. DE LA RÜE

ANCIEN INSPECTEUR DES FORÊTS DE LA COURONNE
CHEVALIER DE LA LÉGION D'HONNEUR

> Les temps humiliés ont toujours porté les âmes inquiètes du présent à demander au passé la consolation et l'espérance.
>
> (*La Légende du jeune Henri de Navarre*, 1572.)

PARIS

LIBRAIRIE DE FIRMIN-DIDOT ET Cᶦᵉ

IMPRIMEURS DE L'INSTITUT, RUE JACOB, 56

—

1882

LES CHASSES

DU

SECOND EMPIRE

Typographie Firmin-Didot. — Mesnil (Eure).

A
MADAME MARIE C.....

Madame,

On s'étonnera peut-être que je dédie à une dame les *Chasses du second empire*.

C'est bien naturel cependant, et tout étonnement cessera, lorsque j'aurai dit que vous m'avez encouragé dans le cours de mon travail, et que plus d'une fois vous m'avez montré mes imperfections avec ce tact exquis qui est l'apanage de votre sexe.

Si mon livre fait son chemin, je suis convaincu, Madame, que c'est à vous que je le devrai; en vous en faisant hommage, je n'accomplis donc qu'un simple devoir de gratitude.

Je regrette que ces pages, écrites sous vos yeux, ne soient pas plus dignes de vous.

Veuillez agréer, Madame, toute mon estime et tous mes respects.

<div align="right">A. DE LA RÜE.</div>

LES CHASSES
DU SECOND EMPIRE.

CHAPITRE PREMIER.

Après la révolution de 1848, les forêts de la couronne font retour à l'État. — Location de la chasse. — Le prince Louis Napoléon s'installe aux Tuileries; le trône de Napoléon Ier est relevé. — On prête au nouvel empereur les intentions les plus fastueuses. — Les fermiers de la chasse se hâtent de détruire le gibier des forêts. — Ils invoquent la validité de leurs baux; les uns cèdent leurs droits, les autres se font indemniser. — Depuis Henri IV, tous nos rois agrandissent, améliorent les établissements de vénerie; les forêts sont mieux percées; les Napoléon en profitent. — Napoléon III imite Charles X. — Club des chasseurs. — Dernière chasse de la société de Rambouillet; quête pour les pauvres. — Première chasse en 1852. — Après la proclamation de l'Empire, déplacement à Compiègne. — La comtesse de Montijo et sa fille. — L'Empereur est très épris. — Propos malsonnants. — L'Empereur épouse Mlle de Montijo. — Joli mot de l'Empereur.

Aujourd'hui qu'il est de mode de blâmer ce qui se faisait sous l'Empire, il m'a fallu toute la confiance que j'ai dans le bon sens et l'équité des honnêtes

gens, pour prendre la plume et céder aux instances de mes amis.

Pour l'honneur et dans l'intérêt de la vénerie impériale, j'eusse souhaité un historiographe d'une notoriété plus confirmée que la mienne; mais si le talent d'écrivain me fait défaut, le lecteur m'accordera au moins le mérite d'être vrai, impartial, dans le récit des faits qui vont suivre, dont j'ai été témoin, et auxquels j'ai souvent pris une part active.

Après la révolution de 1848, les forêts de la couronne, dont le roi Louis-Philippe n'était que l'usufruitier, firent retour à l'État; le droit de chasse fut mis en adjudication.

Dans le courant de l'année 1851, les événements se succédèrent avec une rapidité vertigineuse; l'Empire était en incubation. — Le 2 décembre, le Prince président s'ouvrait les portes du palais des Tuileries; un an après, jour pour jour, il était empereur; le trône de Napoléon Ier était relevé.

Dès le lendemain, on prêta au nouveau souverain, les Parisiens surtout, — on croit ce qu'on désire, — les intentions les plus fastueuses. L'Empereur, disait-on, veut faire grand; comme son oncle, il aura une cour nombreuse, donnera des bals, des fêtes; ses voitures, ses chevaux, ses équipages de chasse seront magnifiques, etc.

Les marchands de Paris étaient en liesse.

Moins satisfaits, les fermiers du droit de chasse comprirent que leurs baux ne seraient bientôt plus que des lettres mortes, qu'infailliblement les forêts qu'ils avaient louées leur seraient reprises. Aussi se hâtèrent-ils de jouir de leur reste et de chasser le plus fréquemment possible. Cette fois, ce n'était pas, comme en 1830, avec les tambours de la garde nationale que les battues eurent lieu dans les tirés royaux, mais par les soins d'honnêtes chasseurs, usant simplement et amplement, il est vrai, de leur droit. Seulement le résultat fut à peu près le même, et les forêts de la couronne n'en furent pas moins dépeuplées. Il en a été de même en 1830, en 1848 et en 1870; c'est écrit, c'est la destinée du gibier en France.

Lorsqu'il s'agit de reprendre les forêts attribuées à la nouvelle liste civile, un très petit nombre d'adjudicataires élevèrent quelques prétentions en invoquant la validité de leurs baux. On parlementa, on finit par s'entendre, et les choses s'arrangèrent presque toutes à l'amiable; je pourrais même citer plusieurs locataires qui s'empressèrent de céder gracieusement leur droit à l'Empereur.

Au point de vue de la conservation du gibier, toutes ces forêts, c'est-à-dire celles de Compiègne, de Laigue, de Fontainebleau, de Meudon, de Rambouillet, de Versailles, de Senart, de Villefermoy

et ses annexes, avaient été généralement mal administrées. Saint-Germain en Layé, loué à M. Léon Bertrand, qui avait su avec sa grande expérience en faire un véritable Eldorado cynégétique, faisait exception. Ce maître ès science rendit cette forêt dans le plus brillant état; aussi fut-il très largement indemnisé.

Depuis Henri IV jusqu'à nos jours, nos rois, presque tous chasseurs, en se succédant au trône, avaient amélioré, agrandi dans chaque résidence royale les divers établissements de vénerie, afin de rendre la pratique de la chasse plus agréable et plus commode (1 .

Le percement seul des forêts, étudié avec soin, effectué successivement et à la longue, suffirait pour donner une juste idée de ces nombreuses améliorations qui toutes tendaient à la perfection.

Bénéficiant de ce qui fut créé avant eux et comme pour eux, les Napoléon ont été très favorisés par les circonstances lorsqu'ils ont voulu organiser leurs chasses. Il est bien certain que Napoléon 1er, qui avait l'habitude, très louable si l'on veut, mais peu impériale, dans tous les cas, de rogner le mémoire des couturières de l'impératrice, très soucieux du reste des deniers de l'État, n'eût assurément pas voulu

(1) Sous le mot *vénerie;* nous désignerons tout ce qui a rapport à la chasse, aussi bien la chasse à courre que la chasse à tir.

dépenser des millions pour une création de pur agrément et de luxe. Et, en effet, ce sont des millions et beaucoup de millions qu'ont coûté ces pavillons, ces rendez-vous de chasse, ces vastes bâtiments pour loger le personnel de vénerie, ces écuries pour plus de cent chevaux, ces chenils pour les meutes, ces panneaux, ces toiles pour les panneautages, les fourgons pour le transport du gibier, ces magnifiques faisanderies avec tout le matériel d'élevage, ces grands parquets clos de murs pour la conservation du gibier en réserve, etc., etc.

Je ne crois pas que ce soit de la présomption de ma part de dire qu'un souverain économe n'aurait pas voulu s'engager, pour la satisfaction de son plaisir et de son amour-propre, dans une entreprise aussi dispendieuse.

Dans de telles conditions, pour donner plus d'éclat à sa cour et attirer à lui les boudeurs, l'ancien lieutenant d'artillerie, se disant qu'il était devenu assez grand pour avoir, comme nos plus grands rois, un grand veneur et tout un personnel d'officiers de vénerie, n'eut, pour cela, qu'à parodier le règne précédent, tout en faisant une large et intelligente part aux idées nouvelles.

Non moins heureux, Napoléon III, un peu plus chasseur peut-être, s'inspira de ce qui s'était fait sous Charles X ; mais il avait moins en vue d'ajouter

de la splendeur à sa maison que de récompenser, de reconnaître des services rendus durant les mauvais jours de l'exil, en créant la charge de grand veneur et des emplois d'officiers des chasses.

On dit les princes oublieux, Napoléon III ne l'était pas, car personne, plus que lui, n'avait la mémoire du cœur. Devenu empereur, le Prince Louis s'est rappelé tous ses amis, petits et grands ; pas un seul n'a été oublié. Je pourrais citer des milliers de preuves à l'appui.

Le Prince président, en dépossédant les locataires des forêts des environs de Paris, n'a pas, comme on le lui reprocha à cette époque, été la cause de la dissolution inattendue, un peu césarienne, disait-on déjà, de toutes ces sociétés. Il est plus juste de dire que la plupart de ces fermiers savaient parfaitement que leur présence, dans les forêts de l'ancienne liste civile, n'était qu'éphémère, et que presque tous, loin d'être hostiles au nouvel état de choses, en étaient très partisans.

L'exilé de Saint-Germain, — c'est ainsi qu'il s'appelait, — Léon Bertrand, reconstituait le Club des chasseurs dont il était président, en louant le parc du Raincy et la forêt de Bondy, et y organisait, avec une activité fébrile, une très belle chasse à courre et à tir.

De son côté, la Société des chasses à courre de

Chantilly, fondée par le comte d'Hédouville, recueillait ces veneurs d'élite de Rambouillet, portant les plus beaux noms de France : MM. le prince Henri de Ligne, le duc d'Ayen, le marquis de Noailles, le duc de Plaisance, le comte Jules de l'Aigle, le comte de la Guiche, le comte Alfred de la Rochefoucauld, le comte Henri Greffulhe, et tant d'autres que j'ai oubliés.

Le dernier laisser-courre, laisser-courre d'adieu à la forêt de Rambouillet par ces nobles et grands maîtres qui, eux aussi, étaient des exilés, appartient aux fastes de la vénerie française.

C'était le vendredi 14 mars; il faisait un temps magnifique. Le rendez-vous était à la Croix-Rouge. On frappa aux brisées de Duval et de Firmin qui donnaient à courre un cerf à sa troisième tête dans les sapins de la ferme du Parc-d'en-Bas. Il est cerf brun, fort haut sur jambes et assez long de corsage; il a la pince grosse et les os gros et courts, le pied creux; il est en tout cerf courable et devant tous veneurs.

Deux *rapprocheurs* vont droit à la *chambre;* en un instant l'animal est sur pied. On sonne fanfare, quarante chiens de meute sont découplés.

Le moment d'attaque est le beau idéal de la chasse.

En un clin d'œil tout disparait, cerf, chiens et veneurs.

L'animal passe par l'Étang-Neuf, la vallée Gavard, les étangs de Hollande, la Croix-de-Vilpert où une foule de curieux attendaient la chasse, débuche aux ventes d'Épernon, prend l'eau à l'étang de Guipereux. — Là, chacun croyait à l'hallali ; — le cerf se forlongeait, battait les routes, revenait baiser l'étang ; c'était une ruse ; — aussitôt il remonte aux buttes Vendôme, débuche en plaine, traverse les bois de la Boissière, le village de Mittainville, la plaine de l'Aumône, et, à trois heures et demie, *tient aux chiens* dans la rue du village de Bréchant, à une lieue au delà de Nogent-le-Roi, dans le département d'Eure-et-Loir.

Étaient présents vingt-huit maîtres à l'attaque, vingt-huit maîtres assistaient à la mort !

Il n'y a pas eu que le cerf de *forcé*, deux chevaux sont tombés raides morts à côté de lui.

Les habitants de Bréchant ne s'étaient jamais, disaient-ils, trouvés à pareille fête ; qu'on se figure, en effet, au milieu de ce petit village, un cerf, la tête perdue, entrant dans toutes les maisons qu'il trouvait ouvertes, suivi de quatre-vingts chiens, montant des escaliers, sautant des toits dans les jardins, au bruit des cris et des fanfares, et l'on n'aura encore qu'une idée imparfaite de l'originalité du tableau.

On était à plus de six lieues de Rambouillet, on prit la route d'Épernon ; à neuf heures, on entrait

dans la ville au bruit des trompes. Le maître d'hôtel du Lion d'or, en entendant la *retraite prise,* sonna son dîner, préparé avec plus de soin encore que de coutume.

Les veneurs, ceux-là surtout, n'oublient jamais les malheureux. Un des convives, au dessert, rappela dans des termes nobles et chaleureux, vivement applaudis, les bonnes traditions de l'ancienne vénerie à l'endroit des pauvres. Le duc de Plaisance, la cape à la main, fit le tour de la table. La collecte produisit 1,000 francs : — 500 francs ont été envoyés à M. le curé de Rambouillet pour être employés en bonnes œuvres à sa volonté, et 500 ont été versés à la caisse du bureau de bienfaisance.

Tels furent les adieux de la plus noble, de la plus brillante société de chasse qui ait jamais existé en France.

Je demande pardon de cette digression qui a tenu le lecteur un instant éloigné de notre sujet; il m'excusera, j'espère, quand je lui aurai dit que c'est un dernier hommage de reconnaissance que j'ai voulu rendre à ces veneurs d'élite et de distinction, qui m'ont plus d'une fois aidé de leur crédit dans le cours de ma longue carrière de forestier.

Ce n'est qu'en 1852 que le Prince président commença à profiter des tirés de Saint-Germain, de Versailles, de Fontainebleau et de Compiègne. Mais ces

chasses, tout d'intimité, n'avaient aucun caractère officiel. Son Altesse n'invitait guère que les personnes de son entourage, ses amis les plus dévoués ; nous y avons remarqué MM. de Morny, le général Magnan, de Maupas, le prince Murat, Achille Fould, ministre d'État, le général de Saint-Arnaud, ministre de la guerre, le colonel Edgard Ney, le marquis de Toulongeon, le général de Montebello, le baron de Berckheim, le capitaine Sautereau, le comte de Caumont, et Bure, intendant de Son Altesse. Les agents du service forestier qui avaient dans leurs attributions la direction des chasses à tir, n'avaient fait aucuns préparatifs. Le Prince se contentait de peu ; on tuait des lapins, quelques faisans et plus rarement des chevreuils ; c'était bien plus une promenade, une diversion à des affaires plus graves que le plaisir de la chasse, auquel tous ces personnages n'avaient pas le loisir de songer à ce moment-là.

Ce n'est que plus tard, après la proclamation de l'Empire, qu'un déplacement eut lieu à Compiègne, le 18 décembre, je crois. Là, les goûts du nouveau souverain se dessinèrent plus franchement. Pour nous autres forestiers, il nous semblait qu'un meilleur avenir allait s'ouvrir devant nous. On parlait de chasses à courre ; nous avions préparé une assez belle chasse à tir.

De nombreuses invitations, enviées déjà, avaient

été faites. Le lendemain, on déjeûna dans la grande galerie du château. Plusieurs dames, entre autres Mmes Drouyn de Lhuys, de Contades, la comtesse de Montijo et sa fille, S. A. I. la Princesse Mathilde, la comtesse de Persigny, déjeunèrent en costume de chasse. Ce costume, vert et or, très élégant, était adorablement porté par Mlle de Montijo. Le rendez-vous était au carrefour Bourbon ; plusieurs voitures y amenèrent tous les hôtes de l'Empereur. Un cerf à sa quatrième tête, après deux heures d'une très belle chasse, est venu se mettre à l'eau à l'étang de Sainte-Perrine où il a été servi à la carabine par le colonel Edgard Ney.

On rentra au château par la terrasse du parc. Après le dîner, on fit la curée aux flambeaux dans la cour d'honneur du palais.

Le jour suivant, on chassa à tir dans le parc. Mme la comtesse de Montijo et sa fille accompagnaient l'Empereur dans le même sentier. Sa Majesté avait fait apporter deux très jolis petits fusils à un coup pour Mlle de Montijo qui tua plusieurs faisans parfaitement tirés au vol.

Dans le monde des mécontents, la présence au palais de Compiègne de Mme la comtesse de Montijo et de sa fille donna lieu à des interprétations diverses, parfois malveillantes et toujours erronées, mais motivées, il faut bien le dire, par les attentions, les

prévenances et les soins de l'Empereur pour ces deux dames. Il sautait aux yeux de toutes les personnes qui assistaient à ces chasses, que le nouveau souverain était très épris de la jeune Espagnole, alors dans tout l'éclat de sa beauté; quant à ses projets, nul ne les connaissait.

Tous ces propos malsonnants, tous ces bavardages de ruelle, — je ne crois rien dire de trop, — n'avaient le plus souvent d'autre source que la jalousie et l'envie des femmes de l'entourage, de prétendues amies de Mlle de Montijo elle-même. N'en sera-t-il pas toujours ainsi?

Mais quelle révolution dans les idées, quel changement dans le langage de tout ce monde-là, le jour où le mariage fut officiellement annoncé!

Ces laideurs du cœur humain me font souvenir de mon vieux camarade de Saint-Paul, qui avait fait sa carrière sous la branche aînée des Bourbons, conséquemment très royaliste et sans enthousiasme aucun pour Napoléon III. Nous revenions chez nous, au pas de nos chevaux, après l'une de ces chasses où ces dames avaient été très animées et d'une grande gaieté.

— Ah! mon cher, me dit Saint-Paul, que nous sommes loin du temps où j'avais l'honneur d'escorter S. A. R. Mme la duchesse d'Angoulême, se rendant au rendez-vous dans un carrosse doré! Quelle

princesse et quelle grandeur ! Et aussi quel singulier contraste avec ces folles, ces têtes à l'évent, qui crient, qui chantent, qui fument dans les voitures de l'Empereur comme de vrais étudiants en médecine !

Avez-vous vu la petite Espagnole? Elle est bigrement jolie ! — Ventre saint-gris, comme l'Empereur la chauffe ! Je crois décidément que Sa Majesté en tient.

Le lendemain, mon brave légitimiste apprit par les journaux que l'Empereur épousait Mlle de Montijo ; il accourut chez moi pour me supplier d'oublier ce qu'il m'avait dit la veille.

En définitive, toutes ces petites morsures de leurs plus jolies dents, cette envie bien naturelle de ces dames firent place bien vite aux éloges les plus pompeux et les plus mérités.

Quant aux profonds politiques, ceux-là blâmaient ouvertement le choix qu'avait fait l'Empereur, et disaient qu'il aurait dû rechercher la main d'une princesse de l'une des cours de l'Europe, au lieu d'épouser une Espagnole, une inconnue pour ainsi dire sans nom.

L'Empereur, qui savait ce que ces alliances de famille avaient coûté à son oncle, l'Empereur, dis-je, resta inébranlable ; voulant être de son siècle, il se maria pour lui, et il eut raison.

Mlle de Montijo n'était pas issue de sang royal, il est vrai, mais lorsque le Prince Louis n'était encore

que président de la République, il avait été à même, dans ses relations intimes avec la famille de Montijo, d'apprécier l'élévation des idées, toutes les éminentes qualités enfin qui étaient l'apanage de la jeune fille, qu'il avait distinguée et jugée digne d'être associée à sa destinée.

Peu de temps avant le coup d'État du 2 décembre, le Prince s'ouvrit à M^{lle} de Montijo et lui demanda sa main.

— Monseigneur, lui dit la noble jeune fille, vous êtes à la veille d'un grand événement, vous marchez à grands pas vers les Tuileries; une fois sur le trône de Napoléon I^{er}, vous aurez d'autres idées, d'autres obligations; je ne puis, je ne dois pas accepter. Mais si vous échouez, si vous êtes malheureux à Paris, venez à Madrid, vous y serez accueilli, peut-être y serez-vous heureux.

Plus tard, lorsque la famille de Montijo revint à Paris, c'est ce qui fit dire à l'Empereur ce joli mot : « Ah! Mademoiselle, comme on eût été heureux à Madrid d'avoir été malheureux à Paris! »

Ce qu'on vient de lire m'a semblé nécessaire pour remettre en mémoire une situation déjà bien loin de nous et très vraisemblablement oubliée par la plupart de mes lecteurs. C'est, d'ailleurs, une période de transition où commencent, comme on l'a vu, les premiers pas de la vénerie impériale.

CHAPITRE II.

L'Empereur rétablit la charge de grand veneur. — Nomination du personnel des chasses. — Organisation des forêts. — M. Vicaire. — Parti que dut prendre le prince de la Moskowa. — Le marquis de l'Aigle cède son équipage. — Chasse à tir. — Inexpérience des forestiers au début. — Les chasses à tir s'améliorent ; le gibier reparaît. — Description d'un tiré.

Ce n'est qu'au mois de décembre 1852 que l'Empereur rétablit la charge de grand veneur. Le prince de Wagram avait été désigné tout d'abord ; c'était un heureux choix, cette dignité, traditionnelle d'ailleurs, lui revenait de droit.

Pour des raisons dont nous n'avons pas à nous occuper, raisons du reste que tout le monde expliqua alors à sa façon, le maréchal Magnan fut investi de ces importantes fonctions dont, il est vrai, il n'avait pas l'ombre d'idée. On a dit que, pour être bon ministre de la marine, il ne faut pas avoir été marin ; cette théorie ne me paraît pas applicable à un grand veneur, que je sache du moins. Ce qui est certain, c'est que le corps forestier tout entier regretta le prince de Wagram à cause de ses connaissances spéciales. Pour ma part, mes regrets

étaient d'autant plus sincères, que je savais, par expérience, qu'il vaut cent fois mieux avoir affaire à des chefs qui savent, qu'à des ignorants, fussent-ils animés des meilleures intentions du monde.

La nomination du grand veneur fut suivie de la composition définitive du personnel attaché aux chasses à courre et à tir. Furent nommés :

Premier veneur, le comte Edgard Ney;

Commandant des chasses à tir, le marquis de Toulongeon;

Lieutenants de vénerie, le baron Lambert et le marquis de la Tour-Maubourg;

Lieutenant des chasses à tir, le baron de Lage;

Secrétaire général, Rollet;

Contrôleur de la vénerie, Gigault.

A la réorganisation de la liste civile, l'administration forestière subit d'assez importantes modifications : M. Vicaire, qu'on avait pris aux forêts de l'État, fut nommé administrateur général des domaines et forêts de la couronne. Au point de vue exclusivement forestier, il n'était assurément pas possible de faire un meilleur choix. Mais comme il avait sucé le lait anticynégétique de l'école de Nancy, où, jusqu'à présent, on a négligé d'enseigner aux élèves l'art d'administrer le gibier, de le propager, de le détruire au besoin, cette science enfin que les forestiers allemands possèdent à un si haut

degré, M. Vicaire, dis-je, n'admettait pas qu'il fût possible de concilier ces deux intérêts, le bois et le gibier, même dans les forêts de la couronne, où cependant il fallait bien une certaine quantité de gibier pour les chasses du souverain. Forestier trop exclusif, ici du moins, l'habile administrateur ne put s'entendre avec les veneurs qui, de leur côté, ne laissaient pas non plus que de se montrer parfois fort exigeants. Fatigué d'un état de choses qui donnait lieu à des conflits, à des tiraillements journaliers, M. Vicaire quitta la liste civile pour reprendre la direction générale des forêts de l'État, son véritable milieu, sa véritable place (1).

La vénerie, définitivement constituée, va désormais fonctionner régulièrement, non pas, comme on pourrait le croire, sous les ordres du maréchal Magnan dont la charge n'est que purement honorifique, mais sous l'habile direction du premier veneur, le comte Edgard Ney.

Toutefois, avant de raconter les grandes scènes cynégétiques qui se préparent, il est nécessaire d'entrer dans quelques considérations sur les in-

(1) Cependant il est sorti de l'école de Nancy des agents qui ont su, dans les forêts de la couronne, allier l'intérêt forestier à celui de la chasse; je citerai, entre autres, MM. de la Panouse, Fessart, Récopé fils, Domet, Dubos d'Hornicourt, mais ce sont des exceptions.

tentions de l'Empereur, afin d'empêcher l'opinion publique de s'égarer. Pour cela, il faut se demander d'abord quelle a été la pensée du souverain en voulant ajouter une vénerie à sa maison? Est-ce sous l'influence du même sentiment qui animait le prince de Condé et le roi Charles X? Est-ce par goût enfin que l'Empereur a chargé son premier veneur de lui organiser des chasses à courre et à tir? Assurément non, et pour peu qu'on ait eu l'occasion de voir une seule fois Napoléon III à la suite d'un cerf, on était bien vite convaincu que, tout en étant un cavalier d'une habileté exceptionnelle, sa présence sous les futaies n'était pas autre chose qu'un acte d'une obligeance extrême envers ceux auxquels il faisait l'honneur d'une invitation, en même temps peut-être qu'une satisfaction adroite donnée à la population du voisinage des résidences et des forêts impériales, si avide, par tradition, de ces grandes chasses auxquelles les rois de France l'ont accoutumée, et enfin parce que, à la cour, où tous les genres de distraction ne peuvent être admis, il n'en est assurément pas de plus élevé et de plus digne que le plaisir de la chasse.

Privé au début des premiers éléments que la révolution de 1848 avait dispersés, le comte Edgard Ney, que nous appellerons, à l'avenir, le prince de la Moskowa, dut se mettre à la recherche des ve-

neurs devenus fort rares, et repeupler les forêts avec un personnel forestier, nouveau en grande partie, sans tradition et sans beaucoup d'expérience. Le prince voulut construire à nouveau, sachant très bien que, pour réussir, il ne fallait pas trop revenir aux choses du passé. Que lui demander? Quelle part faire aux idées nouvelles? Fallait-il une vénerie montée exclusivement à la française? Ou bien faire une chose éminemment anglaise? Rester servilement classique? Le pouvait-on raisonnablement sans craindre le ridicule? Comme autrefois, pouvait-on offrir à l'Empereur les fumées du cerf sur le chapeau de M. le premier veneur, lui présenter l'*estortoire?* Il aurait donc fallu mettre de côté les daintiers, le museau et autres menus droits, comme prérogatives réservées au chef de l'État? Ceci n'est pas sérieux, bien entendu.

Mais pouvait-on, en présence des grandes préoccupations du souverain, lui faire perdre des journées entières à relever des défauts, à redresser une voie, ou à rompre les chiens sur le change? Tout cela n'eût-il pas été maladroit et bien fait pour compromettre la résurrection de la vénerie elle-même? Et cependant voilà ce qu'eussent voulu nos amateurs du vieux qui ne savent pas qu'ici, comme ailleurs, si les monuments antiques ont droit à l'entretien, on ne peut plus s'en servir du moment que leur

destination primitive n'a plus de raison d'être.

Selon nous, le prince de la Moskowa a fait preuve d'infiniment de sens en ne s'arrêtant à rien d'exclusif ; il a satisfait le goût et l'élégance qui plaisent tant en France, en adoptant le délicieux costume du temps de Louis XV, et en prenant à l'Angleterre ses plus beaux chiens, de manière que, tout en satisfaisant les yeux par le côté brillant, il s'est assuré un succès rapide et prompt.

Il s'agissait de procurer à l'Empereur un délassement utile, sans sacrifier les intérêts de l'État en perdant trop de temps à la chasse : M. le premier veneur a trouvé la solution de ce problème.

J'ai entendu des amateurs compétents, — dont j'ai partagé les idées, je le confesse, — manifester le regret que la vénerie impériale ne chassât pas avec des chiens français. Il n'y avait qu'un obstacle pour la réalisation d'un pareil projet, c'est la rareté et le prix élevé de nos chiens.

La formation d'une meute de cent chiens, beaux, bien railés et bons, c'était assurément un écueil redoutable contre lequel plus d'un veneur eût vu sombrer sa barque. Acheter en Angleterre cent foxhounds, c'est l'idée qui fût venue à l'esprit de tout le monde ; mais que de mécomptes, que de non-valeurs, et que de temps perdu avant d'avoir seulement vingt de ces chiens bien confirmés dans la

voie du cerf! Pour un particulier, l'adage qui dit que « *tout vient à point à qui sait attendre* »; peut être vrai, en pareil cas : il n'était pas de mise pour le prince de la Moskowa qui avait à satisfaire les désirs de l'Empereur. L'intelligent organisateur aplanit toutes les difficultés en obtenant de M. le marquis de l'Aigle qu'il voulût bien lui céder son excellent équipage, le meilleur peut-être qui existât, à ce moment-là, en France.

Avec ce fonds social, — qu'on me passe le mot, — et une cinquantaine de beaux chiens achetés en Angleterre, M. le prince de la Moskowa put immédiatement entrer en scène. Il prit pour chef d'équipage le vieux Latrace, qu'il trouva dans sa paisible retraite à Dangu, dont il était maire, charmant ses loisirs en mariant les jeunes filles de ce village, chez le comte de la Grange. Latrace avait servi, comme veneur, Napoléon Ier, chez les plus grands personnages de la Restauration, en dernier lieu chez les princes d'Orléans. Par sa dignité et son grand air, — je ne dis rien de trop, — il était parfaitement à sa place à la vénerie impériale; par sa grande expérience et son incontestable supériorité, il en imposait aux hommes de vénerie, qui lui obéissaient, — vertu rare chez ce monde-là, — et avaient pour lui le plus grand respect.

M. le prince de la Moskowa avait eu la main heu-

reuse : aussi les premiers laisser-courre furent-ils plus satisfaisants qu'on n'avait le droit de s'y attendre à un début dans des forêts où les grands animaux avaient été détruits.

Quant à la chasse à tir, il ne fallait pas songer à l'improviser : on achète une meute, des chiens bien dressés avec lesquels on peut chasser le lendemain, mais on ne trouve pas un tiré tout fait; pour le créer, il faut beaucoup de temps.

La responsabilité de cette branche importante du service des chasses incombait presque exclusivement au corps forestier, qui avait mission de repeupler les forêts, de les protéger contre le braconnage, de réorganiser les faisanderies, d'y faire économiquement le plus d'élèves possible, de panneauter les chevreuils, les lièvres, les lapins destinés aux tirés clos, de retracer les layons, de les gazonner, de tenir le bois à une hauteur convenable par l'étêtement, enfin de piéger, de détruire à outrance les animaux nuisibles.

C'était une rude tâche pour des agents venus, pour la plupart, des forêts de l'État, conséquemment sans expérience, ayant sous leurs ordres des gardes nouveaux, guidés, éclairés fort heureusement par quelques vieux serviteurs, rares débris d'un personnel parfait, formé à l'école des Girardin, des de Larminat, des Marrier, de Boisdhyver, et autres chefs

éminents. Nous aurons d'ailleurs plus d'une fois l'occasion, dans le cours de cette histoire, de distraire nos lecteurs, en leur racontant des incidents fort comiques souvent, dus à l'ignorance de quelques-uns des chefs du service forestier, incidents, qui eussent fait rire, s'ils n'avaient eu des conséquences regrettables et sérieuses.

Néanmoins, avec le temps, toutes ces défectuosités dans le rouage si compliqué d'une chasse à tir princière disparurent; les forêts, auxquelles il faut demander le gibier nécessaire à l'alimentation des tirés, se repeuplèrent, et les panneautages qui exigeaient, au début, une extrême modération, finirent par donner les résultats les plus satisfaisants, sans pour cela compromettre le fonds obtenu avec tant de peine et de ménagement. De ce côté, l'avenir était enfin assuré; les vieux forestiers avaient donné l'idée, les nouveaux venus avançaient chaque jour dans la pratique.

Voilà ce qu'il m'a paru bon de constater au moment où les forestiers actuels, qui prennent le titre de conservateurs, sont en train de détruire le peu de gibier qui reste dans les forêts qui leur sont confiées.

J'ai bien souvent entendu, autour de moi, de prétendus connaisseurs en matière de chasse parler avec dédain des tirés que faisait l'Empereur, qui n'étaient, à leurs yeux, que d'épouvantables bou-

cheries; ne comprenant pas, disaient-ils, qu'on pût trouver du plaisir à tuer autant de pauvres animaux sans défense, que l'unique mérite des forestiers ne consistait, en définitive, qu'à dépenser beaucoup pour entasser beaucoup de gibier dans des parcs, et à faire tuer, par centaines, ces faisans de basse-cour venant à la voix de ceux qui les avaient élevés.

Ces puritains, ces grands réformateurs de nos mœurs, auraient sans doute voulu que l'Empereur chassât comme le marchand de vin du coin, vêtu d'une veste de velours feuille morte, chaussé de bottes passées à l'huile de poisson; ceci n'est-il pas absurde? N'est-ce pas en même temps la négation absolue de ce qui est digne et des convenances les plus élémentaires?

Quant aux forestiers et à leur mérite, il est certain que si leurs détracteurs s'étaient doutés du travail complexe qu'exige la préparation d'un tiré, ce qu'il faut d'expérience, de connaissances pratiques pour fixer et maintenir une grande quantité de gibier plume, sur un point donné, relativement restreint, réussir enfin à faire tirer, en deux ou trois heures, par neuf chasseurs, trois à quatre mille coups de fusil, il est probable, dis-je, que ces messieurs seraient fort surpris et plus disposés à l'indulgence.

Ce qui console de ces dénigrements, c'est que ni l'ignorance des uns ni les faux récits des autres ne

prévaudront dans l'esprit des chasseurs qui assistaient à ces chasses merveilleuses, qui ont fait l'admiration des plus grands personnages de l'Europe, et, tout particulièrement, des princes allemands qui s'y connaissent et sont bons juges.

Du reste, comme il n'y a guère que les chasseurs qui résident dans le voisinage des anciennes forêts de la couronne qui ont pu avoir une idée, et encore bien imparfaite, de ce qu'étaient les chasses impériales, et que sur nos 300,000 porteurs de permis de chasse, il en existe certainement 299,000 et plus, qui ne s'en doutent pas, je vais leur donner la description d'un tiré; j'en garantis l'exactitude.

Qu'on se figure une coupe de taillis, âgée de deux ans, sans baliveaux ni réserves qui gêneraient le tir, faite le long de la plaine sur une longueur de 8 à 10 kilomètres, et 150 à 200 mètres de largeur, on aura une idée à peu près exacte de l'aspect des tirés. Ceux qui sont clos ont généralement une forme circulaire, celle, par exemple, d'un fer à cheval. A droite et à gauche, les bois sont élevés pour obliger le gibier à se remettre dans le tiré dont le fourré est tenu à égale hauteur, 1 mètre, au moyen d'un étêtement annuel, opération qui consiste à couper la tête du taillis, qui ressemble alors à une vaste charmille horizontale, uniformément tondue aux ciseaux. J'ai été à même de re-

marquer que le grand bois des côtés sert en effet à maintenir les faisans, mais qu'il n'en était pas de même pour les perdreaux qui passent par-dessus et qu'on ne revoit plus. Çà et là on a déboisé des placeaux de 25 à 50 ares, qu'on cultive en céréales pour l'alimentation du gibier. Les gardes entretiennent de nombreux sentiers d'assommoirs pour la destruction des animaux nuisibles. Les assommoirs-boîtes, avec lesquels on prend les animaux vivants, plus dispendieux, il est vrai, sont préférables, dans les tirés, aux assommoirs ordinaires qui tuent les bêtes qui s'y prennent.

Le tiré est divisé par neuf sentiers parallèles, communément appelés layons, que suivent les tireurs durant la chasse, qui se fait en marchant devant soi. Ces layons sont nivelés et servent à l'agrainement du gibier. Ceux qui sont gazonnés fournissent un très bon gagnage au gibier poil. Le layon de l'Empereur, qui est au milieu, a environ $2^m,50$ de large; ceux de droite et de gauche, qu'on appelait autrefois les layons des Princes, n'ont que $1^m,50$ et les six autres 1 mètre de large. Du temps de Charles X, les tirés n'avaient que cinq layons : le layon du Roi et ceux des Princes, et, sur les côtés, le long du grand bois, deux étroits sentiers pour le commandant des gardes et monsieur le premier veneur.

Les princes de la maison d'Orléans en firent ajouter deux de plus, ce qui explique pourquoi les tirés d'autrefois n'avaient que 130 mètres de large, tandis qu'aujourd'hui ils en ont près de 200. Désireux d'être agréable à un plus grand nombre d'invités, l'Empereur a voulu avoir neuf layons. Il résulte de là que les tireurs sont à 20 ou 25 mètres les uns des autres. Il nous a semblé intéressant de signaler ici la marche progressive du nombre de layons; c'est presque l'histoire des lois de l'étiquette, devenues de plus en plus élastiques à la suite de nos révolutions.

Si la marche d'un tiré, en ligne droite, est plus simple et plus facile que celle d'un tiré circulaire où il y a des conversions fort difficiles à faire exécuter par les tireurs et les rabatteurs, il n'est pas douteux que le tiré en fer à cheval est plus favorable à la remise du gibier qu'on retrouve toujours, surtout le gibier plume, ce qui n'a pas lieu dans les tirés directs où le gibier peut se dérober sur les côtés, à droite et à gauche. Je parvenais à combattre cet inconvénient au moyen d'ailes volantes de rabatteurs bien dirigés.

On prend les dispositions suivantes pour préparer un tiré qui est chargé, c'est-à-dire peuplé du gibier nécessaire.

S'il existe beaucoup de terriers, on les fait fureter

à blanc par les gardes pendant deux ou trois jours ; on les bouche avec soin. C'est le seul moyen de jouir du lapin sans lequel il n'y a pas de chasses amusantes, de chasses réussies. Les lapins sont à un tiré ce que sont, à un ballet de l'Opéra, les danseuses de second ordre aux premiers sujets ; ils sont les hors-d'œuvre d'un dîner. Le jour de la chasse, dès le matin, on fait des battues préparatoires en dehors du tiré pour y faire rentrer le gibier ; il est parfois indispensable de placer des toiles pour l'empêcher de ressortir ; ces battues sont surtout nécessaires pour les chevreuils et les lièvres, mais elles demandent beaucoup de prudence et doivent être faites à bas bruit.

La chasse ordinairement commençait à midi, quelquefois plus tard. Une heure auparavant, tous les gardes, en grande tenue, étaient réunis à l'entrée du tiré, avec un détachement de cent soixante soldats, vingt sous-officiers, autant que possible médaillés ou décorés, un trompette sous les ordres d'un sous-lieutenant. De son côté, la vénerie envoyait un fourgon qui apportait les munitions et les armes spécialement confiées à deux hommes chargés des fusils. L'inspecteur des forêts, chef de service, avait la direction de la chasse et s'occupait, avec les gardes généraux, de tous les préparatifs ; ayant entre les mains la liste des huit invités de l'Empe-

reur, il faisait placer, au moyen de jalons, des cartes sur lesquelles étaient écrits les noms des tireurs, à l'entrée de chaque layon dans l'ordre indiqué et selon le rang des personnes; chacun, en arrivant, savait la place qui lui était assignée. Cet agent forme ce que j'appellerai l'état-major de chaque tireur, qui se compose d'un chargeur, d'un pointeur qui inscrit le nombre des pièces tuées, d'un ramasseur, et, ordinairement, d'un sous-officier qui sert à porter les fusils. Le personnel qui suit l'Empereur est plus nombreux : c'est un véritable cortège.

Immédiatement après Sa Majesté, suit d'abord M. le baron de Lage, lieutenant des chasses à tir qui présente de la main droite le fusil chargé, et reçoit de la gauche l'arme qui a servi et qu'il passe à M. Gastine-Renette, arquebusier de l'Empereur. M. Gastine, après l'avoir examinée, la remet entre les mains d'un des huit sous-officiers qui forment la haie à droite et à gauche et qui servent à faire arriver, par la droite, les armes chargées à M. de Lage, et par la gauche, celles qui sont déchargées et qui retournent aux chargeurs restés en arrière. M. le docteur Aubin des Fougerais, médecin du service des chasses, faisait partie de cet état-major; l'inspecteur de la forêt se tenait toujours à portée de l'Empereur pour recevoir les observations et les ordres de Sa Majesté. C'était ordinairement un bri-

gadier des forêts qui pointait les pièces tombées. Enfin, l'Empereur avait sous sa main un employé de la vénerie, qui tenait en laisse deux retrievers admirablement dressés.

L'Empereur avait dix fusils à baguette à sa disposition. Il n'y avait jamais de ratés, grâce aux soins de l'intelligent armurier de l'avenue Montaigne. (Nous entrerons dans plus de détails, un peu plus tard, sur la question des armes.)

Entre les tireurs se trouvaient placés les rabatteurs, environ à deux mètres les uns des autres, tous armés d'un bâton pour frapper les buissons. A droite et à gauche, sur les flancs du tiré et en dehors, se développaient les ailes sur une longueur de 80 à 100 mètres environ. Ici les hommes sont moins serrés que dans le tiré et échelonnés de manière à former un vaste croissant, dont les deux extrémités sont confiées à deux brigadiers intelligents, surveillés par deux gardes généraux qui assurent la marche des conversions. Le rôle des ailes est très important puisque leur but est de faire rentrer dans le tiré le gibier poil qui en sortait, effrayé par la fusillade, surtout les chevreuils. Comme les rabatteurs sont des soldats, tous les mouvements, les temps d'arrêts, les marches accélérées, étaient exécutées militairement avec les sonneries du trompette qui recevait quelquefois des ordres donnés

directement par l'Empereur lui-même. Les gardes forestiers, sans emploi près des tireurs, étaient également répartis entre les soldats qui se trouvaient par là embrigadés et dirigés par eux.

Le gibier était déposé par les ramasseurs dans les trois principaux layons et recueilli par trois voitures simples et élégantes suivant, de loin, et dont l'installation intérieure permettait de ranger le gibier par ordre et de le compter.

La population d'un tiré clos, dans les meilleures conditions, se composait de 5 à 6,000 têtes de gibier ainsi réparties : 4 à 5,000 lapins; 1,000 à 1,200 faisans; 70 à 80 chevreuils; 100 lièvres et 100 perdrix ou diverses. Ces chiffres n'ont rien d'absolu et les espèces de gibier varient, selon les localités, bien entendu.

Maintenant que le lecteur a une connaissance suffisante d'un tiré, je vais le faire assister à une chasse.

CHAPITRE III.

Chasse dans un tiré. — L'Empereur, avant de commander la marche, cause avec les forestiers et les soldats. — Le bonnet de police. — La fusillade. — Mot de l'Empereur d'Autriche. — Pendant le tiré. — Le bouquet. — Le tableau. — Présence de l'Impératrice et des dames de la cour. — Bulletin de tir du maréchal Magnan. — L'Empereur donne de longues guêtres aux soldats. — Les fusils de l'Empereur. — Gastine-Renette. — Rétablissement des tirés de Charles X. — Vigueur du gibier de Compiègne. — Les chevreuils se comportent mal dans les tirés clos. — Nombre de pièces tuées dans les tirés. — Imprudence de M. Rouland. — Les deux lièvres de M. Magne. — Lord Cowley, le brigadier Darras et son chien Tabac. — M. de Wimpffen. — Le prince de la Moskowa.

Voici M. le commandant des chasses à tir qui arrive; il précède l'Empereur d'une demi-heure environ. Bien que, par le fait, la responsabilité du succès de la chasse pesât sur l'inspecteur de la forêt, M. le marquis de Toulongeon venait néanmoins s'assurer si toutes les dispositions avaient été bien prises, si rien n'avait été omis, si surtout chaque tireur était bien à sa place, etc., etc.

Mais j'entends les grelots des chevaux de poste; — l'Empereur et ses invités descendent de voiture.

M. le prince de la Moskowa conduit l'Empereur à

sa place, M. le marquis de Toulongeon mène les autres tireurs à leur layon.

Avant de faire sonner la marche, Sa Majesté aimait assez à causer soit avec les forestiers, soit avec les soldats eux-mêmes. Dans ces intéressantes et trop courtes conversations, c'est toujours la même sollicitude pour les humbles et les petits; voulant savoir si la population du voisinage trouvait du travail toute l'année dans la forêt, l'Empereur s'informait surtout du prix du pain et de la viande, quelle était la boisson habituelle des ouvriers, nous disant que, durant les grandes chaleurs, il fallait leur recommander de boire du café avec de l'eau.

S'il arrivait que l'un de nous s'engageât dans trop de détails et fît une réponse trop longue, l'Empereur tirait sa moustache et la tordait dans ses deux doigts. Nous savions que ça voulait dire : C'est assez !

Après la campagne d'Italie, on fit l'essai, sur quelques hommes de la garnison, du bonnet autrichien pour remplacer le bonnet de police. L'Empereur, ayant aperçu un soldat qui en avait un sur la tête, lui fit signe d'approcher :

— Eh bien, c'est la nouvelle coiffure que vous avez là : c'est commode; êtes-vous content?

— Non, mon général, ça n'est pas beau.

— Comment, vous préférez le bonnet de police?

— Oui, mon général.

— Pourquoi?

— Parce que c'est plus *chic*.

— Très bien, dit l'Empereur en souriant, puisque c'est plus *chic*, nous verrons.

L'Empereur vient de donner le signal de la marche; un mouvement en avant s'opère sur l'immense ligne en cercle des tireurs et des rabatteurs. Les cinq premières minutes d'un tiré sont toujours froides, par la raison fort simple que le gibier s'est éloigné au bruit causé par les préparatifs.

Mais enfin la fusillade commence; l'Empereur a ouvert le feu par un coup de longueur sur un coq. Maintenant les coups de fusil partent de tous les layons; les chargeurs peuvent à peine suffire à servir les fusils, les ramasseurs sont sur les dents, les marqueurs ne savent auquel entendre pour ne pas faire de doubles emplois.

Ce mouvement, le va-et-vient, l'activité de ce nombreux personnel obéissant à la voix du chef qui crie : « Doucement la gauche! Lentement la droite! Plus lentement le centre! » Cette surexcitation fébrile des chasseurs eux-mêmes, que grisent les coups de fusil, qu'éblouissent les bouquets de faisans, les lapins qui grouillent, les chevreuils affolés qui bondissent par-dessus les rabatteurs, tout cela donnait à cette chasse, en apparence si simple au début, un aspect grandiose

et émouvant que n'ont jamais eu les tirés les plus brillants du roi Charles X.

— J'ai de très belles chasses en Allemagne, s'écriait l'Empereur d'Autriche, après un tiré ouvert, au Buissonnet, dans la forêt de Compiègne, où 3,000 pièces furent tuées, dont 600 par ce souverain, je n'ai rien vu de pareil nulle part; je ne croyais pas qu'il fût possible de concentrer autant de gibier sur une surface relativement aussi restreinte.

Le tiré auquel nous assistons durera deux heures; on y brûlera trois cartouches à la minute et par chaque tireur, ce qui équivaut à 3,240 coups. Or, comme la moyenne est, pour les neuf chasseurs, de 1 pièce par deux cartouches, il sera donc tué 1,662 pièces. En effet, ce sont bien les chiffres que je retrouve sur les bulletins de tir que j'ai conservés comme d'agréables souvenirs.

Pendant le tiré même, il était rare que l'Empereur ne fît pas à l'inspecteur de la forêt des observations qu'on aurait crues d'un homme du métier, ne demandât pas des améliorations utiles.

— J'ai remarqué, nous dit-il un jour, qu'il y avait toujours beaucoup de faisans dans les petites parcelles cultivées; elles sont trop petites, il n'y en a pas assez; il faut les faire plus grandes et les multiplier.

Je pourrais citer de nombreux faits semblables.

L'Empereur aimait beaucoup ses deux retrievers. Il trouvait un grand plaisir à les voir rapporter. Dans les deux, il y en avait un, *Djack*, le plus grand, qui était fort remarquable : les lapins, les lièvres qui lui passaient sous le nez, ne l'impressionnaient nullement, il ne se préoccupait absolument que de la pièce tombée. Je l'ai vu une fois sortir du fourré, attirant jusqu'au layon un chevreuil blessé.

Maintenant, qu'on se figure une muraille humaine, véritable barre de feu qui s'avance comme la lave d'un volcan, poussant en avant une masse considérable de gibier, mise en émoi par une fusillade continue, courant dans toutes les directions pour éviter la mort et la trouvant partout : alors on comprendra aisément que, vers la fin du tiré, si on continuait à marcher, ce même gibier serait jeté dehors et dispersé de tous les côtés, que ce serait enfin une faute de stratégie cynégétique impardonnable. Le cas est prévu, et, pour éviter un pareil désastre, on arrête la marche deux ou trois cents mètres avant d'arriver à l'extrémité. Les tireurs restent en face de leur layon ; pointeurs, chargeurs et ramasseurs se cachent derrière des abris en feuillage dont le gibier a pris connaissance depuis longtemps. Les ailes enlèvent au pas de course tous les rabatteurs, même ceux du centre, et vont se remettre en ligne au bout du tiré,

formant, comme au départ, un grand cercle, avec cette différence que les deux cornes du croissant viennent se hanter sur le tireur de droite et celui de gauche, de manière à faire un fermé dans lequel le gibier se trouve enveloppé.

Tout le succès de cette manœuvre dépend de la rapidité avec laquelle elle a été exécutée.

Les rabatteurs se mettent en mouvement et avancent le plus lentement possible sur les tireurs. Cette phase du tiré a tout le caractère, du reste, d'une battue ordinaire; c'est la chute du rideau; c'est ce qu'on appelle, dans le langage du forestier de la couronne, le *bouquet*.

A l'approche des rabatteurs, pour éviter les accidents, l'Empereur invitait, en donnant l'exemple, les tireurs à ne plus tirer devant eux et à se retourner; ils ne tiraient plus alors que le gibier qui leur venait de derrière. Le tir, par là, il est vrai, était rendu plus difficile, mais beaucoup plus intéressant, en ce sens qu'on commettait beaucoup moins d'assassinats sans mérite sur de pauvres animaux arrêtés.

Dans ce moment, pendant quelques minutes, de magnifiques girandoles de faisans s'envolent et obscurcissent littéralement le ciel; des hardes de chevreuils passent de toute la vitesse de leurs jambes entre les chasseurs, souvent sans être tirés; les lapins

ahuris viennent cogner les pieds des tireurs qui, le canon haut, le nez en l'air, ne songent qu'à tirer les faisans. C'est encore le gibier poil qui sait le mieux échapper au plomb et se tirer d'affaire. En moins d'un quart d'heure, il est tiré plus de 300 coups de fusil.

Par un beau temps, il arrivait parfois à S. M. l'Impératrice, suivie des dames de la cour, d'assister à un tiré et d'accompagner l'Empereur.

Il m'a été donné de voir, en Allemagne, la grande chasse qui eut lieu après le fameux camp de Kalich, où le tireur le moins considérable était un roi. J'ai vu aussi les chasses, si parfumées du moyen âge, du roi Frédéric-Auguste de Saxe, cette personnification si noble et si grande de la foi jurée. Je le déclare en toute sincérité, aucune de ces grandes scènes cynégétiques ne pourrait être comparée aux chasses de l'Empereur. C'est chez nous seulement qu'on sait associer les dames à des parties de plaisir qui peuvent paraître incompatibles avec les usages reçus chez les étrangers, mais qui n'ont rien que de bien naturel avec nos mœurs et nos instincts. En cela, nous différons, par le caractère et l'esprit, des Allemands et des Anglais qui fuient presque la société des femmes, que nous, Français, aimons et recherchons avec empressement. Du reste, les femmes si blondes et si jolies d'outre-Manche et d'outre-Rhin se soucient peu;

il faut bien le dire, de l'influence qu'elles pourraient avoir sur les hommes et leurs plaisirs. Les Françaises, au contraire, sont plus jalouses de leur puissance : elles aiment à nous diriger et à nous former. Ma foi, je trouve que nous aurions mauvaise grâce et bien tort de leur résister; il est si doux de leur obéir!

La battue étant terminée, le sous-lieutenant aligne ses hommes un peu à l'écart, tout le personnel forestier fait *le tableau*. On range par terre, avec ordre et symétrie, toutes les victimes de la journée.

Un état récapitulatif sur lequel figurent le nom des tireurs et le nombre de pièces qu'ils ont abattues, est remis à l'Empereur qui, assez ordinairement, pendant les préparatifs et le temps que demande la formation du tableau, offre un *lunch* à ses invités et autres personnes de la cour qui se trouvent présents.

En examinant ces belles rangées de faisans, de chevreuils, de lapins, ce pacifique et innocent champ de bataille, où, pour tant de morts, pas un grain de plomb égaré n'est venu donner lieu au plus petit accident, tant les précautions et les mesures commandées par la prudence étaient bien prises, l'Empereur paraît éprouver un réel plaisir, sans doute parce qu'il trouve là l'occasion d'être agréable, en ordonnant des envois de gibier aux notabilités de la

ville, et, avant tout le monde, aux hôpitaux, aux établissements de bienfaisance et même aux prisonniers. En résumé, personne n'était oublié, et les soldats eux-mêmes, s'ils n'avaient pas ce jour-là la poule au pot, avaient eu du moins le lapin et le lièvre dans la marmite de l'ordinaire avec l'argent nécessaire pour compléter le festin du soir et boire à la santé de l'Empereur.

Malgré les recommandations faites aux marqueurs qui ne devaient pointer que les pièces rapportées au layon, il arrivait très fréquemment qu'il y en avait beaucoup plus d'inscrites sur les bulletins de tir, qu'il ne s'en trouvait par terre, au tableau. Le plus grand écart qui se soit produit, c'est avec le grand veneur, M. le maréchal Magnan. Je le voyais pour la première fois à la chasse; il avait sur la tête un chapeau de ville, et, vêtu d'une redingote et d'un pantalon noir, cravate blanche et souliers vernis, je le pris pour le médecin de l'Empereur ou le notaire de la famille impériale. Après le tiré, le garde pointeur vint me prévenir que le maréchal n'avait tué que trois lapins, mais qu'il lui avait fait inscrire tout ce qu'il tirait, que soixante-dix pièces figuraient sur le bulletin de tir. Pour satisfaire l'amour-propre de M. le grand veneur, je pris au prince de la Moskowa et au marquis de Toulongeon, que je prévins, soixante-sept pièces. Le soir, dans les salons, le ma-

réchal Magnan, en montrant son bulletin à tout le monde, disait qu'il avait fait une magnifique chasse.

M. de Toulongeon raconta l'histoire à l'Empereur qui en rit beaucoup. L'Impératrice prétendit que soixante-dix pièces, ce n'était pas assez, qu'on aurait dû lui en donner deux-cents.

Lorsqu'en regardant le tableau, en fumant sa cigarette, l'Empereur voyait une bécasse ou un beau perdreau, il mettait ce gibier dans la poche de sa veste verte, pour l'offrir à l'Impératrice. Souvent aussi Sa Majesté prenait un coq dans chaque main pour les donner à deux enfants de troupe qui étaient venus avec le détachement, sous la surveillance de leur mentor, un vieux brigadier à moustache blanche.

A l'une de ces chasses, l'Empereur, ayant remarqué que les soldats, en passant dans le fourré, endommageaient leur pantalon d'uniforme, donna l'ordre à M. le premier veneur de faire faire de grandes guêtres en peau que les rabatteurs se mettraient aux jambes avant la chasse.

Calme et froid, ne s'émouvant de rien, se possédant toujours, adroit à tous les exercices du corps, Napoléon III réunissait toutes les qualités voulues pour bien tirer; et, en effet, c'était un beau tireur, dans toute l'acception du terme : je n'ai jamais vu l'Empereur tirer une pièce arrêtée ou de trop près.

Son triomphe, c'étaient les coups de longueur, qu'il affectionnait. Il faut bien, disait-il, laisser quelques chances de salut au gibier.

L'Empereur n'a jamais fait usage d'armes de fabrication étrangère; en vue d'encourager l'industrie nationale, tous ses fusils étaient français et sortaient exclusivement des ateliers du célèbre armurier Gastine-Renette.

Pendant bien longtemps, l'Empereur n'a voulu se servir que de fusils à baguette, calibre 16. Ces fusils, tous pareils, étaient au nombre de dix. La charge était dans les proportions ordinaires, de quatre grammes de poudre et de trente-deux grammes de plomb. Aux premières chasses, on se servait de plomb n° 6 et, à partir du 1er novembre, on n'employait plus que le n° 5.

Ce n'est qu'en 1867 que l'Empereur adopta les fusils à bascule en se servant de fusils à percussion centrale, système Gastine-Renette; il eut d'abord trois fusils, puis six; les fusils à baguette furent mis définitivement de côté. Les fusils à cartouche permettaient de soutenir le feu sans interruption, même au milieu des bouquets de la fin des tirés, tandis que les dix fusils à baguette étaient déchargés en un clin d'œil.

L'Empereur avait fini par s'attacher à ses nouveaux fusils tout autant qu'aux anciens. La charge

des cartouches avait été seulement réduite de quelque peu dans les derniers temps, afin de diminuer la fatigue du tir; car, en deux ou trois heures, l'Empereur tirait, en moyenne, 5 à 600 cartouches, et 9,000 aux quinze ou seize chasses que Sa Majesté faisait dans l'année.

Il est évident que ce n'est pas à un tiré que peut se révéler l'expérience et le savoir des chasseurs, puisque, en réalité, on ne chasse pas, on ne fait que tirer. Mais je soutiens qu'ici le tir est moins facile que généralement on le croit, moins facile, par exemple, qu'aux chasses en battue que nous faisons dans nos bois. J'excepte la perdrix en plaine, bien entendu.

Pendant un tiré, il surgit à tout instant de petits obstacles qui gênent beaucoup le tireur dont la prudence et le sang-froid sont constamment mis à l'épreuve par le va-et-vient des ramasseurs de gibier; on tire en marchant, toujours devant soi, des animaux fuyant, effarouchés, le plus souvent lorsqu'ils traversent les layons qui ne sont pas larges. Dans les tirés dont le peuplement est en chêne, — et c'est le cas les trois quarts et demi du temps, — on ne voit guère les chevreuils, les lapins et les lièvres que lorsqu'ils se montrent aux routes. C'est pour cela, c'est pour éviter l'inconvénient du chêne qui forme parasol et arrête le plomb, que les forestiers de

Charles X ont, autant que possible, remplacé cette essence par le troëne, le lilas et différentes sortes de spiréas. Le plus facile, c'est le faisan, qu'on tire toujours devant soi, excepté au bouquet cependant. Enfin, les tireurs étant très près, trop près les uns des autres, se gênent réciproquement par un échange continuel de bons procédés et d'égards qui sauve la vie à beaucoup de gibier.

J'ai, à cette occasion, fait une remarque qui m'a frappé et que je signale à ceux de mes jeunes lecteurs qui désirent devenir d'habiles tireurs.

En tirant, beaucoup de chasseurs soutiennent le fusil en plaçant la main gauche sous la sous-garde, au lieu d'allonger le bras vers le milieu du canon dont le poids est mieux équilibré. C'est une mauvaise habitude qui est cause qu'on tire moins bien et presque toujours trop bas.

Tous les anciens tirés, créés par le comte de Girardin pour le roi Charles X, avaient été rétablis; il y en avait quatre à Compiègne : le Parc, la Faisanderie, le Buissonnet et Royal-Lieu; les autres étaient à Versailles, Saint-Germain-en-Laye, Rambouillet, Marly et Fontainebleau. Tous ces tirés avaient leur cachet, leur caractère particulier sur lesquels le savoir, l'expérience et l'habilité de l'agent forestier qui en était chargé, déteignaient beaucoup.

Le gibier, non plus, n'était pas le même partout;

à Compiègne, il était incontestablement plus vigoureux et plus varié dans les tirés ouverts, c'est-à-dire non clos, du Buissonnet et de Royal-Lieu; on sait que le gibier de parc, le chevreuil et le lièvre tout particulièrement, ne se comportent jamais aussi bien enfermés qu'en pleine forêt; ces animaux ont besoin de liberté pour aller chercher la nourriture qui leur convient. Malgré tous mes soins, les pains salés, les mares, la culture variée des plantes les plus recommandées fournissant un abondant gagnage, rien n'y faisait; les chevreuils manquaient de santé et de vigueur, les lièvres devenaient étiques, mouraient drus comme mouches, dans le parc de Compiègne; il a même fallu renoncer à ce dernier gibier.

Il ressort des nombreuses observations que j'ai faites en pareil cas, que cet état de choses regrettable ne devait être attribué qu'à l'agglomération exagérée d'animaux de même espèce, auxquels l'espace et tous les éléments nécessaires à leur existence font défaut.

Dans les conditions naturelles, de pareilles agglomérations ne se produisent pas, et si parfois, grâce à une température favorable ou à toutes autres causes, la multiplication des lièvres est considérable, le trop-plein émigre, mais le plus habituellement il survient une épidémie qui les décime. Ceci a été très fréquemment constaté en Allemagne.

Je n'ai pas l'habitude de prophétiser ; mais ce n'est pas être grand devin que de prévoir que, dans un temps très rapproché de nous, nous ne chasserons plus guère que dans des parcs. Je pourrais en indiquer plusieurs déjà en voie d'exécution dans ce moment. J'ai pensé que les observations qui précèdent pourraient être utiles à nos grands propriétaires qui n'auront bientôt plus de gibier que sur leurs terres entourées de grillage.

Les tirés où se tuait le plus grand nombre de pièces, dans une même chasse, étaient généralement ceux de Versailles et de Marly, où il y avait un appoint considérable de lièvres. Rambouillet et Saint-Germain se distinguaient par le nombre des faisans. A Rambouillet, on trouvait pas mal de perdreaux ; c'est le tir de ce gibier que l'Empereur affectionnait le plus.

Il était tué par an, en seize chasses, sur les neuf tirés, 16,000 lapins, 8,000 faisans, 320 chevreuils, 400 perdrix et 80 pièces diverses, en totalité 24,800 pièces. On ne tirait pas moins de 55,000 à 60,000 coups de fusil.

Parmi les invités de l'Empereur, les deux tiers étaient de médiocres tireurs, souvent de grands personnages n'ayant que fort peu de goût pour la chasse, et qui n'avaient pas osé refuser une invitation qui eût fait le bonheur de tant d'autres per-

sonnes à la cour. Le plus excentrique de tous, c'était, assurément, M. Rouland, ministre de la justice, avec son fusil Béringer et ses cartouches en cuivre qui rataient cinq fois sur dix. Aussitôt que le tiré était commencé, sans se préoccuper de ses voisins de droite et de gauche qu'il gênait constamment, marchant trop vite, courant en avant ou restant trop en arrière, il mettait à chaque instant le désordre dans la ligne des tireurs et des rabatteurs. M. Rouland aimait, tout particulièrement, le tir des faisans à terre. C'était fort heureux, car, aux jambes près des rabatteurs dont il se préoccupait fort peu, d'une prudence d'ailleurs qui laissait beaucoup à désirer, en tirant au vol, ébloui par les reflets de ses lunettes d'or, les chances d'accidents grandissaient singulièrement. Une fois que M. le ministre de la justice venait de tirer une poule à un mètre au-dessus de la tête de l'Empereur, le prince de la Moskowa m'envoya lui dire, de sa part, de ne plus tirer les faisans qui s'envoleraient à sa droite. M. Rouland, qui était fort instruit, savait le mot de Régnier, dans l'une de ses satyres : « Mal vit qui ne s'amende »; il s'amenda; il devint presque chasseur, presque prudent, il finit par tirer presque bien, depuis qu'il s'était fait cadeau d'un fusil à percussion centrale. Non content de tant de progrès, M. Rouland voulut encore faire un prosélyte de son ami

M. Magne, alors ministre des finances. « Laissez-moi faire, mon cher Magne, je veux vous faire chasseur; la chasse est un exercice salutaire qui vous fera du bien. »

M. Rouland prit pour intermédiaire le comte de Labédoyère, qui se chargea d'obtenir du grand veneur l'autorisation de faire faire un coup de fusil, dans le parc, au ministre des finances.

M. de Labédoyère me fit dire qu'il avait absolument besoin de me parler. Je me rendis au palais. La cour était à Compiègne.

— M. Rouland et moi, me dit M. de Labédoyère, voudrions faire tuer quelques pièces de gibier à M. Magne; comment faut-il nous y prendre? Je compte, mon cher inspecteur, sur vous et votre obligeance.

— Je ne vois rien de plus convenable que le tiré du parc.

— J'ai l'autorisation de la Moskowa.

— M. Magne est-il chasseur?

— Non, il n'a de sa vie tiré un coup de fusil, il n'entend absolument rien à la chasse; vous pouvez imaginer tout ce que vous voudrez, il ne verra rien, je vous en réponds.

Comme je demeurais à la porte du parc, il fut convenu que ces messieurs viendraient me prendre le lendemain, à huit heures du matin.

Je fis appeler le garde du parc, Boulfroid : je lui donnai l'ordre de panneauter dans le tiré quelques pièces de gibier et de me les apporter à sept heures du matin. Il avait réussi à prendre deux lièvres. Je les lui fis attacher par les pattes de derrière à un piquet, à deux places différentes.

Ces trois messieurs arrivèrent à l'heure dite. M. Rouland, la cartouchière sanglée sur l'abdomen, portait crânement son fusil neuf sur l'épaule.

Nous entrâmes ainsi dans le parc. J'avais avec moi mon vieux *Phan*, le meilleur, le plus docile des chiens d'arrêt. Je le fis quêter d'abord où je savais qu'il ne trouverait rien; puis, en prenant le vent, je l'amenai à l'un des deux lièvres. A huit pas de distance, *Phan* tomba en arrêt raide comme un pieu.

— Ah! se mit à dire M. Rouland, voilà le chien en arrêt. C'est un lapin, je le vois.

— Pardon, monsieur le ministre, c'est un lièvre.

— Oui, c'est vrai, vous avez raison, c'est jaune et le lapin est gris.

— Tenez, Magne, le voyez-vous au pied de cette touffe d'herbe blanchâtre, un peu à droite de cet arbre?

M. le ministre des finances ouvrait des yeux comme deux portes cochères et ne voyait absolument rien. Cependant il mit à l'épaule et visa dans la direction que lui montrait M. Rouland. Seulement le bout du

canon était un bon mètre trop haut. Je tremblais pour mon chien, heureusement assez loin du lièvre.

— Dépechez-vous donc de tirer, disait M. Rouland : si vous attendez encore, le lièvre va se sauver.

— Oh! il n'y a pas de danger, répliquai-je, mon chien le tient trop bien *en respect,* il ne bougera pas.

M. Magne fit feu.

Boulfroid, à qui j'avais fait la leçon, courut au lièvre en nous tournant le dos; en deux tours de main la ficelle fut dénouée; il saisit la malheureuse bête qui poussait des cris d'enfant.

— Mais achevez-le donc, Boulfroid, ne le faites pas souffrir !

Le garde lui donna, derrière les oreilles, un coup de poing qui eût assommé un bœuf; le sang lui sortait par le nez; il le jeta à *Phan* qui me le rapporta.

En examinant le lièvre, M. Rouland dit à M. Magne : « Vous l'avez touché en tête; voyez comme il saigne; c'est bien tiré, ça, bravo! On ne tire pas mieux. »

Les choses se passèrent à peu près de la même façon pour le second lièvre. Mais le plus piquant de l'affaire, c'est que M. Rouland ne vit rien, ne se douta de rien.

Quant à M. Magne, il ne revenait pas de son adresse : il était ravi. Il rentra au château avec un lièvre dans chaque main, racontant, tout joyeux, à

l'Empereur les péripéties de sa chasse du matin.

L'Impératrice l'invita à sa première chasse à Saint-Cloud.

Je n'en expliquerai pas les causes, elles sont multiples. Ce serait trop long, mais il est certain que l'on blessait un nombre considérable de pièces à toutes les chasses. Les animaux touchés allaient souvent tomber trop loin pour que l'on s'occupât de les rechercher immédiatement; cela, d'ailleurs, n'eût pas manqué de causer beaucoup de désordre dans le service des ramasseurs. Mais, le lendemain, douze ou quinze gardes, avec leurs chiens, défaisaient le tiré en prenant le contre-pied de la veille et en fouillant partout dans les environs du champ de bataille.

Un fait qui m'a toujours frappé, sans me surprendre cependant, c'est l'indifférence, la répugnance même du plus grand nombre des chiens pour les animaux froids, morts depuis longtemps; ils lèvent la cuisse au-dessus, mais ne les rapportent pas. J'en ai connu un très particulièrement, un vieux griffon qui appartenait au brigadier Darras; celui-là faisait exception, il rapportait tout. Il faut dire que *Tabac,* c'était son nom, était un chien d'élite qui avait eu la chance d'être compris par son maître, ce qui est rare. Très intelligent, il lisait dans les yeux de Darras, il lui obéissait au moindre signe.

A l'un des tirés, où lord Cowley était presque tou-

jours convié, j'eus l'idée de lui donner Darras pour pointeur et *Tabac* pour rapporteur, certain d'avance d'être agréable à l'ambassadeur d'Angleterre.

La conduite de *Tabac* fut irréprochable, arrêtant au besoin comme le meilleur des chiens, ne faisant que rapporter, si son maître le voulait, comme le plus parfait des retrievers.

Lord Cowley, en vrai connaisseur qu'il était, admira beaucoup le vieux griffon; il fit même plus que l'admirer, il voulut en devenir propriétaire.

Quelques jours plus tard, le prince de la Moskowa écrivit à l'inspecteur de la forêt, M. de Wimpffen, que l'ambassadeur d'Angleterre avait remarqué, à la dernière chasse, le griffon du brigadier Darras, qu'il désirait l'acheter à n'importe quel prix.

M. de Wimpffen, dont les énormités cynégétiques dérideront bientôt nos lecteurs, fit appeler Darras et lui donna l'ordre, sans plus de préambule, de conduire à Paris, à l'ambassade d'Angleterre, son chien qui lui serait payé ce qu'il en demanderait.

— Vous devez être bien content de vous défaire, à de telles conditions, de votre vilain chien à barbe sale, que je trouve si laid et qui grogne toujours lorsque j'entre chez vous.

— Monsieur l'inspecteur, je suis bien fâché de ne pouvoir pas faire ce que vous me demandez, mais mon chien n'est pas à vendre; vous le trouvez laid,

moi je le trouve beau; je ne le céderai à personne et à n'importe quel prix.

— Brigadier, reprit M. de Wimpffen, vous ne pouvez pas refuser le grand veneur; prenez garde, votre obstination pourrait compromettre votre position.

— On fera de moi ce qu'on voudra, monsieur l'inspecteur; on peut me mettre à la retraite ou me destituer, mais mon chien ne me quittera pas, aussi vrai qu'il y a un Dieu. On me donnera bien, j'espère, un morceau de pain à ronger pour mes trente années de bons services, eh bien! je le partagerai avec mon vieux compagnon qui mourra chez moi, au coin de mon feu.

M. de Wimpffen était incapable de comprendre cette grande affection chez un garde pour son chien; aussi, indigné, furieux contre Darras, écrivit-il au prince de la Moskova pour se plaindre de son subordonné; je crois même qu'il alla jusqu'à demander sa mise à la retraite.

Le prince de la Moskova, qui était homme d'infiniment d'esprit et de cœur, loin de partager les idées du baron de Wimpffen, non seulement ne mit pas à la retraite le brigadier Darras, mais encore améliora sa position en le faisant venir à Saint-Cloud pour le charger spécialement des retrievers et des chiens d'arrêt de la vénerie.

CHAPITRE IV.

Le gibier dans les tirés ; le faisan d'élevage. — Procédés artificiels.
— Opinion erronée sur les chasses dans les tirés. — Les arrêts
de M. de Wimpffen et le marquis de Toulongeon qui se plaint
au ministre de la maison de l'Empereur; spirituelle réponse de
M. Fould. — M. de Wimpffen est envoyé dans une autre forêt.
— Le vicomte de la Panouse relève le service des chasses.

De toutes les espèces de gibier qui peuplaient les tirés, celui dont on joùit le moins, sans avoir recours à des procédés artificiels, après le chevreuil, c'est assurément le faisan, le faisan d'élevage surtout qui piète plus que le sauvage, qui est plus rusé, s'effraye plus facilement, se rase et laisse plus fréquemment approcher le tireur.

Au commencement d'un tiré, les premiers faisans partent habituellement bien; mais dès que la fusillade pétille sur toute la ligne, on les voit courir par bandes, les uns derrière les autres dans les layons, fuyant de toute la vitesse de leurs pattes, à deux et trois cents mètres en avant des tireurs.

J'affirme, et ceci est important, que tout ce beau gibier élevé avec tant de sollicitude, fixé avec tant d'art et de soins, on le mènerait ainsi, jusqu'au bout

du tiré, d'où il s'envolerait et serait à tout jamais perdu.

Je ne m'inquiète pas des plaisanteries qui ont été faites sur nos procédés artificiels. Pour des raisons de convenance que ceux qui se donneront la peine de me lire apprécieront, je ne crois pas devoir donner sur ce sujet d'autres explications, si ce n'est qu'avec les moyens employés et les mesures prises, nous réussissions à faire tirer les faisans par qui nous voulions et pendant toute la durée du tiré, enfin que nous avions au tableau 5 à 600 faisans, au lieu de 40 ou 50 qu'on y aurait comptés sans ces mêmes procédés. L'essentiel était de faire les choses assez adroitement pour que les tireurs, l'Empereur surtout, ne se doutassent de rien; je ne crains pas de dire que, sous ce rapport, nous avions atteint la perfection.

Toutefois, pour que le lecteur, entraîné par son imagination, n'aille pas imaginer des procédés absurdes, je lui en révèlerai un qui était généralement usité, procédé traditionnel, du reste, emprunté au temps de Charles X.

Pour obvier, autant que possible, à l'inconvénient du *piétage*, on élevait, de distance en distance et en travers du tiré, des arrêts ou haies sèches, qui barraient le passage aux faisans et les obligaient à s'envoler à l'approche des tireurs.

L'installation de ces arrêts va nous donner la note du savoir et de l'expérience, en pareille matière, du baron de Wimpffen qui était encore inspecteur de la forêt à ce moment-là.

Après l'une des premières chasses, pendant laquelle il avait été vu beaucoup de faisans, sans que pour cela on en tuât beaucoup, M. le commandant des chasses à tir donna l'ordre à l'inspecteur de faire faire des arrêts, ainsi que cela s'était pratiqué du temps du comte de Girardin.

Ne comprenant pas bien ce que c'était que des arrêts, ce que voulait le marquis de Toulongeon, de Wimpffen s'en alla, tout courant, trouver le père Dezy, un vieux et rusé faisandier dont il avait fait son conseiller ordinaire. Il se serait cru humilié en s'adressant au sous-inspecteur ou aux gardes généraux, c'eût été avouer son ignorance; aussi était-ce aux employés subalternes qu'il avait recours; en les faisant parler, il en tirait ce qu'il pouvait pour le mettre à profit.

— Mon cher Dezy...

Bon! se dit le faisandier, voilà M. l'inspecteur qui m'appelle son cher Dezy, c'est qu'il a besoin de moi.

— M. de Toulongeon m'a commandé de faire faire des arrêts pour le tiré du parc comme il y en avait du temps de Charles X; vous êtes de ce temps-

là, vous : vous savez ce que c'est; je vous charge de l'opération.

— Rien n'est plus facile, Monsieur l'inspecteur, nous avons encore des poteaux d'arrêt dans le grenier.

Dezy y conduisit M. de Wimpffen et lui montra des poteaux longs de 3 mètres, écarris, peints en blanc, avec une planchette à l'extrémité sur laquelle était écrit en grosses lettres : *Arrêt* (1).

— C'est très bien, mon cher Dezy, c'est très bien, M. le commandant des chasses à tir sera content; je vous charge de placer ces *boteaux*. (De Wimpffen, qui était d'origine allemande, prononçait les *P* comme les *B* et les *B* comme les *P*.)

La veille de la chasse, M. de Toulongeon ne manquait jamais de faire une tournée dans le tiré avec l'inspecteur et moi, pour prendre connaissance des dispositions qui avaient été adoptées. A quelques semaines de là, l'Empereur devant chasser, M. de Toulongeon fit sa visite habituelle. Il demanda à M. de Wimpffen s'il avait fait exécuter les arrêts qu'il lui avait recommandés.

(1) Dans les tirés en fer à cheval, le comte de Girardin faisait faire deux battues en place, aux deux tournants. Les tireurs trouvaient des poteaux indiquant que la marche était interrompue, qu'il fallait s'arrêter là. Ce sont ces poteaux qu'on avait conservés dans les greniers de la faisanderie.

— Parfaitement, répondit de Wimpffen, et si vous le permettez, je vais vous les montrer; nous y arrivons.

— Mais, reprit M. de Toulongeon, nous marchons depuis quelque temps déjà dans le tiré et je n'en ai pas encore vu un seul.

Devinant ce qui allait se passer entre le marquis de Toulongeon, l'homme le plus vif du monde, et de Wimpffen qu'il ne pouvait voir, qui lui était très antipathique, prévoyant l'orage qui allait éclater, j'avoue, en toute franchise, que le sentiment que j'éprouvais ressemblait énormément à de la satisfaction. Ce manque de générosité pour mon supérieur surprendra moins lorsque j'aurai dit que M. de Wimpffen avait su s'aliéner l'affection, non seulement de tout le personnel forestier, mais encore des populations du voisinage de la forêt, de tous ceux enfin qui avaient des rapports d'affaires avec lui. Aussi, nous réjouissions-nous beaucoup toutes les fois qu'il lui arrivait de faire quelque grosse maladresse comme, par exemple, de perdre, dans la forêt, l'Empereur qu'il avait mission d'amener au rendez-vous un jour de chasse à courre, de répondre à Sa Majesté, qui le lui demandait, que les faisans pondent un œuf tous les jours, trois cent soixante-cinq par an; de défendre aux gardes de fureter, parce que, disait-il, les furets tettent les lapines dans les terriers, etc., etc.

Mais le triomphe de Wimpffen, ce qu'il a fait de plus fort, c'est sa démarche auprès de l'Empereur, à l'occasion des dégâts causés à la forêt par les lapins. Poussé par la commission d'aménagement qui ne cessait de lui répéter que son honneur de forestier était engagé, qu'il était responsable du dommage causé par le gibier, un beau matin, un morceau de bois rongé sous le bras, il s'en alla au palais et fit remettre à l'Empereur ledit morceau de bois et un long rapport qu'il terminait ainsi : « Sire, le jour où l'Empereur aura décrété la mort des lapins en France, Votre Majesté aura accompli le plus grand acte de son règne. »

Mais nous voici arrivés devant un des poteaux.

— Voilà, Monsieur le marquis, le premier arrêt, dit de Wimpffen souriant, il y en a huit autres que j'ai fait placer à chaque layon ; j'ai fait repeindre celui de l'Empereur.

M. de Toulongeon, la colère dans les yeux, se maintint cependant et ne put que dire : — Vous êtes encore plus fort que je ne croyais, Monsieur l'inspecteur. — Puis, lui tournant le dos en haussant l'épaule gauche, — c'était son tic habituel dans certains moments, — il laissa de Wimpffen planté devant son poteau, et me dit de le suivre.

En marchat, M. de Toulongeon me reprocha, mais sans aigreur, d'avoir laissé faire une pareille

maladresse. Je répondis que M. de Wimpffen avait voulu faire la chose lui-même, et qu'il ne m'en avait pas dit un mot.

En rentrant dans le parc aux fleurs, M. de Toulongeon aperçut M. Fould, alors ministre de la maison de l'Empereur, qui se promenait en fumant son cigare ; il alla à lui.

— Ah ! Monsieur le ministre, vous nous avez donné un inspecteur à Compiègne qui est décidément impossible, il n'y a rien à faire de bien avec un pareil homme.

Et M. de Toulongeon de raconter l'histoire des poteaux.

— Mais, mon cher marquis, reprit le ministre qui riait beaucoup, de Wimpffen n'est peut-être pas si sot que vous le croyez, il est probable que si vous l'aviez interrogé, il vous eût répondu qu'il avait appris à lire à ses faisans.

Tout en plaisantant, le ministre n'en prit pas moins la chose au sérieux. Un mois plus tard, de Wimpffen fut envoyé dans une forêt moins importante que celle de Compiègne, et remplacé par le vicomte de la Panouse, qui sut se faire aimer de tout le monde par son tact et l'aménité de son caractère, et relever, en même temps, par sa grande intelligence, le service forestier et des chasses tombés en quenouille entre les mains du baron de Wimpffen.

CHAPITRE V.

Arrivée de l'Empereur à Compiègne, à la Toussaint. — Série de nombreux invités. — Visite des plus grands personnages de l'Europe. — Cour brillante. — On chassait mieux à Compiègne qu'à Fontainebleau. — Le comte de R... et ses beaux habits. — Visite de l'Empereur au château de Ham. — Le chevalier de Lafond, baron de Mélicoq. — Mélicoq, souvenirs de famille. — Promenade en forêt à Pierrefonds. — Le duc de Caumont et le layon du baron de Rothschild.

L'Empereur arrivait habituellement à Compiègne à la Toussaint; le séjour de la cour était de quatre à cinq semaines. Les invitations, au nombre de cinquante à soixante, se renouvelaient tous les huit jours. Les élus, arrivés le samedi, repartaient le dimanche suivant après le déjeuner.

Merveilleusement bien placé, il nous était permis, sans être indiscret, de voir, par le verre de cette curieuse et vivante lanterne magique, défiler des empereurs, des rois, des princes, des ambassadeurs, des ministres, des sénateurs, des députés, des savants, des artistes, des hommes de lettres et, pour que rien ne manquât à cet intéressant spectacle, d'admirer l'Impératrice, belle alors comme la beauté, avec ce brillant cortège de ravissantes

femmes qui faisaient envie à toutes les cours de l'Europe par leur élégance et le charme de leur esprit.

Étranger, autant qu'on peut l'être, à toutes les subtilités de la politique, n'aimant et ne sachant apprécier que ce qui pouvait donner du prestige à notre beau pays, j'avoue, qu'à ce moment-là, je me sentais fier de tant de splendeurs.

Tout le monde n'était pas dans les mêmes idées que moi, je le sais.

Le voyage à Compiègne était un déplacement essentiellement sportif, fixé en automne, qui est l'époque de l'année où la chasse est le plus agréable. Rien de semblable ne pouvait avoir lieu durant le séjour d'été à Fontainebleau, où la cour n'avait, pour ainsi dire, pas d'autres distractions que de ravissantes promenades dans la forêt, qui est fort belle, au point de vue pittoresque.

Quant aux quelques laisser-courre que la vénerie tentait à ce moment-là, mieux vaudrait peut-être ne pas en parler, car le cerf était plus souvent manqué que pris. Mais il est juste d'ajouter que les meilleurs équipages composés des chiens les plus renommés, conduits par les veneurs les plus habiles, n'eussent sans doute pas fait mieux.

La raison en est fort simple : les chiens, en courant, font voler des nuages de poussière noire qui

leur obstrue le nez et leur enlève tout odorat. Les veneurs de l'ancienne vénerie royale le savaient si bien, qu'ils en avaient fait le dicton suivant, passé à l'état de proverbe dans leur langage :

« En été, découple à Rambouillet; chasse en hiver à Fontainebleau. »

A Compiègne, au contraire, tout convenait à la chasse et pour la chasse; aussi la plupart des invités, pour être dans le courant, n'oubliaient-ils pas de mettre dans leurs malles un costume de chasse et autres accessoires du chasseur. Un des assidus les plus favorisés par l'Impératrice, à cause de son esprit, de son entrain et de sa grande originalité, le comte de R.., que tout le monde connaît et que pour cette raison je ne nommerai pas, n'avait pas qu'un seul vêtement de chasse, mais bien sept, tous de nuances différentes, de coupe irréprochable, seyant à merveille à ses cheveux gris et à sa longue barbe blanche.

— Le comte de R.., aimait à dire : l'Impératrice, avec ses beaux costumes, c'est notre arc-en-ciel.

Dans de telles dispositions, avec d'aussi beaux habits, ce qu'il y avait de plus visé, c'était, on le devine aisément, une invitation de l'Empereur à un tiré; il n'y en avait qu'un par semaine et une seule chasse à courre qui plaisait beaucoup aux dames, surtout à celles qui montaient à cheval. Les autres

jours étaient consacrés à des promenades en forêt; on visitait le château de Pierrefonds si remarquablement restauré, à la demande de l'Impératrice, par M. Viollet-le-Duc, l'artiste de talent le plus courtisan, le plus choyé, le plus gâté à la cour de France au temps de sa splendeur, et devenu, depuis la chûte de l'Empire, le plus ingrat et le plus acharné des ennemis de ses bienfaiteurs.

L'Empereur, en nombreuse compagnie, allait aussi parfois revoir le château de Ham, son ancienne prison. Sa Majesté, en souriant, trouvait plaisir à faire à son entourage les honneurs de ses anciens appartements : l'Impératrice paraissait très émue.

« Là, disait l'Empereur, sur cette table de bois blanc, j'ai écrit ma brochure sur le paupérisme et mes idées sur le sucre de betterave et son avenir. Le pharmacien de la ville, devenu mon professeur, m'aidait de ses connaissances en chimie. »

« C'est aussi, ajoutait-il, sur ce même meuble rustique que j'ai entretenu une vive correspondance, sur l'invention de l'artillerie, avec un savant de la localité, le chevalier de Lafond, baron de Mélicoq, avec lequel il m'arrivait rarement d'être d'accord. Il est vrai de dire que nous étions aussi entêtés l'un que l'autre. Depuis, M. de Lafond est venu me voir au palais de Compiègne; nous ne nous sommes pas davantage entendus sur l'époque à laquelle on a fait

usage, pour la première fois, du canon à la guerre, question insoluble et qui avait toujours été notre grand cheval de bataille. »

Coïncidence étrange! le hasard, dans ses bizarreries, en m'amenant au château de Mélicoq, aujourd'hui propriété de mon beau-frère, a ravivé en moi des souvenirs pénibles et doux tout à la fois, et que je tenais cachés depuis quarante ans dans un des plis les plus secrets de mon cœur. Mais pouvais-je passer froid, indifférent, et oublier que c'est ici que j'ai trouvé un cœur d'or que Dieu m'a repris, une femme douée des plus éminentes qualités et à laquelle j'ai dû les plus belles années de mon existence?

J'eusse mieux fait, sans doute, d'être moins expansif et de garder pour moi des impressions qui me sont personnelles; le lecteur voudra bien m'excuser, j'espère, de l'avoir pris un instant pour confident.

Nous avons dit qu'il n'y avait que neuf layons. Or, comme l'Empereur, le grand veneur et le commandant des chasses à tir en prenaient invariablement trois, il ne restait que six places à donner.

De toutes les personnes qui, par leur position élevée ou pour d'autres motifs, pouvaient aspirer à l'honneur de chasser avec l'Empereur, il n'y en avait pas une seule aussi habile, aussi adroite pour se faire

inviter que le duc de Caumont la Force. J'ai vu M. de Caumont à tous les tirés des princes d'Orléans, je l'ai retrouvé aux chasses impériales toujours ce même tireur passionné, aimant à tuer beaucoup, ne s'amusant jamais plus qu'à une chasse de tiré, parce qu'il y trouvait l'occasion de montrer sa supériorité comme tireur, et cela, dans les conditions les plus agréables et les plus faciles.

Le bulletin de tir de M. le duc de Caumont la Force était presque toujours un des plus chargés.

Un jour qu'il y avait tiré à la Faisanderie, il nous arriva, lui dixième, c'est-à-dire en superfétation. Tous les layons avaient été donnés. J'en parlai au marquis de Toulongeon qui me dit, en haussant son épaule gauche : « De Caumont est plus gênant que gêné, il a induit l'Empereur en erreur en lui disant qu'il y avait place pour lui; mettez-le entre le tiré et le grand bois, il se débrouillera comme il l'entendra.

Il n'y avait pas vingt minutes que le tiré était commencé, que je m'aperçus que le duc de Caumont, par une manœuvre des plus habiles, qui dénotait en lui de profondes connaissances en matière de stratégie, avait réussi à s'emparer du layon de son voisin, le baron de Rothschild qu'il avait à sa gauche et qui alors se trouvait à sa place, conséquemment sans layon, obligé souvent de traverser

des buissons d'épines, au risque de déchirer ses vêtements.

J'allai au layon du grand veneur, je lui racontai ce qui ce passait.

— Vous ne devez pas souffrir un pareil désordre : allez, de ma part, dire au duc de la Force de reprendre sa place et remettez M. de Rothschild dans son layon.

Bien que je connusse depuis plus de vingt ans M. le duc de la Force, qui avait été constamment fort aimable pour moi, je n'allai pas moins à lui avec les précautions d'un veneur qui s'approche d'un sanglier au ferme et redoute un coup de boûtoir.

— Monsieur le duc, lui dis-je de ma voix la plus flûtée, par erreur, et sans vous en douter, j'en suis convaincu, vous vous trouvez dans le layon de M. de Rothschild, qui, lui, est à votre place, incapable, à cause de son âge, de passer à travers des ronciers sans se déchirer les mains, sans se blesser, tandis que tout cela n'est rien pour vous, Monsieur le duc, qui êtes jeune et vigoureux.

Je savais que M. de Caumont, malgré ses soixante-huit printemps qu'il portait du reste très gaillardement, aimait qu'on lui dît qu'il était toujours jeune. Aussi, très favorablement disposé par mon petit discours sur sa jeunesse, le duc s'empressa-t-il de m'engager à reconduire M. de Rothschild à son layon.

— Seulement, mon cher forestier, laissez-moi vous dire que si M. de Rothschild a pu déchirer ses culottes dans les ronces, en sa qualité de digne enfant d'Israël, il a une chose qu'il ne déchirera plus, je vous en fiche mon billet. Allez conter cela au grand veneur qui vous a envoyé, ça le fera rire.

Je fis la commission. Le prince de la Moskowa, après le tiré, raconta le mot, qui eut beaucoup de succès.

CHAPITRE VI.

L'Empereur demande qu'on augmente le nombre des layons pour avoir plus d'invités. — Le prince de la Moskowa propose de faire chasser une fois par semaine dans les cantons les plus giboyeux de la forêt. — M. Rouland aimait beaucoup ces petites chasses; son fusil et ses cartouches. — Le blaireau Pablo et M. Rouland qui le prend pour un sanglier. — L'Impératrice à déjeuner fait offrir à ce ministre de la hure de sanglier à la Pablo. — Spirituelle répartie de M. Rouland.

A plusieurs reprises, l'Empereur avait demandé au grand veneur s'il ne serait pas possible d'augmenter le nombre des layons. Le fait est que les six personnes que l'Empereur pouvait inviter, lorsque vingt autres attendaient, c'était en effet trop peu, surtout quand on songe que la plupart des hôtes de Sa Majesté étaient venus avec la conviction que de belles chasses leur seraient offertes. Le mal était réel, il y avait donc urgence à y apporter remède. Quant à augmenter le nombre des layons, il ne fallait pas y songer, dans un parc clos du moins, où l'espace déjà fait défaut.

Nous étions bien loin, à cette époque, des tirés de Charles X qui n'avaient que trois layons; celui du

roi et des princes, et deux sentiers étroits pour le commandant des gardes et le premier veneur, qui ne tiraient qu'après y avoir été invités, de temps à autre, par le roi!

Le prince de la Moskowa, qui savait, mieux que personne, combien l'Empereur et l'Impératrice étaient soucieux de rendre le séjour au château aussi agréable que possible à leurs hôtes, fit appeler l'inspecteur de la forêt.

Le grand veneur proposa de faire chasser, une fois par semaine, une douzaine d'invités dans les cantons les plus giboyeux de la forêt. L'idée était trouvée, mais avant de passer à la pratique, il s'agissait de savoir si les ressources en gibier poil dont on avait absolument besoin pour les tirés, ne seraient pas compromises.

L'inspecteur répondit qu'il ne voyait aucun inconvénient à ce qu'on fît une ou deux chasses dans la forêt de Compiègne, qu'il n'y avait aucun danger pour l'avenir, que d'ailleurs, sur les cinq chasses qui auraient lieu durant le séjour de la cour à Compiègne, il était d'avis que les trois autres fussent faites à la forêt de l'Aigue, où l'Empereur ne chassait pas.

Cette mesure fut adoptée, et, à partir de ce moment, tous les invités aimant la chasse eurent leur part du gâteau cynégétique, qu'ils n'avaient jusqu'alors qu'effleuré de leurs lèvres.

Ces petites chasses eurent un plein succès; on s'y amusait beaucoup parce qu'on y était à l'aise, plus à l'aise qu'aux tirés de l'Empereur. Elles étaient habituellement conduites par un des officiers de la vénerie, M. le marquis de la Tour-Maubourg, un des gentilshommes les plus accomplis de la cour, plaisant à tout le monde par son charmant caractère, ses manières distinguées et la courtoisie la plus parfaite.

Pour se donner la journée pleine, on partait à neuf heures pour être à dix sur les lieux. Un déjeûner substantiel, vrai déjeuner de chasseur, composé par les soins de l'intègre et excellent M. Dupuy, contrôleur de la bouche, avait été emballé dans les coffres des voitures. Arrivé chez le garde le plus près, on se mettait aussitôt à table.

J'ai assisté souvent à ces réunions charmantes par leur intimité, pendant que j'étais sous-inspecteur de la forêt de l'Aigue; j'en ai conservé le plus agréable souvenir.

On ne faisait guère que des battues dans les parties les plus fourrées de la forêt; cependant, ceux des invités qui avaient amené leurs chiens chassaient devant eux, au chien d'arrêt, dans les jeunes taillis, — seule manière de chasser, seule chasse digne des vrais amateurs.

Ici, le soir, on ne comptait pas les victimes par

milliers comme aux tirés de l'Empereur : le tableau, plus modeste, ne se composait ordinairement que de 150 à 200 pièces de beau gibier naturel se défendant bien. Mais ce qui se voyait à l'Aigue, et jamais à Compiègne aux chasses d'apparat, c'était une belle rangée de huit à dix bécasses.

Que de jouissances vives, quelles douces sensations pour ceux qui les avaient abattues ! Connaissez-vous un bonheur comparable à celui qu'éprouve le chasseur qui voit son chien revenir à lui une bécasse dans la gueule ?

Mes lecteurs ne seront pas fâchés, j'aime à le croire, de retrouver une ancienne connaissance, M. Rouland, son fusil Beringer et ses cartouches en cuivre qui ratent toujours.

M. le ministre de l'instruction publique aimait beaucoup les petites chasses intimes de la forêt de l'Aigue, et pour cause. Là, M. Rouland pouvait se livrer à toute la vivacité de ses allures, sans être, comme aux chasses de l'Empereur, sous la férule du grand veneur, son véritable cauchemar, qui le morigénait à tout instant et le traitait un peu comme un collégien en vacances. Il n'est pas douteux que pour un ministre de l'instruction publique, ayant pour mission de diriger la jeunesse de l'Empire et de donner des leçons aux autres, il devait paraître dur d'en recevoir et d'être, en quelque sorte, en-

voyé à l'école. Il ne faut donc pas s'étonner que M. Rouland, qui avait ses coudées franches à nos petites chasses, s'y amusât beaucoup et beaucoup plus qu'ailleurs.

Le jour de l'incident que nous allons raconter, et dont nous avons été témoin, le temps était superbe, un vrai temps de chasse d'automne qui semble assurer d'avance le succès de la journée. Cette fois, on devait battre les enceintes, très riches en chevreuils, du camp de Senlis, du Plessis-Brion et de Saint-Léger.

De ce côté est situé le château du comte de B***, dont le parc, non clos, n'est séparé de la forêt que par un simple fossé.

Un des fils, le jeune Ernest de B***, avait depuis deux ans un blaireau très apprivoisé, qui amusait tout le monde au château, à cause de sa douceur et de ses gentillesses. *Pablo,* — c'était son nom, — jouissait de la plus entière liberté ; il affectionnait le parc, aimait à s'endormir au soleil dans le voisinage des terriers à lapins ; parfois aussi il lui arrivait de faire de petites excursions dans la forêt, sans cependant aller bien loin. Mais aussitôt que le cuisinier du château sonnait le déjeuner ou le dîner de ses maîtres, *Pablo* arrivait en toute hâte à la cuisine, où il savait qu'une bonne pitance l'attendait.

A l'une des battues où les rabatteurs en ligne

étaient placés sur le fossé, tournant le dos au parc du comte de B***, le hasard fit qu'en ce moment *Pablo* fut en promenade dans la forêt et se trouvait dans l'enceinte qu'on se disposait à fouler.

Au bruit insolite des rabatteurs qui criaient, qui frappaient sur les buissons avec leurs bâtons, *Pablo*, effrayé, s'enfuit de toute la vitesse de ses courtes pattes dans la direction des tireurs ; il passa à quarante pas environ de M. Rouland, qui tira les deux coups de son fusil Beringer, dont un seul partit, mais sans toucher l'animal. *Pablo* s'arrêta un instant et regarda le tireur. Furieux, M. Rouland se mit à sa poursuite en criant de toute la force de ses poumons : « Au sanglier ! au sanglier ! A moi ! à moi ! Arrivez donc ! arrivez vite ! Je le vois ! » En courant, comme il n'avait pas eu le temps de mesurer l'ouverture du compas de ses petites jambes, en disproportion notable avec la largeur des nombreux fossés d'assainissement dont la forêt est traversée, au lieu de les franchir, M. Rouland tombait au beau milieu, entrant souvent dans la vase jusqu'à mi-jambe. Après plusieurs culbutes et tout à fait à bout de souffle, notre enragé chasseur, ne voyant plus *Pablo*, qui s'était arrêté une fois ou deux encore à le regarder avant de disparaître dans le fourré, s'assit tout en nage, sans chapeau, sur le bord d'un fossé. Le brigadier Levasseur, accouru à ses cris, fut le premier

qui le rejoignit, lui rapportant sa casquette restée pendue aux branches, et sa cartouchière pleine de douilles en cuivre, trouvée dans le fond d'un fossé.

— Ah! se mit à dire M. Rouland, quel dommage que mon second coup ait raté! Je le tenais si bien au bout de mon canon! Quel bel animal, quel énorme sanglier!

— J'en demande mille fois pardon à Monsieur le ministre, mais l'animal que Monsieur le ministre a vu n'est pas un sanglier, c'est un blaireau. C'est le blaireau de M. le comte de B***, on l'appelle *Pablo*, et si Monsieur le ministre, au lieu de tirer dessus et de le poursuivre, l'avait appelé par son nom, il serait probablement venu lui demander un morceau de sucre.

— Un blaireau! Laissez-moi donc tranquille; je sais ce que c'est qu'un sanglier, j'ai vu assez souvent celui de la place Saint-Sulpice que tout Paris a connu. Je suis sûr que je viens de voir un sanglier. Le gredin, qui avait l'air de se moquer de moi en me regardant chaque fois que je tombais dans un fossé, était tout gris, sa queue pas très longue et plate, je vous le répète, il ressemblait tout à fait au sanglier de Saint-Sulpice.

— Mais, Monsieur le ministre, reprit Levasseur, le sanglier n'a pas une queue plate, c'est une vrille

qu'il a, en tire-bouchon, pas plus grosse que mon petit doigt.

— Allons! qu'est-ce que vous me chantez encore? Tout à l'heure, c'était votre *Pablo*, maintenant c'est une vrille ; laissez-moi en repos. C'est un sanglier que j'ai vu, j'en suis sûr, on ne me fera pas croire le contraire.

Nous arrivâmes juste à temps pour jouir de ce piquant colloque. M. Rouland ne voulant pas en démordre, nous n'avions rien de mieux à faire que de lui laisser ses illusions. Le soir, après le dîner, dans les salons, l'un de nous, moins discret, ne résista pas au plaisir de raconter la mésaventure du ministre à l'Empereur, qui s'en amusa beaucoup.

Le lendemain, au déjeuner, l'Impératrice fit offrir à M. Rouland une tranche de hure de sanglier à la *Pablo*.

— Madame, lui dit M. Rouland, la fine raillerie de l'Impératrice est une épine qui conserve toujours beaucoup du parfum de la fleur, c'est un bouquet que j'accepte et dont je conserverai longtemps le souvenir.

C'était charmant, Parny n'eût pas mieux dit. Toutes les dames applaudirent de leurs jolies mains ; un peu plus, M. Rouland aurait eu une ovation.

CHAPITRE VII.

A ces chasses supplémentaires des maîtres, vinrent s'ajouter les chasses de leurs serviteurs. — Comme ils ne tuaient rien, ils imaginent de se faire accompagner par les plus renommés braconniers de la ville. — Sarcasmes des femmes de chambre. — Dîner des gens de service. — Leurs toilettes. — Mme Vallerant. — Une femme de garde. — La femme de chambre de la baronne de Sancy. — On retire les permissions aux valets-chasseurs.

Après l'organisation de ces chasses supplémentaires si bien réussies, nous nous croyions en droit d'espérer que notre gibier, dont nous étions instinctivement jaloux, n'aurait plus de nouveaux assauts à essuyer : il n'en fut malheureusement rien.

Nous avions fait le bonheur des maîtres, il nous fallut satisfaire leurs serviteurs.

Le premier valet de chambre de l'Empereur ayant obtenu l'autorisation de faire un coup de fusil en forêt, beaucoup d'autres serviteurs, à moindres titres, sollicitèrent et obtinrent la même faveur. Toutefois, pour éviter les abus, on prit à leur égard certaines mesures restrictives, en ne leur permettant que le tir du lapin et en leur désignant le canton dans lequel ils devaient chasser.

Ces braves gens, pour la plupart, n'avaient aucune idée de la chasse; plusieurs d'entre eux tenaient un fusil pour la première fois de leur vie. Nos gardes en avaient peur et s'en garaient le plus possible tout en les surveillant.

Pour ma part, j'avais désapprouvé ces autorisations parce qu'elles pouvaient être la cause de regrettables accidents d'abord, ensuite parce que, envisagées au point de vue de l'amour-propre, le corps forestier ne pouvait pas se sentir très flatté d'être mis en contact, pour des choses d'agrément, avec de très honnêtes serviteurs, sans doute, mais qu'ils eussent préféré rencontrer dans les antichambres de leurs maîtres plutôt que dans les routes de la forêt. Ces honorables chasseurs qui, en recevant leur permission signée du grand veneur, se trouvaient, par le fait, porteurs d'un diplôme de membre de la confrérie de Saint-Hubert, tout aussi bien que le duc de Mouchy et le prince de Beauvau, n'avaient cependant pas encore obtenu que le général Fleury les fît conduire en voiture à la chasse; comme de bons bourgeois, ils allaient à pied, les malheureux!

En partant, le fusil sur l'épaule, *nos nouveaux confrères en saint Hubert,* convaincus de leurs succès, vendant la peau de l'ours avant de l'avoir abattu, avaient promis du gibier, des bourriches sans nom-

bre aux dames de leur monde qui faisaient l'objet de leurs prédilections. Malheureusement, au retour, ils ne déposaient aux pieds de leurs belles que des carnassières vides dans lesquelles, après minutieux examens, une jolie main ne trouva qu'un seul lapin.

Aussi, le soir, à table, il fallait entendre ce feu roulant de mots piquants, de sarcasmes, de plaisanteries amères de toutes ces dames qui, ayant compté sur des bourriches bien rondelettes, n'avaient, ô affreuse déception! qu'un pauvre lapin à se partager entre elles.

Ce monde de la brosse et du plumeau m'avait paru intéressant à étudier, mais il fallait pour cela arriver jusqu'à lui sans que ma présence fût soupçonnée. A cet effet, j'acceptai cette fois l'offre que M. Monavon, régisseur du palais, m'avait gracieusement faite à plusieurs reprises de me faire assister à un dîner des gens de service. Pour cela, il me plaça à un œil-de-bœuf d'où, comme d'une loge grillée, nous pouvions, d'en haut, tout voir sans être vus.

A neuf heures précises je vis arriver, par le grand couloir, une trentaine de cavaliers ayant une dame au bras et marchant en cérémonie vers la salle à manger.

La tenue des hommes était irréprochable ; frac noir, gilet très ouvert, cravate blanche, chaussures vernies, rien n'y manquait.

Les femmes très élégantes, décolletées, quelques-unes audacieusement, les plus jolies, bien entendu, avaient des robes magnifiques que leurs maîtresses n'avaient pas mises deux fois peut-être.

Un vieux valet de chambre à cheveux blancs, rasé de frais, en tête du cortège, vint s'asseoir, non sans une certaine majesté, au centre de la table. En le regardant plus attentivement, il me rappela un de nos anciens professeurs de l'École de droit ; la ressemblance était frappante. Il avait pour vis-à-vis une forte femme aux épaules carrées et rouges, lesquelles épaules avaient pour pendants deux énormes témoins adhérents à un estomac spacieux, que la bonne chère des cuisines impériales ne devait assurément pas intimider. Aux deux longs tire-bouchons, d'un blond très chaud, qui lui tombaient en repentirs de chaque côté du col, à sa manière de sabler un verre de vin pur après le potage, il n'y avait pas à s'y tromper : Mme la présidente était bien une lady sortie des brouillards de la blanche Albion, et à laquelle notre beau climat de France avait été prospère.

Les autres convives ne dépassaient guère la quarantaine.

Ici encore, comme partout ailleurs, du reste comme dans toutes les situations de leur existence, les femmes étaient bien supérieures aux hommes.

Ceux-ci, journellement en contact avec leurs maîtres, n'en avaient cependant rien pris, rien gardé. Chez ces femmes, au contraire, à leurs gestes, à leur attitude, à certains mouvements de tête, il m'était facile de reconnaître leurs maîtresses, qu'elles parodiaient instinctivement, reflétant comme un miroir fidèle, parfois flatteur même, toutes leurs manies, jusqu'à leurs tics. Ah! c'est que la nature tendre, fine, déliée de la femme, par sa délicatesse, son extrême sensibilité, se prête aux modifications les plus variées, les plus heureuses, les plus inattendues, tandis que l'homme, uniquement préoccupé de sa force, de sa puissance, de sa supériorité imaginaire, reste indifférent à tous ces avantages que la femme a sur lui et qu'il considère comme autant de preuves de faiblesse.

Que de fois ne sommes-nous pas punis, comme nous le méritons, de cet impardonnable dédain !

Il y avait à cette table plusieurs jeunes filles réellement belles, comme le diable a dû en faire passer sous les yeux de ce nigaud de saint Antoine. En les regardant je ne m'expliquais pas bien l'imprudence incroyable de certaines maîtresses de maison que Phidias, il est vrai, n'eût assurément pas choisies pour modèles, lorsqu'il fit sa statue de Vénus.

La petite baronne de Sancy, — car ici tout le monde s'appelait par le nom de son maître ou de sa

maîtresse, — était la plus jolie, la plus piquante; elle eût certainement fait fortune sur les planches du Palais-Royal. Fille d'un garde forestier de Chantilly, comme tous les enfants de garde, elle avait souvent accompagné son père à la chasse; elle savait tendre une bourse à lapin et prétendait qu'elle voyait parfaitement les lièvres et les lapins au gîte. Elle avait, du reste, d'assez beaux yeux pour cela. Ceci n'a absolument rien de surprenant; j'ai connu maintes et maintes femmes et filles de garde qui visitaient, en leur absence, les assommoirs et les pièges qu'elles savaient retendre au besoin. Mme Vallerant, femme du garde général à Sainte-Périnne, tuait elle-même les lapins dont elle avait besoin pour sa cuisine. Tout cela est encore mieux confirmé par notre très regretté confrère et ami Adolphe d'Houdetot.

Arrivé, raconte-t-il, tardivement au rendez-vous que m'avait donné un forestier, et ne rencontrant plus au logis que sa jeune femme, je laisse percer mon désappointement.

— Qu'à cela ne tienne, fit l'épouse, d'un petit ton boudeur, je vous indiquerai tout aussi bien que mon mari les bauges de nos sangliers.

Et s'esquivant un moment, elle reparut coiffée de sa casquette, chaussée de ses guêtres et armée de son fusil.

« Les formes délicates de cette jeune femme, son air décidé, son aisance sous le harnais du chasseur, auraient désarmé le rigorisme d'un puritain encore plus renforcé que moi. Bref, nos chiens lancent, l'un d'eux crie au ferme et j'arrive à temps pour saluer de deux coups, assez mal dirigés d'ailleurs, un superbe quartanier à sa sortie de la bauge.

« Blessé légèrement, le farouche animal me charge à outrance et me voilà, passez-moi le mot, criant comme un paon, appelant instinctivement au secours (la solitude est comme la nuit, elle jauge les courages)... quand soudain retentit, prononcé par une douce voix de femme, l'héroïque : « On y va ! » cri traditionnel du soldat répondant à l'appel du canon.

« Rendu à ma dignité naturelle par cet accent et étouffant ma clameur de détresse, je continue à fuir *bravement*, toutefois à la muette et dans la direction la plus opposée ; mais déjà j'avais été rejoint par ma libératrice qui, se jetant au-devant du sanglier, l'étendit raide mort d'un coup de feu dans la tête. »

Partout et toujours, ajoute d'Houdetot, bien que d'une façon moins apparente, c'est en réalité la femme qui protège l'homme.

La petite baronne, par son langage et ses connaissances en matière de chasse, éblouissait tous

les convives; abusant de sa supériorité, elle était la plus acharnée après ces pauvres novices bredouilles de la veille. Au dessert, elle leur fit la leçon, leçon humiliante, s'il en fut, dans la bouche d'une femme.

— Dites donc, messieurs les chasseurs, c'est demain votre jour; tâchez de nous rapporter du gibier cette fois, sinon vous serez mis au pain et à l'eau.

— Vous, Castelbajac, vous avez l'autre jour envoyé du plomb dans les jambes de ce pauvre de la Ferrière. Soyez plus prudent :

>Jamais ne tire dans le bois
>Sans y regarder à deux fois,

comme disait feu mon père aux jeunes chasseurs qui venaient à la maison.

Pour sauver leur amour-propre et se mettre à l'abri des quolibets, nos chasseurs imaginèrent de prendre des porte-carniers qu'ils choisirent parmi les braconniers les plus en renom de la ville. Suivis et pilotés par Bacchanal, Messias, Godriot dit Misère, Bouland et Laruel, portant sous la blouse un furet et des bourses, ces messieurs revinrent la carnassière bondée de lapins. Au retour, leurs dames les félicitèrent. Mais, malheureusement, le

procédé déplut à l'administration forestière, qui ne pouvait raisonnablement pas tolérer que les ennemis déclarés de notre gibier, en guerre permanente avec les gardes, vinssent en quelque sorte braconner licitement sous leurs yeux; l'inspecteur demanda et obtint le retrait des permissions.

Ainsi finit cette petite comédie *des valets chasseurs*, qui ne pouvait donner lieu qu'à des abus et qui eut un scandale pour chute de rideau.

CHAPITRE VIII.

Les chasses à tir sont de plus en plus brillantes. — Les forestiers rivalisent de zèle. — Influence des chasses impériales sur les grands propriétaires. — Question des indemnités. — Plusieurs amateurs s'entourent de grillages. — La forêt de Fontainebleau est close par des pâlis. — On préfère la chasse en battue à celle au chien d'arrêt. — Tentative pour améliorer nos races d'arrêt. — Reproches à la vénerie impériale de n'avoir rien fait pour l'amélioration des chiens employés à la chasse.

Les tirés devenus, chaque année, de plus en plus brillants sous l'influence de la rivalité qui existait entre les agents forestiers de la couronne, le chiffre des victimes allait toujours croissant. Quand nous apprenions qu'à Versailles, par exemple, on avait tué quinze cents pièces, nous voulions, à Compiègne, en avoir deux mille au tableau. Il en était de même partout, à Rambouillet, à Saint-Germain, à Fontainebleau. En tombant dans une telle exagération, je crois que nous aurions fini par faire naître la satiété, car il est certain qu'une trop grande abondance de gibier lasse le chasseur bien plus vite que s'il en rencontrait moins. Si le mieux est l'ennemi du bien, nous avions tort alors de rendre la

chasse trop facile; l'Empereur n'eût pas été fâché, peut-être, de rencontrer plus de difficultés, et d'avoir affaire à un gibier plus naturel et moins abordable. C'était l'opinion du prince de la Moskowa, qui m'a bien souvent parlé dans ce sens. Le roi Charles X, qui chassait toute l'année, ne tuant souvent, en morte saison, que deux ou trois pièces, disait hautement que ces petits résultats lui plaisaient autant et plus que les tirés de primeur où l'on comptait les perdreaux par centaines.

Dans tous les temps, les cours ont déteint sur leur entourage; constamment les petits veulent imiter les grands; du reste, c'est toujours, comme chez la Fontaine, la grenouille qui veut se faire plus grosse que le bœuf. C'est en vertu de ce principe et par cette raison que les chasses impériales, selon moi du moins, ont exercé une regrettable influence sur nos grands propriétaires, qui, eux aussi, ont voulu avoir beaucoup de gibier. L'imagination surchauffée par les récits merveilleux que faisaient les journaux de sport sur les chasses impériales, auxquelles plusieurs d'entre eux avaient assisté, ils se mirent à élever beaucoup de faisans, et laissèrent le lapin se multiplier dans des proportions déplorables. Il s'ensuivit une guerre ouverte entre ces propriétaires et leurs fermiers, qui leur demandèrent des indemnités souvent considérables. La liste civile avait

donné l'impulsion à un nouveau mode d'exploitation de la part des cultivateurs riverains des forêts, auxquels on payait trop facilement des dommages souvent imaginaires. Le mal ne fit qu'empirer; les procès était nombreux, et presque toujours jugés au détriment des chasseurs par les juges de paix.

Quelques-uns de ces amateurs de chasse, pour vivre en paix avec leurs voisins, imaginèrent de s'entourer de grillages, mesure radicale en apparence, mais désastreuse pour les jeunes taillis et les plantations qui étaient rongés par le gibier, auquel le gagnage du dehors fit alors défaut.

Je citerai pour exemple la forêt de Fontainebleau : L'inspecteur, M. L..., aussi inexpérimenté en matière de chasse que le baron de W..., dont il était le digne pendant, n'avait pas su maintenir la population des grands fauves dans de sages proportions; on en comptait mille à douze cents dans la forêt. Les riverains se plaignirent, leurs plaintes allèrent jusqu'à l'Empereur. La vénerie payait 25 à 30,000 francs d'indemnités tous les ans. Au lieu de détruire, pour ne laisser qu'un nombre de cerfs et de biches suffisant pour les chasses à courre, l'inspecteur fit entourer d'un treillage, haut de 2 mètres, toute la forêt : 17,000 hectares ! Les grands animaux ne causaient plus de dommages aux récoltes, c'est vrai, mais ils firent un tort considérable au

jeune bois dont ils se nourrissaient, n'ayant guère autre chose à manger.

C'est bien le cas de dire qu'on avait enfermé le loup dans la bergerie.

Ce goût pour les grands massacres a malheureusement survécu à l'Empire.

Le duc de L... a voulu écraser les chasses impériales par le luxe de son gibier. Je connais un domaine où l'on tue, chaque année, plus de 25,000 pièces; je pourrais en citer pas mal d'autres sur lesquels on en abat de 2,000 à 5,000 tous les ans.

Je me hâte de dire que ces chasses sont situées sur un rayon de trente lieues autour de Paris; que ce n'est pas la grande multiplication du gibier que nous blâmons, ce serait absurde, mais le mode de chasse employé pour le tuer. En effet, pour avoir, à la fin de l'année, de pareils chiffres à inscrire dans le journal de ses chasses, il n'y avait guère d'autre moyen que la chasse en battue. Or la chasse en battue a été la cause de la mort de la chasse au chien d'arrêt, la seule digne, la seule que nos pères estimaient et pratiquaient. Avec la nouvelle manière de procéder, le seul chien qui ait sa raison d'être maintenant, c'est le retriever des Anglais, un chien réduit à l'état de commissionnaire ne portant plus que des paquets.

Désireux de combattre une telle révolution dans

nos mœurs de chasseur, de sérieux amateurs, animés des meilleures intentions, ne reculant devant aucuns sacrifices, tentent, dans ce moment, de relever la chasse au chien d'arrêt en propageant chez nous les races pures d'Angleterre, qu'on se procure plus facilement, il est vrai, que les espèces françaises, devenues si rares et si compromises. Ces efforts si louables, que nous voudrions voir couronnés du plus brillant succès, aboutiront-ils?

Répondre, dans ce moment, d'une manière négative ou affirmative, ce serait prématuré; il me semble plus sage d'attendre; une pareille entreprise ne s'improvise pas; les résultats qui seront heureux, j'espère, ne s'obtiennent qu'à la longue. Seulement, comme le prix des chiens anglais de races distinguées est très élevé, qu'ils ne peuvent conséquemment être achetés que par des amateurs riches, et que ce sont précisément ceux-là qui ont de belles chasses, satisfaisant leur amour-propre en tuant énormément de gibier, je crois qu'il est à craindre qu'ils continuent, hélas! à ne chasser qu'en battue, la seule manière qui leur plaît, la seule à la mode aujourd'hui.

J'ai cru longtemps que si l'Empereur avait été meilleur marcheur, il eût certainement trouvé beaucoup de plaisir à chasser avec des chiens bien dressés. Une fois on en a fait l'essai avec deux excellents

pointers, que lord Cowley avait fait amener un jour de tiré.

Mais ces pauvres chiens, ahuris par les coups de fusil et les lapins qui leur passaient dans les jambes, perdirent la tête et ne firent rien qui vaille. Il eût été difficile, il faut en convenir, de faire une pareille expérience dans de plus mauvaises conditions. Je l'ai, pour ma part, beaucoup regretté, car il est certain que l'exemple venant d'en haut, si l'Empereur avait pris goût sérieusement à la chasse au chien d'arrêt, chiens et chasse eussent été sauvés du naufrage et préservés de la décadence dans laquelle tombe tous les jours le plus ravissant des sports.

J'ai eu plus d'une fois l'occasion de manifester au grand veneur le regret qu'il n'y eût pas dans les chenils de la vénerie une riche collection de beaux chiens d'arrêt, véritables types des races les plus pures, soit françaises soit anglaises. Voici, du reste, dans quels termes nous nous exprimions, sur ce sujet, dans le *Nouveau Traité de chasses à courre et à tir* que nous avons publié avec la collaboration du marquis de Cherville et du baron de Lage, officier de la vénerie, sous le patronage de Son Excellence le prince de la Moskowa, grand veneur :

« S. E. le grand veneur, chez qui le goût des belles choses est inné, et qui sait si bien discerner l'utile des écarts de l'imagination et de la fantaisie,

ne lira assurément pas ce qui précède, sans songer à ce qu'on pourrait faire pour reconquérir et multiplier nos races de chiens, qui tendent chaque jour à dégénérer. Une fois, déjà, le prince a donné une preuve éclatante de sa sollicitude pour l'amélioration de l'espèce canine, en ajoutant un beau prix à ceux qui furent décernés lors de l'exposition de chiens en 1863. Espérons qu'on n'en restera pas là, et que la vénerie impériale, qui se trouve dans des conditions spécialement favorables pour réunir, élever et propager les plus beaux types de nos espèces de chiens couchants, ne reculera pas devant une œuvre qui, loin d'être une charge, si on le voulait, pourrait être productive, intéressante, et, dans tous les cas, peu dispendieuse. On ferait alors pour les chiens ce qu'on fait pour les chevaux, et les vrais amateurs seraient toujours certains de pouvoir se procurer des animaux de race bien pure, des chiens, enfin, de la *vénerie impériale*. »

Nous n'avons malheureusement pas été entendus du grand veneur, qui reportait toute sa sollicitude sur les chiens de la meute, qui était fort belle. Les chiens d'arrêt dont se servaient MM. les officiers de la vénerie, leur appartenaient en propre; pour la plupart achetés chez nos gardes, ces animaux ne se distinguaient nullement par leur race, par leurs formes et leurs qualités. Une fois ou deux, je crois, le

prince de la Moskowa fit venir des pointers d'Angleterre, qui ne le connaissaient pas à la chasse, qui ne le comprenaient pas davantage, leur unique connaissance étant l'homme qui les soignait, qui leur donnait la soupe; à celui-là ils eussent peut-être obéi.

Je crois rester dans les limites de la plus stricte impartialité en disant que la vénerie impériale a failli à une partie de ses devoirs en ne faisant rien pour la régénération de nos races indigènes, employées à la chasse à tir, qui avaient bien droit, cependant, à plus d'attention et de sollicitude.

CHAPITRE IX.

Amour de la chasse en France. — Monomanie de la bourriche ; vols de gibier. — Les gens de la bouche bourrent leurs poches de gibier. — Un chevreuil escamoté par les soldats. — Gibier caché dans une commode. — L'Empereur faisait distribuer plus de 3,000 pièces de gibier. — Caractère différent entre les soldats employés comme rabatteurs. — Les cuirassiers.

Il est incontestable que nous avons une véritable passion pour la chasse, et qu'il n'existe pas un seul pays en Europe où ce goût ait pénétré aussi avant dans toutes les classes de la société.

Mais la chasse est un plaisir coûteux. Or, comme la grande majorité de nos chasseurs ne roulent pas précisément sur l'or, il en résulte que ce délassement, qui devrait rester purement honnête et de bonne compagnie, prend quelquefois le caractère d'une affaire d'intérêt qui l'abaisse et l'avilit.

Durant le séjour de la cour à Compiègne, les vols de gibier étaient nombreux et obligeaient à une surveillance continuelle, qu'il nous fallait exercer sur tout le personnel qui avait plus ou moins de rapports avec le service des chasses.

Comme s'ils eussent voulu justifier leur titre, les plus âpres à la curée, c'étaient les gens de la bouche. C'est en apportant le goûter, que l'Empereur, après la chasse, offrait à ses invités, qu'ils commettaient leurs larcins. Pour cela, ils s'arrangeaient de manière à arriver avant la fin du tiré; ils se promenaient dans les layons comme de simples amateurs qui regardent la chasse de loin. Arrivés aux tas de gibier que les voitures n'avaient pas encore relevé, ils en bourraient leurs poches. Ayant été averti, je les fis surveiller par un fils de garde. L'un d'eux fut pris la main dans le sac, comme on dit : il avait deux faisans dans les manches de son paletot. J'en rendis compte au marquis de Toulongeon, qui haussa son épaule gauche et le fit casser aux gages.

Une autre fois, ce fut un des surveillants du palais, ancien sous-officier décoré et en uniforme. Un jour de chasse, un faisan blessé vint tomber près de lui; il le prit et l'emporta. Malheureusement pour lui, un jardinier qui l'avait vu le dit au garde général M. Dampierre, qui en fit rapport au général Lechesne, commandant du château. Le général fit appeler le sous-officier, lui lava la tête et le renvoya à Paris.

Le tour d'escamotage le plus hardi a été fait par deux soldats.

Après la chasse, l'Empereur faisait toujours don-

ner à l'officier de service un chevreuil et quatre faisans. Les soldats qui emportaient ce gibier prirent deux chevreuils au lieu d'un. Les gardes préposés à la garde du gibier crurent qu'on avait donné deux chevreuils à l'officier : ils laissèrent faire. Mais quand on compta le gibier en le chargeant dans la voiture qui l'emportait à la Vénerie, on s'aperçut qu'il manquait un chevreuil. Un garde se souvint qu'il en avait vu emporter deux par les troupiers qui étaient partis.

Le colonel fut immédiatement prévenu du vol que ses soldats avaient commis. Cet officier supérieur se rendit aussitôt au quartier : il arriva peu de temps après la rentrée du détachement; l'officier qui l'avait ramené, n'avait bien, en effet, que son chevreuil et ses quatre faisans; quant au chevreuil réclamé et réellement emporté, il avait disparu. Le colonel consigna tout le monde et donna l'ordre de ne laisser sortir personne. Toutes les chambrées furent visitées; le chevreuil fut trouvé, déjà coupé en morceaux, chez le cantinier, qui déclara qu'il l'avait acheté dix francs à des soldats qui lui avaient dit que c'était l'Empereur qui leur avait donné ce chevreuil.

Les coupables et pas mal de complices furent bien vite reconnus; on devine si la punition fut sévère.

Je comprendrais, jusqu'à un certain point, qu'on se sentît disposé à l'indulgence pour des actes sans

gravité, si l'on veut, répréhensibles cependant, commis par des individus qui n'ont pas été élevés précisément dans du linge fin, mais il ne saurait en être de même lorsque l'indélicatesse émane de gens qui vivent dans les régions élevées de la société. Dans ce cas, à mon avis du moins, on ne saurait être trop sévère.

Le jour même où les hôtes de l'Empereur quittaient leurs appartements pour les céder à d'autres invités, des domestiques visitaient les chambres pour s'assurer si rien n'y avait été oublié.

Un de ces serviteurs trouva un jour, dans le tiroir d'une commode, des taches de sang et des plumes de faisan.

Je tiens le fait du régisseur, qui ne se doutait guère qu'un jour je le publierais dans un journal.

D'où venaient ces traces accusatrices ? Qui avait caché là du gibier ? Que sont devenus ces faisans ? Qui les a emportés ? Voilà une découverte qui a un caractère bien difficile à qualifier en termes présentables ; je préfère rougir pour le coupable et ne pas répondre à mes propres questions.

Ce besoin si impérieux de gibier, cette monomanie de la bourriche, sont d'autant plus extraordinaires que les libéralités de l'Empereur étaient plus grandes : les faisans, les chevreuils, les lapins étaient donnés avec une profusion qui tenait de la prodiga-

lité. Après un tiré où nous avions compté de quinze à seize cents pièces de gibier, le lendemain il en restait à peine deux cents.

J'estime que, pendant les cinq semaines que durait le séjour à Compiègne, on avait distribué environ trois mille pièces.

Ce qu'on vient de lire appartient à l'histoire des chasses du second Empire; on n'avait rien vu de pareil aux chasses de Charles X et des princes d'Orléans, rien de semblable ne pourrait se produire chez les princes des nations voisines.

Cette remarque, j'en conviens, n'est pas flatteuse pour notre amour-propre national. Ce sont, peut-être, les aspirations modernes envisagées de leur mauvais côté.

J'ai promis de ne rien dissimuler, je continuerai à dire tout ce que j'ai vu.

On sait que les rabatteurs étaient pris dans la troupe de la garnison qui changeait tous les deux ans, ce qui nous a permis de passer en revue et de voir à l'œuvre les soldats des régiments de cavalerie de la garde.

Il est tout naturel de croire que tous ces hommes ne différaient entre eux que par l'uniforme, et qu'à la chasse leur manière d'être était la même. Ce n'était cependant pas le cas; il existait entre ces différents corps des nuances très tranchées : tous n'étaient

pas également disciplinés, également faciles à conduire.

Nous avions toute la peine du monde à empêcher les *guides* et les *chasseurs* de courir après le gibier, de crier, de lancer leurs bâtons après les lapins. Il fallait être constamment sur leur dos pour obtenir qu'ils conservassent leur distance.

Les lanciers étaient peut-être un peu plus calmes, un peu moins ardents.

Mais les cuirassiers étaient la perfection du genre : froids, tranquilles, très souples, très obéissants, marchant toujours bien en ligne, on n'avait avec ces braves gens que de la satisfaction.

CHAPITRE X.

Zèle des officiers de la vénerie. — Étendue des forêts où la vénerie a le droit de chasse. — L'Empereur donne au baron de Villars le droit de chasse dans Ourscamps et Carlepont. — La forêt d'Ourscamp; son état. — Les sangliers. — M. Peigné-Delacour. — Plaintes des fermiers. — Chasse de destruction. — Le père Laforêt. — Son histoire. — Le sanglier du comte de Soulange. — Rapport de Laforêt. — Les battues. — Le duc de St-Simon. — Le comte de Montbreton; le marquis de l'Aigle. — Déplacement à Villefermoy. — Le baron de Lage et le brigadier Maurice. — Résultat de la chasse à Villefermoy et à Fontainebleau. — Dégâts causés par les sangliers; question des indemnités.

Si, comme l'a dit un célèbre écrivain, M. Thiers, je crois, le bonheur est la plus grande dépense possible d'activité, les officiers de la vénerie impériale ont certainement dû se croire à l'apogée de la félicité; car, au commencement de leur règne, ils n'arrêtaient pas, leur ardeur pour le noble déduit était extrême : ayant pris leurs fonctions au sérieux, ils s'en acquittaient en toute conscience. S'agissait-il de diminuer le nombre des lapins, devenus dangereux pour le peuplement forestier, vite ces messieurs nous arrivaient avec quelques intimes, et mettaient

eux-mêmes un frein à la multiplication du rongeur ; étaient-ce les cultivateurs riverains qui se plaignaient du tort que les sangliers causaient à leurs récoltes, aussitôt des chasses de destruction, auxquelles ils ne manquaient jamais d'assister, avaient lieu sur les points menacés et de manière à donner aux plaignants ample satisfaction. En agissant ainsi, on ne faisait d'ailleurs qu'obéir aux volontés de l'Empereur, qui, dans maintes circonstances, avait exprimé formellement le désir que le gibier des forêts de la couronne ne portât aucun préjudice à l'agriculture.

La vénerie impériale était maîtresse absolue dans les forêts de Compiègne et de Laigue, un joli massif forestier de 18,000 hectares, relié par un pont jeté sur l'Aisne. A un kilomètre de Laigue, se trouvent encore les forêts d'Ourscamp et de Carlepont, d'une étendue de 15 à 1,800 hectares environ, mais qui appartiennent à l'État, et que la vénerie avait louées dans l'intérêt de la conservation des cerfs, et pour être chez elle dans les débuchés qui sont fréquents.

L'Empereur avait gracieusement donné la chasse à tir de ces forêts au baron de Villars de Graffenried, un ami dévoué, une vieille connaissance du château d'Arenberg. M. de Villars, après s'être fait naturaliser, a acheté de la famille de l'Aigle le beau château de Carlepont, où il exerce une hospitalité vraiment princière, qui n'est plus de notre temps.

Ourscamp est célèbre par la fameuse abbaye de Bernardins dont on voit encore les vastes bâtiments. Elle fut fondée dans les premières années du douzième siècle; son nom, en latin *Ursus Campus,* vient des ours qu'on y nourrit longtemps, comme on le fait encore à Berne.

Le temps, qui est en train de convertir les châteaux en fabriques de sucre de betteraves, a fait de l'abbaye d'Ourscamp une filature considérable que dirige un archéologue théreutique, M. Peigné-Delacourt, qui a enrichi notre littérature cynégétique d'un ouvrage plein d'érudition sur *la Chasse à la Haie.*

Autrefois, la forêt d'Ourscamp avait été très bien percée pour l'agrément de la chasse des princes apanagistes de la branche cadette des Bourbons. Mais depuis que ce domaine a fait retour à l'État, les agents forestiers du gouvernement, uniquement préoccupés de la question d'argent, du produit des coupes, dédaignant tout ce qui est agrément, n'ont rien entretenu; les poteaux d'indication, les barrières, les ponceaux qui servent à l'écoulement des eaux, tout tombe en pourriture et en ruine; les routes sont impraticables, et il en est de même, c'est triste à dire, dans toutes les forêts des anciennes listes civiles, si belles jadis, si bien entretenues, si riches par les admirables plantations qu'on y faisait tous

les ans, en même temps que par les travaux d'amélioration et d'entretien que les forestiers de la couronne n'ont pas cessé un seul instant de faire exécuter depuis plus d'un siècle et sous tous les règnes.

Avec un pareil régime, la forêt d'Ourscamp n'est plus qu'un vaste roncier, un fourré inextricable d'épines, souvent inaccessible aux chiens, mais, en revanche, un milieu excellent pour les bêtes noires qui s'y plaisent d'autant plus qu'elles se croient plus chez elles et plus en sûreté.

En 1854, les sangliers étaient très nombreux à Ourscamp; les populations du voisinage s'en plaignirent énergiquement à l'administration de la liste civile.

La vénerie prit immédiatement ses mesures en donnant des instructions à l'inspecteur de Compiègne. Je fus chargé d'aller à Ourscamp. Je commandai, en passant, tout le personnel de Laigue qui devait prendre part à la chasse du lendemain. Il était dit encore, dans mes instructions, de faire retenir des appartements dans le meilleur hôtel de Noyon, de m'installer à Carlepont où un valet de limier viendrait me rejoindre et prendre mes ordres ; enfin, que MM. les officiers de la vénerie seraient le jour suivant, vers onze heures, au rendez-vous que j'aurais fixé.

A la brune, j'avais terminé tous mes préparatifs, commandé les rabatteurs, les voitures, etc., etc.

Pendant que je me chauffais les mollets au feu de l'auberge de M^{me} Caron, *à la Renommée du bon cidre*, attendant mon dîner, je vis entrer le valet de limier annoncé, tenant son chien en laisse. Je reconnus Laforêt que j'avais vu une fois à Rambouillet. Il me salua, puis, sans plus se préoccuper de moi, il prit une grande écuelle, se mit à y casser du pain sur lequel il versa plusieurs grandes tasses de bouillon puisées, sans plus de cérémonie, dans la marmite qui était sur le feu. Après avoir bien remué le tout, il y mit le doigt pour s'assurer que cette soupe n'était pas trop chaude et la donna à son chien, qu'il flatta de la main en lui disant : « Tiens, mon vieux *Tirefort*, mange, ça te fera du bien. »

Se tournant alors de mon côté :

— Pardon, Monsieur le garde général, mais voyez-vous, mon chien, je le sers toujours le premier : ce n'est que juste, car sans lui qu'est-ce que je ferais de bien ? à quoi serais-je bon ?

— Vous avez raison, Laforêt, et je vous approuve complètement.

Pendant que *Tirefort* mangeait sa soupe, Laforêt, tout en fredonnant un air de chasse, s'approcha des fourneaux, découvrit les casseroles qui étaient sur le feu, et, après avoir aspiré l'odeur qui s'en

échappait, il les recouvrit en hochant la tête avec un air de complète satisfaction.

Ce sans-gêne, cette manière originale de procéder me plût beaucoup; aussi, au lieu de laisser mon homme souper seul dans la cuisine, je lui fis l'honneur de le convier à ma table.

Laforêt en parut si flatté que, du coup, il jeta sa toque sur une chaise.

C'était un type curieux de l'ancienne vénerie; le moule en a été brisé, on ne fait plus de ces hommes-là; pour cette raison, il me semble bon d'en conserver les traits.

Laforêt, et mieux, le père Laforêt, était alors un petit homme sec, nerveux, fait de baleine, âgé de 65 à 66 ans, avec des jambes en bâton de chaise; il était encore très alerte et vigoureux. Il avait tous ses cheveux, couleur de blaireau; il les portait en brosse, ce qui donnait à sa tête une expression comique de geai en colère. Ses mains eussent fait envie à un gentilhomme de race. Ah! c'est que la pioche ou la cognée n'en avait pas durci la peau, et le trait et la botte que son père lui avait jetés dès sa jeunesse comme son gagne-pain, ne donnent pas d'ampoule, comme on sait.

Chez Laforêt, le rictus exprimait l'ironie mêlée à beaucoup de malice, dissimulée par un franc parler apparent, sur lequel plus d'un valet de limier rival

a dû se méprendre. Chez lui, la tenue était correcte. Chaussures fortes, guêtres en peau bouclées jusqu'aux genoux, culotte de velours feuille morte, gilet à la française couleur ventre de biche, — un souvenir de la livrée du prince de Condé, — une veste de drap vert aux boutons d'argent, à tête de sanglier, toque en velours jadis noir, aujourd'hui aux reflets de bronze dus aux injures du temps, enfin un couteau de chasse suspendu à un ceinturon aux trois bandes réglementaires, deux d'argent avec une d'or au milieu, tel était le costume, irréprochable, je le répète.

Contrairement aux habitudes peu aimables des hommes de vénerie, Laforêt était très poli; ainsi, avec moi, il ne lui arrivait jamais de me parler sans se découvrir, ou tout au moins sans porter la main à sa toque.

Mais Mme Caron vient m'annoncer que *la soupe est trempée*.

Je demandai à notre hôtesse une carafe de son meilleur cidre.

Laforêt me regarda et parut désolé.

« Vous nous apporterez en même temps une bouteille de votre plus vieux bourgogne.

De vert qu'il était, mon convive passa au rose, les yeux exprimèrent une béatitude anticipée, il me remercia de son meilleur sourire.

Comment n'avais-je pas deviné que sur cent valets de limier, il y en a quatre-vingt-dix-neuf qui ont le culte de la dive bouteille?

Laforêt mangeait peu, mais buvait sec; il aimait à causer. Il me cita les plus beaux noms de France, les princes et les ducs auxquels il avait donné leur premier cerf à courre. Mais son dada de prédilection, c'était l'ignorance de ses confrères, le plus souvent incapables de distinguer, disait-il, le pied d'une biche bréhaigne de celui d'un cerf à la seconde tête.

« Du reste, fit-il, si la plupart de nos chefs d'équipages sont mal servis, c'est de leur faute; s'ils allaient au bois avec leurs hommes, s'ils étaient plus connaisseurs, je vous réponds qu'ils ne seraient pas si souvent trompés, si souvent victimes de leurs valets de limier, qui se jalousent entre eux.

« Voyez M. le comte Henri de l'Aigle, M. le marquis Arthur de l'Aigle, les comtes de Chezelle, de la Besge, le comte de Ganet, et quelques autres encore, tous bons juges et sachant faire le bois et le faisant au besoin, en vrais veneurs, quoi! Croyez-vous que les buissons creux soient de recette avec eux, et aussi fréquents que chez messieurs leurs confrères qui ont des chiens, dont le plus souvent ils ne savent pas le nom, et qui commandent un laisser-courre comme ils ordonnent à leurs marmitons un dîner plus ou moins réussi? »

A l'aigreur près, tout cela était et est vrai encore ; je ne pouvais qu'approuver Laforêt.

Nous étions à la fin du dîner. J'allumai un cigare et en offris un à Laforêt. Il me remercia en me disant qu'il n'avait jamais fumé, et qu'il ne comprenait pas qu'on fît de sa gorge un vrai tuyau de poêle.

— Je suis vieux, me dit le père Laforêt, en prenant son café, c'est vous dire, Monsieur le garde général, qu'en fait de chasse j'ai vu beaucoup de choses et de toutes les couleurs, eh bien, il y a dans ma vie de veneur une petite aventure qui m'a longtemps chiffonné. Voudrez-vous croire qu'on a imaginé, pour me vexer sans doute, de donner mon nom à un sanglier, de l'appeler comme moi, *le Père Laforêt?* Tenez, rien que d'y penser, ça me chiffonne encore. Que voulez-vous ! je suis ainsi fait, je n'aime pas à être la risée des autres.

Pour le remettre en verve, je poussai devant lui une bouteille d'eau-de-vie. Il se dérida, et tout en faisant son *gloria*, suivi d'un pousse-café, corsé d'une rincette et d'une surrincette, voici ce qu'il me conta :

« C'était chez M. le comte de Soulanges, dans les environs de Chaource en Bourgogne ; il m'avait engagé pour une partie de la saison. Car, je ne sais si vous le savez, je ne suis plus au service de personne, mais au service de tout le monde. J'aime

bien mieux ça ; je suis plus libre, je vois du pays, souvent de drôles de veneurs, c'est amusant. Il y avait, ce jour-là, au château, une demi-douzaine de chasseurs qui chassent à pied avec *fusillo*. Je vous dirai que je n'aime pas cette manière de procéder là, et que je ne comprends pas qu'on assassine les animaux courables. N'est-ce pas un malheur de tuer des cerfs et des biches à coups de fusil ?

« Le soir, après le dîner, M. le comte me fit appeler au salon.

— Laforêt, me dit-il, nous chassons demain ; je compte sur vous pour nous détourner un vieux sanglier qu'on appelle dans le pays le *Père Laforêt*, et que nos *piqueux* n'ont jamais pu rembucher ; quand ils croient l'avoir dans une enceinte, il en est à une lieue ; quand nous arrivons, il a vidé, il renvoie les chiens si les chiens l'ennuient : il nous en a tué plusieurs déjà. Il faut en finir, nous voulons le tuer.

— Je ferai de mon mieux, Monsieur le comte, et il faudrait que *Tirefort* et moi fussions bien maladroits si demain vous ne l'aviez pas au rapport.

« Le lendemain, au petit jour, j'étais au bois ; je n'avais pas fait deux routes de la forêt, que mon chien se rabattit sur une voie de la nuit. Je pris un instant le contrepied pour en revoir tout à mon aise. A la trace, à l'écartement des gardes qui étaient rondes, je jugeai que j'avais affaire à un grand vieux

sanglier; il était pigache. C'était bien, en effet, ledit *Père Laforêt*. Au lieu de le travailler de suite, je m'assis un instant sur le revers d'un fossé pour lui donner le temps de se rafraîchir, de faire sa toilette au souillard, avant de se mettre à la bauge. Vers dix heures je l'avais dans une grande enceinte, la plus fourrée de la forêt. Je me gardai bien de la raccourcir dans la crainte de mettre mon animal sur pied.

« A onze heures, tout le monde était au rendez-vous. Une quinzaine de *briqueteaux*, de toutes les couleurs, de toutes les paroisses, furent découplés à ma brisée. Ils empaumèrent, ma foi ! très bien la voie; leur musique n'était pas trop mauvaise. Au premier coup de gueule, le *Père Laforêt*, puisque c'est ainsi qu'on l'appelait, décampa grand train, se forlongea pour mettre l'ennemi en défaut, en faisant une pointe de quatre à cinq kilomètres, pour aller trouver un fort impénétrable, de lui bien connu, sans doute.

« Pendant que messieurs les chasseurs couraient de toutes leurs jambes pour tâcher d'arriver aux meilleures refuites, obligés souvent de faire de grands détours, faute de routes, et perdant la chasse à cause du vent, moi, suivi du piqueux Joseph, je ne quittai pas les chiens arrêtés à chaque instant par le sanglier qui leur faisait tête.

« Enfin, l'animal, ne voulant plus courir, — c'est l'habitude des vieux sangliers, — s'accula dans un énorme roncier d'où il se fit aboyer, faisant, de temps en temps, de petites sorties pour repousser les chiens.

« Quant à Joseph, en homme prudent qui tient à ses chausses, il restait à distance.

« J'avisai un gros chêne qui se trouvait près du fort, en me défilant je parvins à me cacher derrière.

« Au moment où le sanglier sortit et bourrait un chien trop hardi, en deux enjambées j'arrivai jusqu'à lui et lui plongeai mon couteau de chasse, jusqu'à la garde, au défaut de l'épaule. Il tomba sur le boutoir, se releva, fit dix pas encore dans la direction de Joseph, puis retomba pour ne plus se relever. Mon brave compagnon, se croyant perdu, se sauva en appelant au secours, en poussant des cris de paon.

— Imbécile, prends garde, il va te manger! Poltron, va, appelle donc tes maîtres avec ta corne; tu vois bien qu'il est mort!

« Le comte de Soulanges arriva le premier avec un autre chasseur.

— Tenez, Monsieur le comte, voilà votre *Père Laforêt*, il ne vous fera plus courir. Seulement, quand vous aurez un marcassin à baptiser, je vous

conseille de l'appeler Joseph, comme votre cornichon de piqueux. »

Il se faisait tard. Après ce récit qui m'intéressa vivement, Laforêt et son chien se retirèrent dans leur appartement. On remarquera que j'écris appartement au singulier, car maître et chien couchaient ensemble.

Le lendemain Laforêt quitta l'auberge avant le jour ; dix minutes après il commençait sa quête dans Ourscamp.

Il avait légèrement plu la nuit ; il faisait beau revoir.

Nous avions fixé la veille le rendez-vous à la maison forestière de Sempigny, sur la route de Noyon à Carlepont.

Des voitures de Noyon amenèrent les chasseurs de Compiègne et de Paris venus par le chemin de fer.

Vers onze heures et demie, la réunion était au grand complet.

Parmi les chasseurs parisiens, je remarquai le comte de Newerkerke et, plus particulièrement, le duc de Saint-Simon, beau vieillard plus qu'octogénaire, encore agile et plein de jeunesse d'esprit ; il descendait, du reste, du célèbre duc de Saint-Simon, l'auteur des *Mémoires*.

Le père Laforêt arriva presque en même temps. Il fit son rapport au baron de Lage. « *Je crois* avoir,

dit-il, des sangliers dans quatre enceintes différentes, heureusement pas très éloignées les unes des autres.

C'était un magnifique résultat, gros d'espérances. Je ne pus m'empêcher de féliciter mon amusant commensal de la veille.

La première battue eut lieu à la Queue de Sempigny. Tireurs et rabatteurs furent placés en observant le plus grand silence. Les gardes conduisaient les rabatteurs. J'avais mission de mettre les tireurs aux meilleurs passages. Au début de la battue, deux coups de fusil furent tirés dans l'enceinte par le brigadier Levasseur. Un instant après, cinq animaux, un ragot, une petite laie et trois bêtes de compagnie, annoncés du reste par Laforêt, vinrent se faire saluer par une fusillade peu meurtrière en passant en revue presque tous les tireurs. Une bête de compagnie seulement resta sur le carreau, du fait de M. Morrio de l'Isle, maréchal des logis du palais.

La battue suivante se fit dans une des enceintes du Grand-Chapitre, sur la route neuve. Laforêt n'avait connaissance que d'un sanglier, qu'il jugeait être un sanglier à son tiers an.

Les rabatteurs arrivèrent jusqu'aux tireurs sans avoir rien fait passer. Mais un garde avait revu d'une voie toute fraîche. Il n'y avait pas à en douter, l'ani-

mal avait vidé l'enceinte au bruit que nous avions fait, ou avant notre arrivée.

De là, Laforêt nous conduisit à la Queue-Saint-Éloi, où il disait avoir rembuché une grande laie, deux ragotins et quatre à cinq bêtes rousses. Malheureusement l'enceinte était très grande et nous n'étions pas assez de tireurs pour garder tous les passages. Je fis de mon mieux. Il n'y avait pas cinq minutes que les rabatteurs étaient en mouvement, que nous entendîmes crier sur toute la ligne : « Vloo! vloo! vloo! A vous! à vous! A la route! »
— Un moment, j'entrevis toute la compagnie se dirigeant de mon côté; elle rebroussa chemin, mais une bête rousse me passa à portée; je lui cassai une trace de derrière; elle s'en alla passer à mon voisin de gauche, le vicomte de la Panouse, qui lui envoya une balle dans la tête.

A droite, un coup de fusil retentit. C'était le duc de Saint-Simon qui, assis sur son pliant, que son valet de chambre portait toujours, venait de mettre, comme avec la main, une balle au défaut de l'épaule de l'un des deux ragots.

Le noble vieillard était radieux. Le soir à table, tout en saupoudrant de poivre de Cayenne tout ce qu'il mangeait, il nous raconta ses chasses merveilleuses faites dans l'Inde où il avait séjourné une partie de sa vie.

7.

A la quatrième et dernière battue, nous devions trouver trois sangliers au bois de Pontoise, à la route Lépine. Nous fîmes buisson creux. Les coups de fusils, les cris des rabatteurs à la battue précédente, avaient mis ces animaux sur pied ; ils avaient vidé et débuché près de la maison forestière de Laigle. M. le comte Jules de Montbreton, venant à cheval du château de Tracy pour s'informer du résultat de la journée, nous dit qu'il avait vu nos sangliers entrant au bois de la Montagne, la tête tournée du côté de la forêt de Laigue pour y entrer, sans doute, par Ollancourt.

M. le comte de Montbreton, l'ami fidèle du marquis de l'Aigle, le compagnon de toutes ses chasses, en voyant les trois sangliers que nous venions de tuer, parut en éprouver un réel mécontentement, qu'il manifesta, du reste, en nous disant que les officiers de la vénerie impériale, au lieu de procéder eux-mêmes à une chasse de destruction, auraient certainement mieux fait, et eussent obtenu un meilleur résultat, en chargeant de la besogne le marquis de l'Aigle, à qui il est certainement plus facile qu'à tout autre, avec son équipage, d'obliger les sangliers à quitter une forêt pour se réfugier dans une autre.

Je confesse que, pour ma part, j'étais tout à fait dans les idées et de l'avis du comte de Montbreton et cela, pour deux raisons : la première repose sur

la conviction que j'ai qu'un chef d'équipage qui dispose, comme le marquis de l'Aigle, d'un nombreux personnel de valets de chiens et de valets de limier, ayant au chenil une excellente meute, peut toujours, s'il le veut bien, bannir d'un pays les sangliers qui sont des animaux d'une nature essentiellement nomade. Cela est si vrai que tout veneur intelligent, désireux d'attaquer toutes les fois qu'il sort, se garde bien de chasser toujours dans la même forêt si elle n'a pas une étendue considérable. Enfin, il est certain, — les chiffres d'ailleurs sont là pour le prouver, — il est certain que l'équipage de Francport qui inscrit tous les ans dans le journal de son vautrait vingt-cinq à trente prises, détruit plus que ne le pourraient faire les meilleurs chasseurs avec le fusil.

Quant à la seconde raison, elle est plus délicate à aborder, en ce sens qu'elle touche aux convenances. En effet, l'Empereur ayant donné la chasse du sanglier à M. le marquis de l'Aigle, était-il bien convenable que la vénerie procédât à la destruction de cet animal, reprenant en quelque sorte d'une main ce qu'elle avait donné de l'autre?

A mes yeux, du moins, le procédé n'était pas précisément des plus aimables pour celui qui, peu de temps auparavant, avait bien voulu céder son équipage au grand veneur.

Le déplacement d'Ourscamp fut suivi d'un autre à la forêt de Villefermoy, dans Seine-et-Marne. Il s'agissait, cette fois, non seulement de détruire des sangliers, mais encore de tuer les loups qui inquiétaient la population des environs. Le moment avait été bien choisi, le sol était recouvert d'une neige des plus favorables pour rembucher ces carnassiers.

Le brigadier Maurice et les gardes de la forêt avaient été chargés de faire le bois. Bien que leur tâche eût été très simplifiée et rendue facile par la neige; il n'est pas moins vrai que, sans avoir de chiens pour auxiliaires, tous avaient de bonnes brisées, tous avaient détourné à l'œil des sangliers ou des loups.

Les rabatteurs ont également droit à des éloges; n'avons-nous pas intérêt à rendre justice même aux petits qui font leur devoir à la chasse et en assurent souvent le succès? La forêt de Villefermoy est très fourrée; il y a des enceintes qu'on croirait impénétrables, je ne pense pas qu'il y ait beaucoup de villages en France où l'on trouverait des paysans qui consentissent à les traverser; ici, les rabatteurs passent partout avec un incroyable entrain.

Vers le milieu de la journée, deux grands feux furent allumés au carrefour de la Meunière. Pendant que nous nous chauffions les pieds en fumant un cigare, on distribua de l'eau-de-vie aux rabatteurs qui

l'avaient bien méritée. A ce moment, le brigadier Maurice vint à moi et me dit :

— Mais, Monsieur le garde général, ce grand monsieur que tout le monde appelle Monsieur le baron, est-ce qu'il ne se nomme pas de Lage? Savez-vous s'il a servi?

— Parfaitement, mon cher Maurice, il a été sous-officier aux chasseurs d'Afrique. Vous le connaissez donc?

— Oui et non; j'ai des doutes, je ne sais que croire. J'ai eu au régiment un camarade qui s'appelait de Lage, comme moi maréchal des logis. Nous avons plus d'une fois couché sur la même paillasse; seulement ce de Lage que nous appelions l'*enflammé*, était roux, sa barbe et ses cheveux étaient rouge carotte, et celui que je vois là est noir comme un corbeau.

— Ah! mon cher brigadier, on voit que vous vivez loin du courant des inventions modernes. Il ne faut pas vous étonner si, de roux qu'il était, M. de Lage s'est fait brun; ces changements de décoration à vue se voient maintenant tous les jours. On a trouvé le moyen aujourd'hui de se faire plus jeune : qui sait si demain on ne découvrira pas celui de ne plus mourir (1).

(1) La mort prématurée du baron de Lage a été en partie attri-

En attendant, venez, je vais vous faire refaire connaissance avec votre ancien camarade.

Au premier mot, le baron de Lage reconnut Maurice, qui était tout blanc, lui; il fut bon prince, et, en lui serrant la main, il promit de lui être utile dès qu'il en trouverait l'occasion.

M. de Lage a fait plus que promettre; il a tenu parole en plaçant le fils de son compagnon d'Afrique dans un des grands magasins de nouveautés de Paris.

Au bout de deux ans, le jeune Maurice, qui était, il est vrai, un excellent sujet, touchait 2,000 francs et la table, tandis que son père, qui a risqué sa peau pendant vingt ans en Afrique, et servi dix ans dans les forêts, avait un traitement de 1,000 francs seulement.

Je crois inutile de raconter en détail les incidents de la chasse, de dire combien il a été fait de battues, par qui et comment elles ont été conduites, etc.

L'essentiel, c'est le résultat; il a été très satisfaisant. Le déplacement de Villefermoy a amené la mort de deux loups et de cinq sangliers. Un sixième sanglier, en voulant traverser un étang à moitié gelé, a disparu sous la glace et s'est noyé.

Les gelées et les neiges ayant interrompu les laisser-courre de la vénerie impériale, stationnant alors

buée à l'usage immodéré qu'il faisait de ces teintures empoisonnées dont la vente devrait être interdite.

à Fontainebleau, plusieurs chasses de destruction eurent lieu encore dans la forêt, sous les auspices du baron Lambert, lieutenant de vénerie. Le premier jour, un loup, détourné par le garde Huard aux rochers de Milly, fut tiré et blessé par le piqueux Lafeuille. On suivit l'animal aux rougeurs jusque sur le mont Girard, où il fut abandonné à la nuit. Détourné le lendemain dans le même canton, il fut achevé par les brigadiers Audibert et Delamotte. Pendant ce temps, un autre loup, rembuché au canton de la Haute-Borne, fut blessé et perdu. Le jour suivant, une louve remise par le garde Noël, a été tuée par le brigadier Provost. Le lendemain, un autre loup, détourné au Clos-du-Héron, a été tué par le garde Fery.

En quinze jours, il avait été détruit neuf sangliers et cinq loups. Certes, les cultivateurs ont dû être enchantés d'un pareil résultat.

Depuis quelques jours, nous ne nous sommes pas mal occupés, il me semble, de la destruction des sangliers; est-ce à dire que devant les résultats obtenus il faille chanter victoire? Je ne le pense pas, avec quelques-uns de mes lecteurs qui ne seront pas fâchés, j'espère, de trouver en moi un défenseur assez courageux pour plaider la cause de ces animaux *maudits*.

Les conseils généraux, les préfets, la presse de

province, les petits et les gros bonnets de l'agriculture, ont déclaré une guerre d'extermination aux sangliers.

En envisageant d'abord la question d'un peu de haut, — elle en vaut la peine, — au point de vue de la richesse nationale, par exemple, est-il sensé, rationnel d'ajouter une nouvelle perte à la faune française qui a perdu déjà, ou est en train de perdre, la belle famille des tétras, le grand coq de bruyère, la bartavelle, la perdrix rouge et la perdrix grise, la gelinotte, le daim et le cerf, cet hôte si noble et si beau de nos forêts ?

Je ne commettrai pas la faute de nier le tort que font les bêtes noires aux récoltes des champs. Mais je signalerai aux préfets et à leurs conseillers les services incontestables que les sangliers rendent à la sylviculture par le nombre considérable d'insectes nuisibles qu'ils détruisent, par la quantité énorme de faînes, de glands et autres graines qu'ils enterrent en remuant le sol avec leur boutoir, ce soc de charrue naturel.

Je ne crois pas qu'il existe au monde un seul sylviculteur qui contredirait ce que j'avance là, et voilà cependant ce qu'ignorent complètement les administrateurs de nos départements qui proscrivent et mettent à prix la tête d'un animal, sans s'être donné la peine d'en étudier les mœurs.

Voici ce que vous disent les représentants de l'autorité qui, du reste, ne sont pas compétents du tout :

— On nous affirme que les sangliers mangent les pommes de terre et font du tort aux récoltes, cela nous suffit pour les classer parmi les animaux nuisibles, et en autoriser la destruction même quand la chasse est fermée.

Ce n'est assurément pas moi qui blâmerai cette touchante sollicitude pour l'agriculture, fort louable du reste. Seulement, avant de se prononcer d'une manière aussi absolue, je crois qu'il eût été prudent de s'assurer si le dommage est réellement aussi considérable qu'on le dit, et si ceux qui ont été lésés n'ont pas été largement indemnisés par les propriétaires, accusés de conserver les sangliers dans leurs bois, ou par les locataires du droit de chasse dans les forêts de l'État.

Je ne crois pas que rien de semblable ait été fait, et cependant ces renseignements, ces simples mesures de précaution, très élémentaires au fond, étaient indispensables pour rester impartial.

Maintenant comment concilier ce besoin de détruire avec l'esprit, cette fois conservateur, de la loi de 1844, qui interdit la chasse en temps de neige, précisément au moment où l'on pourrait tuer le plus facilement les sangliers ?

Quel gâchis et quel non-sens administratif !

Je n'ai pas cru devoir négliger cette contradiction que je ne relève, du reste, qu'en passant.

Les ennemis de notre gibier n'ont à faire valoir uniquement que la question du dommage causé à l'agriculture ; nous allons l'examiner sérieusement.

Sans plus de modestie, je dirai d'abord qu'en matière de dégâts causés par le gibier, j'ai la prétention d'être aussi bien renseigné que personne, par la raison fort simple que pendant toute la durée du dernier règne, personne n'a autant lutté contre les exigences des cultivateurs, n'a autant plaidé, n'a autant payé d'indemnités, que j'en ai payé pour le compte de la liste civile.

De 1857 à 1860, j'ai noté, au moyen de renseignements recueillis avec soin et d'une incontestable exactitude, l'importance des dommages causés par les sangliers sur les terres cultivées du voisinage des forêts de Compiègne, d'Ourscamp, de Laigue, de Villefermoy et de Villers-Cotterets, dont l'étendue est de 33,600 hectares. Eh! bien, la moyenne annuelle a été d'un hectare de pommes de terre, et d'un peu moins d'un hectare de blé, pendant les mois de mai, de juin, de juillet et d'août sur plusieurs points des terrains riverains.

Il va sans dire que ce dommage a été largement payé aux cultivateurs.

Avec plus de bonne volonté, les préfets peuvent,

par leurs administrés, rassembler tous les documents nécessaires pour s'éclairer; je les mets au défi de prouver exactement que les sangliers, dans toute la France, ravagent, année commune, plus de 20 hectares de pommes de terre et autant d'hectares de céréales.

Encore un fait pour la plus grande édification de mes lecteurs :

Pendant la campagne de 1859 à 1860, on avait connaissance de cinq sangliers seulement dans les trois forêts d'Ourscamp, de Laigue et de Compiègne. Il ne faut pas s'en étonner : le sanglier est, je le répète, essentiellement nomade, il voyage beaucoup; j'ai vu, durant plusieurs années, ces forêts sans un seul de ces animaux : un an après, elles en étaient noires.

Ces cinq sangliers causèrent néanmoins quelques dégâts sur les territoires limitrophes. Quelques ares d'un champ de pommes de terre furent ravagés près de la forêt de Laigue ; le propriétaire fit assigner la liste civile devant le juge de paix de Ribécourt. Je fus chargé de défendre les intérêts de l'administration, qui perdit son procès malgré tous mes efforts, et fut condamnée à payer 200 francs d'indemnité. Ce jugement (25 mai 1860), à cause de l'étrangeté de ses considérants, motiva une polémique fort instructive dans la presse sportive, dans le *Journal des chasseurs* notamment.

D'autres dégâts se produisirent sur les terres de Rethondes, de la Croix-Saint-Ouen, de Bethisy et à la plaine de Champlieu. La liste civile paya aux divers propriétaires de ces cultures la somme de 1,100 francs.

On est fixé depuis longtemps sur le régime alimentaire des sangliers; on sait que 3 litres de pommes de terre, par tête et par jour, suffisent pour tenir ces animaux en bon état de vigueur et de santé. Partant de là, supposons que nos cinq sangliers ont mangé 15 litres par jour pendant les quatre mois que dure le moment des dommages : il y aurait donc eu 18 hectolitres de dévorés qui, à 3 fr. l'un, font une somme de 54 fr. Doublons ce chiffre pour faire la part de ce qu'il y a eu de gâché et de perdu, et nous aurons 108 francs.

Or, l'administration des forêts de la couronne ayant payé 1,100 francs d'indemnité, c'est donc à 366 hectolitres que se serait élevée l'importance du dommage. Ce n'est plus, comme on voit, 3 litres que les sangliers ont mangé par jour, mais 305, ou 61 par tête. Je n'ai rien à ajouter à l'éloquence de ces chiffres; si ce n'est qu'ici du moins, la conscience des experts, qui étaient tous des cultivateurs, a été, je crois, plus élastique encore que l'estomac de nos cinq sangliers.

En définitive, il s'agit d'examiner s'il y a réelle-

ment incompatibilité entre les sangliers et l'agriculture : toute la question est là.

Je reconnais que les sangliers font du tort aux récoltes ; mais est-ce à dire pour cela qu'il faille anéantir tout ce qui cause un dommage quelconque à nos champs, et rompre l'équilibre naturel qui existe entre les êtres qui ne sont pas uniquement nuisibles? Exterminez jusqu'au dernier des loups, des lynx, tous les animaux enfin dont l'utilité jusqu'alors n'a pas été reconnue, je vous comprendrai. Mais vous savez que le sanglier a son côté utile ; tous les forestiers, tous les naturalistes, tous les hommes éclairés vous le diront. J'ai suffisamment démontré, je crois, que ces dommages qu'on dit si considérables, sont exagérés ; ils sont insignifiants. Tuer jusqu'au dernier sanglier, ne serait-ce pas alors un crime de lèse-création, de lèse-société? Votre prétendue incompatibilité entre ces animaux et l'agriculture ne disparaît-elle pas devant ce fait irrécusable, que la Pologne et la Lithuanie russe, qui ont des forêts considérables, peuplées de nombreuses compagnies de bêtes noires, sont les provinces qui fournissent précisément le plus de céréales à l'Allemagne?

Je ne prétends pas qu'il faille s'endormir sur la fécondité exubérante des sangliers ; nous devons au contraire la surveiller et la maintenir dans de prudentes proportions ; trop de sécurité serait un péril.

Il suffit d'ailleurs de laisser faire les chasseurs.

Mais, de grâce, messieurs les préfets, pas de mesures exceptionnelles de proscription : rien ne les justifie.

CHAPITRE XI.

On fait chasser à Madrid l'Impératrice et la duchesse d'Albe. — Caravanchel, campagne de la comtesse de Montijo. — L'Impératrice aimait peu la chasse. — Tir aux pigeons. — Les lapins lâchés. — Sensibilité de l'Impératrice. — A Biarritz. — Mérimée, Stoffel, Ortega, marquis de Toulongeon. — La chasse est à la mode à Barèges. — Opinion de l'Impératrice sur les femmes qui chassent.

Les beaux esprits, après le mariage de l'Empereur, voulaient absolument faire de l'Impératrice une Diane chasseresse. Les mieux renseignés, ceux surtout qui avaient été, disaient-ils, les amis de la famille de Montijo, — c'était bien porté alors, — racontaient qu'à Madrid, M^{lle} Eugénie et sa sœur, depuis la duchesse d'Albe, — qu'on appelait les deux perles, — chassaient beaucoup déjà. Et pour donner aux exercices cynégétiques des deux nobles jeunes filles un cachet tout à fait dramatique, on faisait blesser un ours par *la Eugenia*, ours qu'elle achevait, avec un admirable sang-froid, au moment où le monstre furieux étendait ses deux énormes pattes pour la déchirer.

Des ours dans les environs de Madrid ! pourquoi pas des lions ? L'Afrique est si près. Dumas, en parlant de l'Espagne, n'a-t-il pas dit que l'Afrique commence aux Pyrénées ?

Mais ce qui mit le comble à ces inventions pittoresques et romantiques, ce sont les belles chasses aux perdreaux et aux lièvres que faisaient ces dames sur le beau et vaste domaine de Caravanchel, situé à 6 kilomètres de Madrid. Or savez-vous ce que c'est que Caravanchel ?

Tout simplement une propriété d'un arpent environ d'étendue, avec jardin dans lequel on cultive des carottes, des choux, des salades que le jardinier laisse monter pour en avoir plus, et des asperges vertes, grosses comme des tuyaux de plume, le tout arrosé au moyen d'une *noria* oubliée par les Maures, et mise en mouvement par une vieille mule qu'endorment les grincements insupportables de la primitive machine hydraulique.

Pour que rien ne manque à ce tableau de la plus rigoureuse exactitude, j'ajouterai que ledit domaine a une maison, mais moins confortable assurément que l'habitation de campagne d'un boutiquier de la rue Saint-Denis, retiré des affaires, et pour annexe, une espèce de grange convertie en salle de spectacle et de bal où l'on dansait, où l'on jouait la comédie, dans les petites fêtes que la comtesse de

Montijo, dans la belle saison, donnait à la jeunesse de la haute société de Madrid.

Si la jeune comtesse de Montijo avait eu en Espagne une si grande passion pour la chasse, devenue impératrice, qui l'eût obligée à mettre une sourdine à ses goûts, qui l'eût empêchée de les satisfaire autant et aussi souvent qu'elle aurait pu le désirer?

La vérité est que l'Impératrice chassait quelquefois; mais la chasse, pour elle, était un délassement comme un autre, sans beaucoup d'attrait. Sa Majesté, d'ailleurs, ne pouvait éprouver un vif plaisir à la chasse. Douée d'une sensibilité extrême, l'Impératrice, qui aimait beaucoup les animaux, ne pouvait voir les chevreuils, les faisans, les lièvres blessés, à l'agonie, se débattant, luttant contre la mort; c'était pour elle un spectacle des plus désagréable. Chose étrange, les courses de taureaux, où le sang coule à flots, n'avaient pas émoussé, chez l'Espagnole, cette susceptibilité de sentiments, cette pitié inconnues de la femme qui chasse et qui brise impitoyablement sur le talon de sa fine bottine la tête d'une pauvre perdrix se débattant à ses pieds.

C'était à Compiègne : après le déjeuner, un tir aux pigeons avait été organisé par Gastine-Renette sur la pelouse, devant le château. Comme intermède, le baron Lambert avait imaginé, pour montrer la vitesse de deux magnifiques lévriers d'Écosse, récem-

ment donnés à l'Empereur, de faire apporter dans un sac des lapins vivants. Le premier lapin lâché fut happé en une seconde; il en fut de même du second qui se mit à pousser des cris de détresse déchirants. « C'est affreux! c'est trop cruel! Assez, » se mit à dire l'Impératrice qui renvoya les chiens et fit remettre les lapins en liberté.

C'est toujours un avantage très grand d'avoir des faits ou des paroles à citer à l'appui de son opinion, surtout quand il s'agit d'apprécier les princes, de porter un jugement sain sur leurs qualités et leurs défauts. Sous ce rapport, très favorablement servi par les circonstances, il m'a été donné, pendant plus de trente années de ma vie, de voir, d'entendre et de retenir beaucoup de choses ignorées des uns, mal interprétées par les autres.

Je viens d'avancer que l'impératrice Eugénie n'aimait pas précisément beaucoup la chasse; si je me bornais à l'écrire, je ne serais très probablement pas cru de ceux qui prétendent le contraire encore aujourd'hui; aussi ne me bornerai-je pas à le dire, je le prouverai de nouveau, mais, cette fois, en en laissant le soin à Sa Majesté elle-même.

La cour était à Biarritz. Appelé par l'Impératrice, qui avait à m'entretenir de ses propriétés en Espagne, où je résidais alors, j'eus le bonheur d'être, durant six jours, l'hôte de l'Empereur à la villa.

Le soir, après le dîner, l'Impératrice alla s'asseoir sur la terrasse au bord de la mer, qui paraissait en feu, éclairée par les rayons d'un splendide soleil couchant. Sa Majesté avait été suivie de M^me la comtesse de Montijo, sa mère, de la comtesse de La Bédoyère, dame d'honneur, par le prince de la Moskowa, le marquis de Toulongeon, M. Mérimée, le commandant Stoffel, le comte de la Grange, écuyer, et M. Ortéga, celui-là même qui fut chargé d'offrir la couronne du Mexique à l'infortuné Maximilien.

Le Prince impérial, qui avait alors quatre ans, jouait, courait sur le gazon avec les enfants du duc d'Albe.

M. de Toulongeon arrivait de Barèges ; l'Impératrice lui demanda ce qu'on y faisait, ce qu'on y disait.

— On ne parle plus que chasse ; les dames du beau monde parisien se sont éprises d'une belle passion pour ce genre de sport. Plusieurs d'entre elles, le fusil sur l'épaule, la carnassière en sautoir, vêtues d'un pittoresque costume de circonstance, se mettent en campagne dès le lever de l'aurore. Il n'est question que de la marquise d'Im.., qui est, du reste, une femme brillante d'esprit et d'un courage tout à fait remarquable ; on vante beaucoup la justesse de son coup d'œil et la sûreté de sa main.

Les maris philosophes laissent aller leurs femmes

et se consolent au lansquenet; les jaloux, qui ne sont pas chasseurs, accompagnent leurs chères moitiés, marchent toute la journée derrière elles, et rentrent le soir éreintés, sur les dents, ne pouvant plus remuer ni bras ni jambes.

Ces messieurs prétendent que c'est l'Impératrice qui a donné l'exemple et mis la chasse à la mode.

Obligées de prendre un permis de chasse, plusieurs de ces dames sont furieuses et en veulent beaucoup à un vieux scribe en lunettes de la mairie de Luchon, qui a la prétention d'exiger qu'elles répondent aux insidieuses questions de l'âge et du signalement. On prétend que l'une de ces belles chasseresses, plus prévoyante que les autres, a tenté de séduire le trop consciencieux plumitif, pour qu'il la rajeunisse de quelques années sur la pièce officielle.

— Jeune et jolie comme vous l'êtes, je ne comprends pas que vous cachiez votre âge, que vous demandiez qu'on vous rajeunisse, lui dit un de ses admirateurs.

— Dans ce moment, mon cher, vous avez raison; mais c'est pour plus tard.

— Vous ne sauriez croire, nous dit l'Impératrice, combien ce que vient de nous dire M. de Toulongeon m'attriste et me fait de la peine.

— Mais, fit Mme la comtesse de Montijo, tout cela

n'est que ridicule : on sait bien que tu chasses peu, que tu n'as jamais chassé en Espagne, et que c'est en France que tu as touché un fusil pour la première fois et que l'Empereur te l'a mis entre les mains.

— Je chasse fort rarement, en effet, reprit l'Impératrice; rien ne justifie donc l'opinion des personnes qui prétendent que, par mon exemple, j'ai inculqué le goût de la chasse aux femmes de la société.

« La triste prérogative qu'ont les princes de voir leurs actes et leurs paroles interprétés le plus souvent avec malveillance, aurait dû, cette fois du moins, tourner à mon avantage, car je n'ai laissé échapper aucune occasion de me prononcer très hautement contre les excentricités masculines chez notre sexe.

« Dieu a donné la femme à l'homme pour assouplir la rudesse de ses mœurs; je trouve que la femme abdique et manque à sa mission quand, parjure à elle-même, elle imite les allures de l'homme en en prenant les gestes, le costume et la voix, porte le fusil et macule de sang ses vêtements et ses mains.

« Je suis trop soucieuse d'ailleurs de la dignité de la France, pour contribuer, par des originalités et des bizarreries étranges, à la rabaisser aux yeux des autres nations, si jalouses déjà de notre supériorité sur elles par le goût, l'élégance et l'esprit. »

Tout cela nous fut dit sur un ton de voix dont le timbre espagnol, un peu masculin, contrastait, par intervalles, avec des notes mélodieuses et douces que faisait vibrer la conviction la plus entière.

CHAPITRE XII.

Le roi de Prusse à Compiègne. — Illuminations commandées et décommandées. — Indifférence de la population. — Rencontre de M. Thouvenel ; il est heureux de l'accueil froid fait au prince étranger. — Visite à Pierrefonds. — Chasse à tir ; le roi médiocre tireur. — Revue dans le parc ; le prince impérial défile avec les enfants de troupe. — Départ du roi. — Le commandant Barthélemy. — Partie de plaisir de l'Impératrice dans le parc. — La chasse aux petits papiers. — L'Impératrice parodie un tiré de l'Empereur. — Le fusil de M^{lle} Féret.

De Biarritz, la cour alla à Compiègne ; l'Impératrice daigna m'autoriser à y passer quelque temps au milieu de ma famille.

On savait qu'une entrevue devait avoir lieu bientôt entre le roi Guillaume de Prusse et l'Empereur des Français.

Le maire de la ville avait commandé à Paris, pour la circonstance, une riche collection de drapeaux, de banderoles et de lampions; il avait, en même temps, engagé les habitants à illuminer leurs fenêtres sur le passage du souverain attendu. Le jour même de l'arrivée de Sa Majesté prussienne, il y eut contre-ordre

sur toute la ligne : drapeaux, banderoles et lampions restèrent enfouis dans leurs caisses.

L'Empereur et toute la cour allèrent recevoir le roi à sa descente du chemin de fer. Durant le trajet, à travers la ville, de la gare au château, la population resta indifférente à l'égard du prince étranger; mais en revanche on cria beaucoup « Vive l'Empereur ! »

Certes, je croyais bien être seul à désapprouver la réception peu courtoise des Compiégnois, tout en songeant cependant que l'Empereur avait dû en être peu satisfait. J'avais beau me creuser la tête, je n'arrivais pas à trouver la cause de ce revirement subit et inattendu. Par qui et par quoi avait-il donc été provoqué? Quand j'avais recours à la politique à laquelle, il est vrai, je n'entends absolument rien, je n'étais pas plus avancé. En définitive, ce qui me paraissait encore le plus raisonnable, c'était tout simplement de croire que le roi Guillaume lui-même avait demandé à la cour de France qu'aucune démonstration officielle ne fût faite en son honneur.

Mais le hasard se chargea de me mettre sur la voie.

L'Impératrice m'avait demandé de venir tous les jours à dix heures pour que l'on me dise si elle avait besoin ou non de me parler. Le lendemain de l'arrivée du roi, selon mon habitude, je me rendis au

palais, tout en songeant à l'incident énigmatique de la veille. J'aperçus sur la place, devant le château, M. Thouvenel, alors ministre des affaires étrangères. A l'époque de la guerre de Crimée, lorsque j'étais directeur général du télégraphe ottoman, que j'avais construit entre Constantinople et Schumla, M. Thouvenel était notre ambassadeur; cet homme éminent m'avait accueilli avec une bienveillance que je n'avais pas oubliée.

Je m'empressai d'aller à lui.

Le ministre voulut bien me dire qu'il était heureux de me revoir. Il me demanda où j'allais.

— Chez l'Impératrice, où je vais tous les matins prendre ses ordres.

— Sa Majesté a pour hôte, dans ce moment, le roi de Prusse; elle ne vous recevra certainement pas. Je ne connais pas Compiègne; faites-m'en les honneurs, montrez-moi ce qu'il y a de plus curieux, de plus intéressant à voir.

— Mon Dieu, Monsieur le ministre, je ne vois guère que la tour en ruine qui défendait le pont où Jeanne d'Arc a été prise. Seulement je crois devoir prévenir Votre Excellence que cette curiosité est dans le jardin du baron de B....., qui est un légitimiste convaincu, conséquemment ennemi déclaré de l'état de chose actuel.

— Peu m'importe, me dit M. Thouvenel, vous

me présenterez comme un archéologue, comme un savant qui s'occupe de recherches historiques.

Chemin faisant, le ministre me demanda si j'avais assisté à l'arrivée du roi de Prusse, comment les choses s'étaient passées.

— Très curieux par nature, j'ai tout voulu voir; j'ai assisté à la descente du wagon de Sa Majesté prussienne; il m'a semblé que l'abord des deux souverains avait été marqué réciproquement par un peu d'embarras et de gêne. Mais ce qui m'a le plus frappé, c'est la réserve accentuée, l'indifférence très prononcée, durant tout le trajet de la gare au château, de la part de la foule pour le prince étranger; autant les cris de « Vive l'Empereur ! » étaient fréquents, autant ceux de « Vive le roi de Prusse ! » étaient rares.

— Vous ne pouviez rien me dire, cher Monsieur, qui me fût plus agréable; ce que vous venez de m'apprendre, ajouta M. Thouvenel, comble tous mes désirs. Ah ! la population de Compiègne a été bien intelligente !

D'après l'aveu même de notre ministre des affaires étrangères, je crois qu'il faut conclure que nos hommes d'État avaient intérêt à ce que le roi de Prusse et M. de Bismarck, qui l'accompagnait, s'en retournassent tous les deux à Berlin convaincus de la grande popularité dont jouissait Napoléon III et

du dévouement que les Français avaient alors pour sa personne.

Je passerai sous silence une promenade des souverains dans la forêt et au château de Pierrefonds, où l'excellente musique du régiment des guides, dissimulée dans les souterrains du vieux manoir, joua l'air national allemand et d'autres morceaux de circonstance; l'effet en fut délicieux. Le roi, en traversant la forêt, s'extasia beaucoup sur nos richesses forestières, — tous les princes allemands sont forestiers, — Sa Majesté ne revenait pas de l'intelligent percement des routes pour la chasse à courre, dont on n'a qu'une idée très imparfaite de l'autre côté du Rhin.

Je ne citerai également que pour mémoire la revue du régiment des guides et d'un bataillon de zouaves qui eut lieu sur la grande pelouse, sous les fenêtres du palais. Le Prince impérial défila avec les enfants de troupe. A ce moment, le roi baisa très galamment la main de l'Impératrice; c'était un hommage plein d'à-propos rendu à la mère.

Ces détails eussent été inutiles, insignifiants même, et je me serais certainement abstenu de les relater, s'ils n'étaient devenus, en quelque sorte, le corollaire des tristes évènements qui devaient s'accomplir neuf ans après.

Le deuxième jour, il y eut chasse dans le tiré du parc.

Le roi Guillaume, qui est bon tireur à balle, avec des armes de précision, qui, de derrière un abri tue des sangliers, des daims et des cerfs par centaines, ne s'est pas montré comme un amateur habile du tir rapide de la perdrix, du faisan et du lapin. L'Empereur était de force à rendre à son hôte quinze points de vingt.

Cette chasse aurait pu être brillante, on avait tout fait pour cela. Il n'a été tué cependant que huit à neuf cents pièces; ce chiffre pouvait être facilement doublé.

Mais le Roi et l'Empereur, souvent dans le même layon, bras dessus, bras dessous, — la glace était rompue comme on voit, — causaient beaucoup, agitaient sans doute les plus graves questions, mais, songeant peu à tirer, ne voyaient pas les bouquets de faisans qui partaient devant eux.

En résumé, cette chasse a été plutôt une promenade du matin, une conversation de cabinet continuée en plein air, n'ayant que Dieu pour l'entendre.

Parmi les personnages admis à l'honneur de ce tiré, il y avait M. de Bismarck, le comte de Hatzfeldt, le général de Manteufel, le prince de Reuss, le grand veneur prince de la Moskowa, le marquis de Toulongeon, commandant des chasses à tir, et deux autres personnes dont j'ai oublié les noms.

Le roi Guillaume repartit le troisième jour pour

sa capitale. L'entente entre les deux souverains avait paru tellement cordiale, que tout le monde se réjouissait, ici du moins.

La température d'automne, si variable chez nous, donnait plus ou moins de charme au séjour de Compiègne. Lorsqu'il nous arrivait de manifester des inquiétudes, la veille d'une chasse, nous avions le commandant Barthélemy pour nous rassurer. « Partout où est l'Empereur, nous disait-il, il fait toujours beau. » Type perdu de ces *culottes de peau* devenues si rares, Barthélemy devait à une faveur particulière du souverain d'être commandant du château. En prétendant qu'il faisait toujours beau temps là où était l'Empereur, le vieux soldat ne faisait d'ailleurs que répéter ce qu'avaient dit, avant lui, les grognards de la vieille garde.

J'ignore totalement si le soleil d'Austerlitz s'abstenait de se couvrir de nuages et de faire pleuvoir pour être agréable à Napoléon Ier ; mais ce que je sais, c'est que, moins courtois et moins courtisan, de notre temps, l'astre du jour, ne se faisait pas faute de faire tomber de rudes averses, dont, du reste, j'avais ma bonne part, sur le dos de Napoléon III qui souvent rentrait au château, n'ayant pas un fil de sec, comme le commun des martyrs.

Entre une chasse à courre et un tiré, lorsque

l'Empereur emmenait ses hôtes soit à Ham, soit aux ruines de Champlieu où l'on faisait des fouilles, ou autres curiosités archéologiques des environs, les dames restaient seules au château. L'Impératrice alors s'ingéniait pour les distraire.

Tantôt on s'en allait dans le parc simuler un atelier de bûcheronnes. Munies d'une cognée et d'une serpe, les jolies mains de ces dames, beaucoup trop petites et trop faibles pour manier des outils aussi lourds, laissaient à peine les traces des nombreux coups portés contre l'arbre désigné par l'Impératrice pour être abattu.

Harassées, n'en pouvant plus, les belles ouvrières abandonnaient leurs outils pour tomber de fatigue au pied d'un chêne. J'ai vécu trente ans dans les forêts, je n'ai pas eu la bonne fortune de voir un aussi curieux spectacle; Léopold Robert en eût fait un ravissant tableau.

Tantôt, on parodiait une chasse à courre. Pour représenter le cerf, on choisissait un invité tout particulièrement favorisé du côté du jarret et des poumons. Les poches bondées de petits morceaux de papier, le cerf aux bottes vernies partait tout courant, traversant les massifs les plus boisés, doublant ses voies, faisant des hourvaris, après un faux débucher, rentrant dans le bois, tâchant enfin d'embrouiller ses voies le plus possible, semant cons-

ciencieusement sur son passage les petits papiers qui indiquaient son volcelest.

Lorsque la meute, c'est-à-dire les dames, avaient jugé que l'*animal* avait pris assez d'avance, elles partaient sur la piste en criant « Volcelest! volcelest! » chaque fois qu'après avoir été mises en défaut, elles revoyaient d'un morceau de papier (1).

Cette course durait plus ou moins longtemps, selon que celui qui faisait le cerf avait fait preuve d'habileté et d'adresse à ne pas se faire voir, mais il finissait toujours par se donner à vue et se faire relancer. C'était alors un concert de voix argentines, criant « Tayaut! » faisant un bruit à mettre sur pied tous les chevreuils du parc.

Le cerf bien chassé, sur ses fins, tenait enfin devant la meute; il était pris..... Deux *piqueux*, les deux meilleures trompes de la vénerie, sonnaient l'hallali.

Ce jour-là, plusieurs ministres se promenaient précisément dans le parc; ils virent passer le comte de R..., courant, s'arrêtant, l'air inquiet, laissant tomber des morceaux de papier sur son chemin. Ne sachant pas ce que cela signifiait, ces messieurs l'ap-

(1) Lorsqu'on rencontre une trace ou quelque autre indice, on dit qu'on a revu du cerf par le pied; si on a vu le cerf lui-même, on en a revu par corps.

pelèrent. Mais le comte de R..., loin de leur répondre, s'enfuit à toutes jambes et disparut dans un massif d'arbustes.

Le soir, dans les salons, M. Delangle, l'air désolé, raconta à l'Empereur ce que lui et ses collègues avaient vu.

« C'est vraiment dommage, Sire, un si charmant homme! Pauvre de R..., perdre la tête si jeune, quel affreux malheur! »

L'Empereur rassura son ministre en lui expliquant la cause de l'apparente folie du comte de R... La crainte qu'avait manifestée M. Delangle sur l'état mental du comte de R... fut d'un mauvais augure : dix ans après, il devenait réellement fou.

Mais de tous ces jeux, de toutes ces excentricités charmantes, ce qui m'a paru le mieux réussi et le plus piquant, c'est le simulacre d'un tiré de l'Empereur, imaginé par l'Impératrice avec des dames. J'eus la bonne fortune d'en être témoin.

Un matin, le marquis de Toulongeon m'écrivit : « Veuillez vous trouver à deux heures, à l'entrée du tiré, en bas du château avec les gardes que vous aurez eu le temps de prévenir. Je donne des ordres pour qu'on vous envoie les hommes disponibles de la vénerie. N'oubliez pas d'amener votre chien d'arrêt; faites-moi envoyer ma chienne *Rose.* »

A l'heure indiquée, je vis arriver l'Impératrice ac-

compagnée de M^{me} la duchesse d'Albe, sa sœur, de la princesse Anna Murat, de la princesse de Metternich, de la comtesse de la Bédoyère, de la comtesse Aguado et de la baronne de Sancy-Parabère.

L'Impératrice expliqua qu'il s'agissait de faire un tiré, de chasser absolument comme l'Empereur.

Sa Majesté a mis la duchesse d'Albe dans le layon du milieu :

« Toi, tu es l'Empereur ; la baronne de Sancy est ton de Lage, elle portera ton fusil ; moi, je me mets à ta droite, je suis le grand veneur ; Anna Murat reste avec moi, elle marquera les pièces que je tuerai. La princesse de Metternich, qui représente l'ambassadeur d'Autriche, va se placer à ta gauche, et la comtesse Aguado à ma droite, elle est lord Cowley, et, de l'autre côté, M^{me} de la Bédoyère fait M. Rouland. »

Pendant ce temps, j'avais mis en ligne, entre les tireurs, les gardes et les hommes de la vénerie.

Le marquis de Toulongeon me dit très sérieusement de conduire la chasse absolument comme si c'était l'Empereur.

Le grand veneur, c'est-à-dire l'Impératrice, donna le signal de la marche en avant.

« Coq à l'Empereur ! coq à l'Empereur ! » criait l'Impératrice chaque fois qu'un faisan partait devant la duchesse d'Albe qui ne tuait rien.

Une poule d'élevage s'étant branchée sur un arbre près du tiré, l'Impératrice y conduisit sa sœur.

« Tu le vois? Vise bien..... non, pas comme ça..... Regarde le bout du canon et l'oiseau et tire. »

Le coup partit et la poule s'envola pour aller se poser à cent pas de là.

Tout le monde de crier : « Il y est! il y est! » J'y courus avec mon chien, suivi du garde du parc.

« Mélenne, avez-vous un faisan dans votre carnassière?

— Oui, Monsieur, malheureusement c'est un coq.

— Ça ne fait rien; quand nous serons hors de vue, vous le jetterez à *Phann*. »

Un instant après, je rejoignais ces dames, mon chien portant fièrement un magnifique coq dans la gueule.

« Ah! le bon chien! se mit à dire l'Impératrice, comme il est beau!... C'est ton faisan; je le ferai envoyer à notre mère; je lui écrirai que c'est toi qui l'as tué. »

Au bout d'une heure ces dames en eurent assez. Je fis faire *sérieusement* le tableau; il y avait vingt-deux pièces.

C'est la seule fois, depuis son mariage, que j'ai vu, à Compiègne, l'Impératrice tenir un fusil.

J'ai reconnu, ce jour-là, le fusil que portait l'Impératrice; les gravures, fort jolies, avaient été faites

par la fille d'un armurier de la ville, M. Feret.

Le comte de Gouy, alors député de l'Oise et dans son rôle, avait fait porter cette arme au château pour que l'Impératrice la vît et l'achetât. Après l'avoir examinée, Sa Majesté en demanda le prix, M. de Gouy répondit qu'on en voulait 300 francs.

L'Empereur, s'étant approché, voulut savoir ce que c'était que ce fusil.

« Ce fusil, dit l'Impératrice, est à moi; je viens de l'acheter 300 francs.

— Oh! non, dit l'Empereur, ce n'est pas assez, c'est 500 francs qu'il faut le payer. »

CHAPITRE XIII.

Chasse de l'Impératrice, à Marly. — S. M. assiste à un tiré de l'Empereur. — L'Impératrice, le Prince impérial, M^{lle} Stuart, M. Conneau fils. — Prudence du prince. — Le duc de Bourgogne et son précepteur Rassilly. — L'Empereur chez M. de Rothschild, à Ferrière. — L'Empereur d'Autriche à la cour de France. — Splendides chasses à Saint-Germain, à Compiègne. — Réflexions sur les tirés. — État surprenant des chasses princières en Bohème.

C'était pendant que la cour séjournait à Saint-Cloud ou à Paris, que l'Impératrice faisait, dans les environs, quelques chasses un peu plus sérieuses. Sa Majesté n'honorait pas de sa présence toutes les forêts de la couronne; elle ne chassait que deux ou trois fois à Saint-Cloud, dans le parc de Villeneuve-l'Étang et une ou deux fois à Marly.

On essaya de créer un petit tiré à la Malmaison, il fallut l'abandonner, il ne réussit pas.

Les seules personnes qui accompagnaient l'Impératrice étaient ses nièces, M^{lles} d'Albe, la princesse de Metternich et la comtesse Aguado. Ces deux dames tiraient remarquablement bien.

Une seule fois, l'Impératrice a pris part à un tiré

de l'Empereur; c'était à Marly ; il faisait un temps magnifique. Ce jour-là, l'Impératrice a fort bien tiré. Voici du reste le nombre des pièces tuées par chacun des tireurs :

S. M. l'Empereur, 213 pièces. — S. M. l'Impératrice, 73. — S. A. R. le prince de Hohenzollern, 86. — S. Exc. le grand veneur, 95. — S. Exc. le prince de Metternich, 91. — Mme la princesse de Metternich, 77. — S. Exc. le marquis de la Valette, 103. — M. le premier veneur, 57. — M. le général Reille, 49. — M. le comte de Solms, 85. — Total : 929 pièces.

Voici une autre petite chasse intime qui n'est assurément pas la moins intéressante de celles que nous avons déjà racontées :

Les quatre acteurs de cette jolie scène étaient : S. M. l'Impératrice; S. A. le Prince impérial; Mlle Marie Stuart; M. Conneau fils.

Onze pièces figuraient à ce *tableau de famille*. Le jeune prince était roi de la chasse avec un lapin et quatre faisans.

Comme sa mère, qui ne tirait jamais sur les chevreuils, Son Altesse s'était abstenue deux fois d'en tirer.

Le prince maniait son fusil avec beaucoup de précaution et tirait avec une prudence souvent poussée à l'excès; il différait même, sous ce rapport, des

ducs de Bourgogne et de Berri et de son grand-oncle, Napoléon I^{er}.

A une chasse dans le parc de Versailles, le duc de Berri ayant blessé déjà un des rabatteurs, M. de Rassilly, son sous-gouverneur, le réprimanda. Naturellement le prince ne tint aucun compte de ces avertissements et continua à tirer sans plus d'attention. Alors M. de Rassilly lui retira son fusil. Le prince s'emporta fort et dit même à son gouverneur que, si le roi faisait justice, il le ferait pendre. M. de Rassilly rendit compte au roi de ce qui s'était passé; le roi prit la chose au sérieux, et, malgré l'excuse de la jeunesse de M. le duc de Berri, Sa Majesté lui ordonna de rester huit jours dans sa chambre, aux arrêts forcés.

Convenons que, même pour un roi, ce n'était pas trop mal. Que de chasseurs de ma connaissance garderaient la chambre toute l'année, s'ils étaient condamnés à y rester huit jours, à chaque imprudence qu'ils commettent!

A cette époque, le monde cynégétique était tenu en éveil par le bruit que l'Empereur avait accepté du baron de Rothschild l'invitation de venir chasser sur le beau domaine de Ferrières.

La haute position, la grande fortune de M. de Rothschild, qui tient en main la prospérité de l'industrie et du commerce du monde entier, justi-

fiaient surabondamment que le chef de l'État ait voulu donner une preuve de son estime et de sa bienveillance au financier éminent qui rend chaque jour tant de services à la France.

On disait des merveilles des préparatifs qui devaient rendre la réception digne de l'auguste visiteur; comme toujours, les caprices de l'imagination allaient au-delà du vrai. On parlait de millions jetés par les fenêtres, d'une riche vaisselle plate aux armes impériales qui devait être fondue après le déjeuner; de coqs de bruyère, de faisans apportés des forêts de la Bohême, d'animaux exotiques, hoccos, poules de Guinée, etc., amenés de l'autre partie du monde, que sais-je encore! Rien de tout cela n'était exact. La chasse offerte à Sa Majesté était *exclusivement* une chasse aux faisans, et la faisanderie de Ferrières est toujours assez riche pour satisfaire aux exigences d'un programme, si étendu qu'il puisse être.

Je n'entrerai pas dans les détails de la réception, de la visite à la ferme modèle, du déjeuner, etc., etc. Je m'arrêterai seulement à la partie de chasse.

Toute la famille du baron J. de Rothschild était réunie au château pour rendre hommage à Sa Majesté.

L'Empereur était accompagné de son premier écuyer, le général Fleury, et de M. d'Espeuilles,

l'un de ses officiers d'ordonnance ; Leurs Excellences l'Ambassadeur d'Angleterre, l'Ambassadeur d'Autriche, le comte Walewski, ministre d'État; M. Fould, ministre des finances, le comte de Persigny, ministre de l'intérieur; le prince de la Moskowa, grand veneur, étaient conviés à l'honneur de chasser avec Sa Majesté.

Le temps était gris, un peu froid, mais encore assez beau pour cette époque de l'année : nous étions en décembre.

Les battues avaient lieu uniquement dans le parc; Varé, le garde général, était chargé de les conduire. Il avait sous ses ordres les gardes auxquels il commande et trente rabatteurs en uniforme. Les gardes en grande tenue : habit vert galonné d'argent, culotte en velours gris cendré, et la cape aussi galonnée d'argent; les rabatteurs, dans la tenue des chasseurs allemands : casaque grise à passe-poils verts, pantalon gris à la zouave, avec la demi-guêtre et le chapeau de feutre. L'ensemble était classique et irréprochable.

Le tiré, commencé à une heure et demie, s'est prolongé jusqu'à cinq heures. La nuit était venue que la fusillade pétillait encore; le jour avait passé trop vite.

Cinq traques admirablement menées ont eu lieu successivement, les deux dernières malheureuse-

ment à la nuit; 780 faisans et quelques autres piéces, qui se sont trouvées là par hasard, ont été abattues par les tireurs; ce chiffre eût été largement dépassé si on eût commencé plus tôt. Sa Majesté a fait marquer, à elle seule, 240 pièces.

Il y eut un moment si beau, si brillant, où les faisans s'envolaient en gerbes si épaisses, que l'Empereur se contentait de les voir voler et d'applaudir. L'Empereur a, selon l'usage, fait preuve d'une adresse incomparable. Varé, qui s'y connaît, n'en revenait pas; il m'a cité, avec enthousiasme, des coups qu'il tient comme des merveilles, un entre autres, à une distance considérable, sur un geai qui, mêlé par surprise à un vol de faisans, employait toute sa ruse et sa vigueur à esquiver les honneurs du plomb impérial, et qui, foudroyé au milieu de ses évolutions rapides, fut particulièrement réclamé par Sa Majesté, qui le destinait en cadeau au jeune prince son fils.

La nuit, devenue noire, venait de mettre fin aux exploits des tireurs, quand tout à coup le parc s'est embrasé, comme par magie, des mille feux d'une illumination féerique; le coup d'œil était merveilleux.

A six heures, Sa Majesté dont le visage n'a pas cessé un moment d'exprimer la gaieté la plus franche, a pris congé de son hôte et de la gracieuse châtelaine de Ferrières, en leur exprimant, dans

les termes les plus affables et les plus flatteurs, toute la satisfaction et tout le plaisir qu'elle avait éprouvés.

Restons un instant encore dans ces splendeurs cynégétiques; si elles font naître des regrets, ce brillant état de chose du passé n'exclut pas du moins l'espoir consolant qu'en France le gibier, tombé si bas, pourra se relever un jour de la décadence dans laquelle, par notre incurie, nous l'avons laissé tomber.

En ce moment, les Parisiens, non moins intelligents que les Compiégnois, et faisant preuve d'infiniment de tact, pavoisent leurs maisons aux couleurs des Habsbourgs, et font un accueil des plus sympathiques à l'empereur François-Joseph d'Autriche.

De son côté, l'Empereur, s'associant à l'opinion publique et ne voulant négliger aucune occasion d'être agréable à son auguste invité qu'il savait grand chasseur, lui offrit deux chasses comme il n'en avait jamais été faites, sous aucun règne, dans les forêts de la couronne.

Le premier tiré eut lieu à Saint-Germain.

Les tireurs, au nombre de dix, étaient :

S. M. l'Empereur d'Autriche, qui a tué 4 chevreuils, 10 lièvres, 38 lapins, 335 faisans, 23 perdrix, 7 coqs argentés, 2 diverses, en tout 419 pièces.

S. M. l'Empereur, 7 chevreuils, 34 lièvres, 59 la-

pins, 118 faisans, 46 perdrix, 1 diverses, total 265 pièces.

S. A. I. le duc de Leuchtemberg, 6 lièvres, 26 lapins, 85 faisans, 5 perdrix, ensemble 122 pièces.

S. Exc. l'ambassadeur d'Autriche, 2 chevreuils, 8 lièvres, 46 lapins, 137 faisans, 17 perdrix, 1 diverses, total 211 pièces.

S. Exc. le comte de Bellegarde, 5 chevreuils, 2 lièvres, 34 lapins, 106 faisans, 7 perdrix, total 154 pièces.

S. Exc. le comte Andréassy, 4 chevreuils, 5 lièvres, 17 lapins, 77 faisans, 9 perdrix, total 112 pièces.

S. Exc. le duc de Gramont, 3 chevreuils, 3 lièvres, 14 lapins, 80 faisans, 4 perdrix, total 104 pièces.

S. Exc. le prince de Lichtenstein, 4 chevreuils, 11 lièvres, 25 lapins, 110 faisans, 4 perdrix, total 154 pièces.

S. Exc. le prince de la Moskowa, 2 chevreuils, 2 lièvres, 30 lapins, 48 faisans, 6 perdrix, 58 pièces.

S. Exc. le général Fleury, 7 chevreuils, 4 lièvres, 25 lapins, 101 faisans, 2 perdrix, 140 pièces.

Totaux : 38 chevreuils, 85 lièvres, 314 lapins, 1197 faisans, 125 perdrix, 7 coqs argentés, 4 diverses, 1,769 pièces.

Les deux souverains se sont montrés dignes l'un de l'autre.

Mais l'empereur François est un des meilleurs fusils de l'Allemagne : il tire avec une grande élégance, toujours à belle portée, jamais de trop près ni de trop loin; Sa Majesté laisse filer la pièce qui tombe neuf fois sur dix. Le service des fusils était admirablement fait par quatre gardes styriens, quatre hommes magnifiques dont le pittoresque costume faisait honte à celui de nos gardes, qui portent généralement fort mal leur habit *à la française*.

Huit jours après, une autre chasse se fit à Compiègne, dans le Buissonnet. Il n'y avait cette fois que neuf tireurs : l'Empereur d'Autriche, l'Empereur, S. Exc. l'ambassadeur d'Autriche, l comte Caroly, S. Exc. le comte Harrach, S. Exc. le comte Andréassy, S. Exc. le comte de Bellegarde, S. Exc. le comte de Kœnigsegg, S. Exc. le général Fleury.

L'ensemble du tableau a été de 2,397 pièces; on y voyait figurer 69 chevreuils et 1,252 faisans.

L'empereur François avait sur son bulletin 600 pièces, et l'Empereur 402.

Pendant le tiré impérial, le prince de la Moskowa faisait à une autre série d'invités les honneurs du tiré de Royal-Lieu. Les élus étaient : le prince de la Moskowa, M. Piétri, le comte Davillers, le prince de Lichtenstein, le duc de Gramont, le comte de Paar,

le comte de Féjervary, le capitaine Hyhul, baron Morio de l'Isle, M. de Crény.

Là, 1,442 pièces furent rangées et comptées sur le gazon; en les ajoutant aux 2,397 du tiré impérial, on verra qu'il a été tué, dans ce seul jour, entre dix-neuf tireurs, la somme fort respectable de 3,839 pièces.

L'Empereur d'Autriche paraissait enchanté et félicita à plusieurs reprises les agents forestiers sur la quantité de gibier qu'il avait vue, et sur l'excellente organisation de nos chasses.

J'ai vu à la chasse presque tous les princes de l'Europe, je n'en connais pas de plus affable, de plus sympathique, de plus gracieusement courtois, que l'empereur François. Autant le roi de Prusse nous avait tous laissés froids, autant Sa Majesté autrichienne nous a séduits par le charme de sa grande bonté et sa manière flatteuse d'exprimer le plaisir qu'elle avait éprouvé à nos chasses.

Deux choses paraissaient étonner ceux qui prenaient plaisir à critiquer nos chasses :

1° La quantité du gibier tué;

2° La proportion du nombre de pièces abattues, en raison directe du rang et de la qualité du tireur.

Avec un peu de connaissance pratique de la manière dont les chasses sont ordonnées dans les tirés,

rien n'est pourtant plus facile à expliquer. Lorsqu'un tiré est dans un parc clos de murs et de pâlis, il est fort simple, au moyen de panneautages et d'une abondante nourriture, d'y mettre autant de gibier qu'on en veut faire tuer.

Mais lorsque le tiré est ouvert, en pleine forêt, comme celui du Buissonnet, où s'est faite la chasse des deux Empereurs, il faut avoir recours à d'autres moyens. Le Buissonnet est bordé d'un côté par la forêt de Compiègne, de l'autre par la plaine. Or, on sait que le gibier a pour habitude d'aller chercher sa nourriture aux gagnages pendant la nuit. A la fin du jour, chevreuils, lièvres et lapins se mettent donc en mouvement, et vont trouver sur le tiré et sur la plaine le grain, les pommes de terre, les marrons d'Inde, le marc de raisin, etc., qui y ont été déposés pour leur nourriture. Il devient alors très facile de retenir tout le gibier ainsi attiré. Vers une heure du matin, les gardes tendent des toiles tout le long du tiré, entre l'enceinte de ce tiré et la forêt, et lorsque les premières lueurs du jour viennent avertir les animaux qu'il est temps de quitter le gagnage, ils se trouvent enfermés. On double ainsi à peu près la quantité de gibier qui se serait trouvé sur le tiré.

La raison de cette concentration sur un même point est donc bien naturelle. Il n'y a pas lieu de

s'étonner davantage s'il est tué plus de gibier sur le layon du milieu, ou layon de l'Empereur, que sur les autres. C'est sur ce layon qu'est placée la nourriture, que se fait l'agrainage de chaque jour, c'est naturellement aux environs que le gibier se tient d'habitude.

Maintenant, si l'on veut accorder à celui qui occupe ce layon une dizaine de fusils toujours prêts et une certaine habileté à s'en servir, on comprendra qu'on y tue beaucoup de gibier.

On a prétendu que l'Empereur d'Autriche qui a tué six cents pièces, n'avait tiré que cinq cents coups, et on a voulu expliquer ce fait assez inexplicable. On aurait mieux fait de s'assurer de son exactitude : la vérité est que Sa Majesté a tiré un peu plus de sept cents coups de fusil.

Pour en finir une bonne fois avec ces critiques à peine excusables, si elles venaient d'un membre de la Société protectrice des animaux, je vais mettre en regard nos plus belles chasses qui ont donné lieu à tant de blâme, avec celles de l'Empereur d'Autriche lui-même.

Je choisis l'année durant laquelle il a été tué le plus de gibier dans toutes les forêts de la couronne; ce relevé est pris sur les bulletins de tir que j'ai sous les yeux, mes chiffres sont donc officiels : chevreuils, 312; lièvres, 321; lapins, 9,803; faisans,

3,004; perdrix, 275; bécasses, 20; diverses, 40. Total, 13,773 pièces. En ajoutant à ce chiffre 6,227 pièces tuées en dehors des chasses officielles, nous en avons 20,000, en chiffre rond.

Voyons maintenant ce qu'ont produit les chasses princières en Bohême pendant la campagne de 1864 à 1865.

Tout en laissant la responsabilité des chiffres à notre confrère d'Autriche, nous ne lui accordons pas moins entière confiance.

Je copie ce curieux état :

Cerfs, 1,342; daims, 1,855; sangliers, 587; chevreuils, 9,784; coqs de bruyère, 510; coqs de bouleau (petit tétras à queue fourchue), 1,688; gelinotes, 1,867; faisans, 52,174; perdrix, 586,195; cailles, 11,415; bécasses, 4,811; canards, 17,452; bécassines, 1,811; pigeons ramiers, 3,262; lièvres, 488,824; renards, 6,461; martres, 2,262; visons, 6,194; fouines, 23,107; aigles, 87, grand-ducs, 207; outardes, 941; milans et busards, 9,372; faucons, 6,741; écureuils, 14,494; hérissons, 208; butors, 8,839; hérons, 1,240; hibous, 8,168; pies, 168,148; blaireaux, 238; loutres, 289; chats sauvages, 482; lynx, 47; lapins, 6,271.

Le poids total de ce gibier, une fois vidé, représente 3,524,500 kilogrammes; le poids des bois des cerfs, des daims et des chevreuils, 15,900 kilos.

En florins :

Le produit du gibier mangeable est de.	786,465
— des bois..................	6,483
— des peaux brutes.........	213,187
— — ouvragées......	100,240
— de la graisse.............	587
Florins..	1,105,964

Soit en francs, 2,764,910.

Il est vrai que cette hécatombe du gibier allemand a eu lieu sur une étendue de terrain qui équivaut, en surface, à deux ou trois de nos départements, tandis que les forêts de la liste civile n'ont que 67,500 hectares.

Nous venons de voir que les princes et les agents forestiers d'Autriche ont tué 1,217,854 pièces et détruit 234,013 animaux nuisibles, pendant la période cynégétique de 1864 à 1865.

Le tableau de nos *tueries*, comme on veut bien les appeler, ne dépasse pas 20,000 pièces et 22,000 animaux nuisibles; ceci est exact, incontestable.

Avec ces termes de comparaison, en présence de pareils chiffres, j'ai pensé qu'on serait à même d'apprécier les immenses ressources que le gibier peut constituer dans un pays bien administré.

Quant à nos détracteurs, au lieu de se plaindre,

j'espère qu'ils voudront bien reconnaître qu'en organisant de brillantes chasses à l'Empereur, on contribuait énormément à peupler les propriétés situées dans le voisinage des domaines de la couronne, en même temps qu'on livrait à la consommation une certaine quantité de gibier envoyé sur les marchés de Paris par la liste civile; qu'enfin la vénerie impériale rendait d'incontestables services en cédant, à bas prix, ce qu'elle avait de trop en cerfs, biches, chevreuils, œufs de faisans et en lapins, à nos propriétaires désireux de repeupler leurs chasses.

CHAPITRE XIV.

Chasse andalouse, au sanglier, dans le parc de Versailles. — Les cavaliers, leurs chevaux et leurs chiens. — Les vaches des landes. — Collation au Petit-Trianon. — George de Grandmaison tente de réégnérer la fauconnerie. — M. Pichot. — Indifférence de l'Impératrice pour la fauconnerie; l'Empereur l'encourage. — S. M. autorise M. Verlé à installer la fauconnerie au camp de Châlons. — Le jeune de M... au bal de la cour. — Dissolution de la fauconnerie champenoise.

Une chasse au sanglier d'un genre tout spécial, aussi inattendu qu'extraordinaire, vient d'avoir lieu dans le parc de Versailles. C'est la chasse au sanglier telle qu'elle se pratique en Andalousie, où elle est en grand honneur parmi les riches propriétaires du pays, dont plusieurs entretiennent, dans ce but, un équipage spécial. Les chasseurs, montés sur des chevaux très légers et très maniables, sont armés de piques en bois d'environ deux mètres de long et surmontées d'un fort aiguillon en fer. Cette sorte de lance n'a pas pour but de tuer l'animal, mais seulement de le diriger et de le maintenir sur les points que le veneur juge favorables pour le tuer. Les chasseurs portent, à cet effet, sur l'arçon gauche de

la selle un couteau de chasse qu'ils peuvent facilement saisir de leur main droite; ils sont aidés par des chiens énormes, sortes de bouledogues connus sous le nom de molosses, dont la race a presque disparu en France aujourd'hui, et qui servaient exclusivement autrefois aux chasses de sangliers à l'épieu. Ces chiens ne sont pas mis sur la voie de la bête aussitôt qu'elle est lancée, mais tenus à la harde par des hommes à pied, qui les lâchent au moment opportun pour coiffer l'animal et l'arrêter; on ne s'en sert même pas toujours, mais seulement quand le sanglier tend à prendre un trop grand parti. Au moment qu'il juge favorable, soit qu'il ait acculé le sanglier dans une situation où il ne peut lui échapper, soit qu'il l'ait fait coiffer par les chiens, le veneur met pied à terre et tue l'animal avec son couteau de chasse. C'est le moment dangereux, où le chasseur doit faire preuve de toute son adresse et de tout son sang-froid.

C'est à une chasse de cette nature, qui a été faite dans le parc de Versailles, et à laquelle l'Empereur et l'Impératrice ont assisté, que je convie mes lecteurs.

Le rendez-vous avait été fixé à une heure dans la cour d'honneur du Grand-Trianon. L'Empereur y est arrivé vers une heure et demie. S. M. l'Impératrice s'était rendue à Trianon dès le matin. C'est là que

se sont réunis tous les invités de Leurs Majestés, au nombre d'environ 150 personnes. Des chars-à-bancs les ont immédiatement conduits dans la plaine de Chèvre-Loup, où devait avoir lieu la chasse dans un emplacement très favorablement choisi. Cet emplacement formait une enceinte d'environ 250 hectares, appuyée sur le mur du parc et le mur de Trianon, et complétée par une ligne de toiles allant de l'angle du mur de Trianon, dans la direction de l'allée du Rendez-Vous, jusqu'à la porte de Bailly.

Les sangliers, au nombre de cinq, provenant de la forêt de Villers-Cotterets, avaient été renfermés dans des remises artificielles établies sur la plaine. Les invités restèrent dans les voitures, qui furent rangées sur le terre-plein du bassin de Chèvre-Loup, aujourd'hui à sec. L'Empereur et l'Impératrice, la princesse Anna Murat, étaient à cheval ainsi que le prince de la Moskowa, le marquis de Toulongeon, les écuyers de Leurs Majestés, et les agents forestiers de l'inspection de Versailles.

Les veneurs, au nombre de dix, en brillants costumes andalous, tous montés sur des chevaux richement harnachés, attendaient l'arrivée de Leurs Majestés. Ils avaient à leur tête le duc de Fernandina, un des plus intrépides chasseurs d'au-delà des Pyrénées.

On a d'abord lancé un vieux sanglier, qui, inti-

midé sans doute par une assistance à laquelle il n'était pas accoutumé, n'a pas voulu prendre de parti ; on l'a fait coiffer par les chiens, et un des chasseurs, sautant à bas de son cheval, l'a servi avec son couteau de chasse.

Ensuite est venu le tour d'une bête de compagnie qui a vigoureusement pris son parti et est arrivée presque en ligne droite sur le bassin de Chèvre-Loup, qu'elle a traversé en diagonale, passant presque entre les jambes des chevaux. Elle a été tuée sans l'assistance des chiens, derrière le bassin.

Puis on a chassé une autre bête de compagnie, qui, comme la première, n'a pas pris de parti, et s'est fait tuer presque immédiatement.

La journée s'avançait, et on a dû renoncer à faire chasser les autres sangliers.

Cette fête cynégétique a été complétée par le spectacle d'une chasse qui se pratique en Espagne, dans les pâturages où les taureaux sont tenus en liberté, et qui a pour but ou de les marquer du chiffre de leur propriétaire, ou de les diriger vers un point donné. Ce sont quatre vaches venues des Landes et enfermées depuis la veille dans l'étable de Trianon, qui ont servi à cette course.

On a commencé par en lâcher deux ensemble, qui, malgré tous les efforts, sont restées dans la plaine de Chèvre-Loup, où elles ont été roulées plu-

sieurs fois, — ce qui est le seul but de cette chasse, — et ramenées à l'étable.

Les deux autres, après quelques oscillations, se sont dirigées presque en ligne droite sur le bassin de Chèvre-Loup, qu'elles ont dépassé en laissant les voitures entre elles. Elles ont été poursuivies de l'autre côté du bassin; mais les chevaux, qui depuis plus de deux heures galopaient dans un sol détrempé, étaient à bout de forces. Ces deux vaches ont été tuées le soir par les gardes.

Avant de rentrer à Paris, Leurs Majestés et leurs invités se sont rendus à l'ermitage du Petit-Trianon, où une collation avait été préparée.

L'opinion de l'assistance a été que cette représentation, tout à fait espagnole, n'a pas produit l'effet sur lequel comptait l'Impératrice.

C'est à ce moment que quelques-uns de nos sportsmen les plus distingués et les mieux posés s'occupèrent de faire renaître les beaux jours de la fauconnerie en France, le pays classique de la vénerie noble, où cependant ce beau déduit était tombé en désuétude.

Pendant que ces messieurs parmi lesquels je citerai S. A. le prince Murat, le prince de la Moskowa, MM. le comte Le Couteulx de Canteleu, Jadin et Pierre Pichot cherchaient les moyens de constituer une société de fauconnerie, ayant à lutter contre des

difficultés de toutes sortes qui retardaient l'étude de ce charmant projet, une circonstance imprévue est venue lui donner tout à coup le plus heureux dénouement.

Le jeune comte George de Grandmaison qui venait de passer trois ans dans les prairies du sud de l'Amérique, y menant la vie de trappeur, au milieu de tous les dangers, de toutes les émotions d'une existence aventureuse, obligé souvent de tourner contre les attaques des Indiens les balles qu'ils destinait aux grands ruminants de la prairie, est de retour et vient de reprendre sa place au milieu de sa famille et de ses amis, plus ardent et plus passionné chasseur que jamais.

A la suite d'un voyage en Écosse, où il avait assisté à plusieurs belles chasses avec l'oiseau qui l'avait enthousiasmé, seul, de son côté, il forma le projet de se livrer au ravissant plaisir de la fauconnerie. Pour cela, il revint en France avec des faucons et des fauconniers.

M. Pichot, non moins passionné que lui, mais plus expérimenté et surtout plus instruit, se chargea de le guider et de le mettre en rapport avec la future Société de fauconnerie.

Inutile de dire que le jeune adepte trouva l'accueil empressé auquel il avait droit. Les chasses ont marché si bien et si vite, que les hommes et les oiseaux

furent provisoirement installés au Jardin d'acclimatation, en attendant leur prochain départ pour les Souches, en Sologne, propriété territoriale de M. de Grandmaison.

Un mot sur l'origine du nouvel équipage.

Grâce aux conseils de M. Pichot en relation suivie avec les fauconniers anglais, M. de Grandmaison avait eu la main heureuse en tombant sur un des meilleurs fauconniers qui existassent en Europe, le fameux John Baar, depuis huit ans fauconnier en chef de l'ancien roi du Punjab, le maharajah Duleep Sing, établi dans le Suffolk, avec tout son luxe oriental et notamment le plus bel équipage possible de fauconnerie moderne. Le prince, faisant un long voyage en Égypte, démonta sa fauconnerie pendant son absence. Mais, afin de permettre à Baar de se replacer, il lui donna une dizaine d'oiseaux tout dressés.

Tel est l'homme, tels sont les faucons qui viennent d'arriver.

Avant de partir pour la Sologne, quelques vols d'essai avec des pigeons *d'escape* (pigeon qu'on lâche) eurent lieu dans les environs de Paris, sous les yeux d'une assistance d'élite. A l'une de ces chasses, le hasard fit que le faucon vint tomber avec le pigeon qu'il avait lié (pris), tout près de la voiture de l'Impératrice en promenade avec le prince impérial.

Comme les Romains qui tiraient leurs présages du

vol des oiseaux, les nouveaux fauconniers conçurent bon augure de cette coïncidence et crurent que le patronage de l'Impératrice leur était acquis. Il n'en fut malheureusement rien ; les personnes en position de parler à Sa Majesté en faveur de la réorganisation de la fauconnerie ne rencontrèrent que de l'indifférence, et le sport le plus élégant, le plus fait pour plaire aux femmes, bien plus assurément que les courses de sangliers et de vaches qu'on connaît, fut considéré comme un projet irréalisable.

L'Empereur, on le verra dans un instant, fut plus encourageant.

En attendant, l'équipage prenait chaque jour plus d'importance par le nombre des oiseaux et le personnel qu'il fallut augmenter ; devenu, par là, trop dispendieux pour une seule personne, M. de Grandmaison le céda à la Société qui s'établit à Reims et prit dès lors le nom de *Fauconnerie champenoise*. M. Alfred Verlé lui offrit gracieusement l'hospitalité ; il en fut nommé le président.

Les grandes plaines de la Champagne qu'on pouvait parcourir sans commettre le moindre dégât, convenaient parfaitement à la chasse avec l'oiseau ; on ne volait d'ailleurs que des pies, des corbeaux, des buses et autres oiseaux nuisibles, et pas de gibier. Néanmoins, des maires, mal inspirés, firent déclarer des procès-verbaux à M. Verlé, qui fut con-

damné pour avoir fait usage d'engins prohibés. Mais ce qu'il y eut de plus malheureux encore, c'est la perte de plusieurs faucons tués par les chasseurs.

Tout concourait, comme on voit, à faire abandonner l'entreprise qui devait rendre à la France le plus attrayant et le plus honnête des plaisirs.

Les choses étaient dans cet état, lorsque M. Verlé fut invité au château de Compiègne : l'occasion était favorable, il sut la saisir pour entretenir l'Empereur de ses nombreux ennuis, de tout ce qui se passait en Champagne.

L'Empereur haussa les épaules, en disant : « Encore cette malheureuse loi sur la chasse !... » Il fit appeler M. Baroche et le mit au courant de la question.

« Le procureur impérial de Reims, Sire, dit le ministre, est un magistrat intelligent et distingué : il n'a fait que son devoir en demandant la condamnation de M. Verlé. Les dispositions de la loi de 1844 sont formelles. Quand on a fait cette loi, la fauconnerie était oubliée : la rétablir aujourd'hui est chose difficile, en présence des prohibitions absolues sous le coup desquelles elle tombe. MM. les chasseurs ont demandé la protection des lois pour assurer leurs plaisirs, maintenant ils commencent à comprendre qu'ils sont protégés et réglementés un peu plus qu'ils ne le voudraient. A qui la faute, Sire?

— Puisqu'il en est ainsi, dit l'Empereur, en se tournant du côté de M. Verlé, je mets toute l'étendue du camp de Châlons à votre disposition; c'est à votre porte; là, vous serez chez vous, personne ne vous inquiétera; vos chasses entre les manœuvres, les jours de repos, seront un agréable délassement pour les officiers. Des ordres seront donnés pour qu'on vous dispose un pavillon où vous installerez vos oiseaux et vos hommes. »

On devine la joie de M. Verlé et de ses amis. Cependant, au grand étonnement de nos impatients fauconniers, les ordres de l'Empereur restaient inexécutés, et cela depuis plusieurs mois.

Sur ces entrefaites, l'Impératrice donna un bal costumé aux jeunes amis du Prince impérial.

On voit d'ici toutes les mères, dans leur admirable sollicitude, s'ingéniant, cherchant pour trouver un joli costume séant le mieux à leurs enfants : toutes voulaient faire preuve de goût.

Dans la famille de M. de M..., alliée à M. Verlé et dont M. Pichot est un des amis les plus intimes, on n'avait pas décidé encore comment serait costumé un des fils, le jeune René.

— J'ai trouvé, se mit à dire le spirituel directeur de la *Revue britannique*. Il faut habiller René en fauconnier Louis XIII avec un faucon empaillé et chaperonné sur le poing.

L'idée plut; le costume fut aussitôt commandé chez un des meilleurs faiseurs. Disons de suite qu'il fut réussi, et que René, qui était un charmant enfant, le portait à ravir.

M. Pichot lui fit sa leçon.

« Écoute-moi bien. — Lorsque l'Empereur sera arrivé, tu iras de son côté, tu feras en sorte qu'il t'aperçoive, qu'il te remarque : tu le regarderas, tu souriras à ton oiseau en le caressant de la plume que tu dois tenir de la main droite. L'Empereur ne manquera certainement pas de te demander ce que c'est, ce que signifie cet oiseau. Alors tu répondras à Sa Majesté : « Cet oiseau, Sire, est un faucon de la fauconnerie champenoise; il est très bien dressé, il attend, pour voler, que l'offre gracieuse que l'Empereur a daigné faire à M. Verlé soit suivie d'exécution. »

L'Empereur sourit, tira sa moustache et s'en fut parler au grand veneur.

Le stratagème réussit parfaitement; quinze jours après, l'équipage était établi au camp de Châlons dans une jolie habitation du grand Mourmelon transformée en rendez-vous de chasse. Une salle du rez-de-chaussée était spécialement affectée aux oiseaux; un long perchoir, garni d'une toile tendue verticalement, afin que les faucons pussent reprendre plus facilement leur position sur la perche, lors-

qu'ils en tombent, est scellé dans les murailles, auxquelles sont suspendus les chaperons, les jets, les longes, les sonnettes, les leurres et autres accessoires.

Pendant le jour, les faucons sont mis à l'air pour *jardiner*, sur une grande prairie derrière la maison. Il y avait là des hobereaux, des émerillons, des éperviers, des pèlerins, des autours, un gerfaut, un lanier, une magnifique et complète collection, en un mot, d'oiseaux de vol que nous enviaient les Hawking-Club les mieux montés de l'Angleterre.

Plusieurs beaux vols eurent lieu sur les pies et les corbeaux, toujours nombreux dans le voisinage d'un camp, en présence du maréchal Regnault de Saint-Jean-d'Angély, du prince Murat, du duc de l'Esparre, du comte de Montebello, qui accompagnait sa jeune femme dont l'élégante toilette, blanche et rose, évoquait les souvenirs de Biarritz, M^{me} Davilliers et sa fille à cheval, le commandant Friant, MM. de la Salle, de Cramayel et beaucoup d'autres amateurs que j'oublie.

On pouvait croire alors que la fauconnerie française sortait enfin de l'oubli, que de beaux jours allaient luire pour elle, et que d'autres sociétés viendraient bientôt, en marchant sur ses traces, tendre leur main à leur sœur de la Champagne; déjà plusieurs sportsmen, dans leur enthousiasme, y son-

geaient sérieusement, lorsque survint le désastre de 1870.

La société fut dissoute, les oiseaux furent cédés à un gentilhomme espagnol, et John Baar retourna en Angleterre : tout est à recommencer.

CHAPITRE XV.

Tentatives d'acclimatation; le faisan argenté, le faisan doré, la perdrix Gambra, le faisan vénéré, versicolore. — Les canards du baron de Lage sur les étangs de Rambouillet. — Le garde Dissous. — Croisement du lapin.

Nous avons vu que l'empereur d'Autriche a tué, lors de la chasse qu'il a faite à Saint-Germain, sept faisans argentés; c'était la première fois qu'on rencontrait cet oiseau dans nos tirés.

Je ne veux rien dire de désobligeant, mais il me semble que mon confrère de Saint-Germain a fait preuve d'une inopportune audace, en prétendant faire du gibier avec un oiseau qui n'en est pas et qui ne sera jamais un gibier chez nous, et, ce qui est plus fort, en voulant le faire croire à un prince qui est, de toute l'Allemagne, le plus compétent, peut-être, en matière de chasse.

Il ne faudrait pas se figurer que je blâme l'idée; j'y suis d'autant moins autorisé, que moi-même, je l'avoue sans rougir, j'ai fait beaucoup d'essais dans ce genre qui n'ont pas toujours été couronnés de succès. Seulement, ce que je désapprouve, c'est d'avoir choisi le faisan argenté, connu, jugé depuis

longtemps comme impropre au peuplement de nos chasses. Cet oiseau, soit à cause de la vie monacale à laquelle nous le condamnons, soit pour d'autres raisons que je ne saurais dire, est lourd, paresseux et vole mal; c'est tout juste si, au lieu de fuir devant les rabatteurs, il ne va pas à eux les frapper de l'aile et de l'éperon. Mais l'inconvénient capital qui s'oppose absolument à sa propagation dans nos forêts, c'est qu'il se cantonne mal. Son rôle se réduit donc, par sa beauté, à animer, à orner nos volières.

Ce qui précède me conduit tout naturellement à parler des autres essais qui ont été faits avec des espèces nouvelles, ne serait-ce d'ailleurs que dans l'intérêt des amateurs tentés de recommencer les expériences déjà faites.

Mais si des tentatives d'acclimatation, ou, — pour parler plus exactement, — de naturalisation, avec les espèces récemment introduites chez nous, pouvaient être risquées avec chance de succès, il est certain que, pour cela, les agents forestiers de la couronne se trouvaient placés dans les conditions les plus favorables. En effet, disposant de parcs immenses et nombreux, secondés par un personnel de gardes intelligents, sûrs d'être approuvés, encouragés par la vénerie impériale, à mon sens, ils eussent été coupables, au point de vue de la chasse et

du progrès, de ne pas accepter les indications et les offres qui leur venaient, à chaque instant, du côté du Jardin d'acclimatation.

Je viens de dire qu'il faut renoncer au faisan argenté, j'ai meilleure opinion du faisan doré.

En 1859, M. A. de Quatrefages captivait l'attention du nombreux auditoire qui assistait à la séance publique annuelle de la Société zoologique d'acclimatation, par son éloquente notice sur l'acclimatation de quelques espèces d'oiseaux. *Il a démontré, par des faits bien constatés, que la perdrix Gambra de nos possessions algériennes, le colin houi et le colin huppé, originaires de Californie, sont appelés, dans un avenir prochain, à prendre place dans nos chasses et sur nos marchés avec les gibiers indigènes.*

Le genre faisan, auquel nos bois et nos parcs doivent déjà le faisan commun, actuellement si répandu, est destiné à nous enrichir encore d'un nouveau et magnifique gibier.

Le faisan doré ou tricolore, originaire de la Chine, qui, par l'éclat et le brillant contraste de ses couleurs, est l'un des plus beaux oiseaux de nos volières, a été naturalisé à Sivry, près Melun, dans le massif de bois connu sous le nom de Buisson de Massouri, et, dès maintenant, dans quelques parties de la forêt, il est presque aussi abondant que le faisan commun lui-même.

Temminck avait déjà fait observer que le faisan doré se multiplierait beaucoup plus en Europe, si on ne l'élevait pas dans un trop étroit esclavage, et si, en lui donnant un plus grand espace à parcourir, on l'habituait davantage aux intempéries de climat et aux changements de saison. Jusques alors on avait très bien réussi à élever ce bel oiseau dans de vastes faisanderies, mais aucun essai n'avait encore été fait pour une véritable naturalisation de cette magnifique espèce.

En 1856, M. Place, alors locataire du Buisson de Massouri, qu'il avait rendu l'une des plus belles chasses de France, fit lâcher, au mois de mars, une trentaine de faisans dorés, parmi lesquels, par suite d'une erreur, il n'y avait que la moitié de femelles. Le brigadier des gardes, Gigoust, fut chargé spécialement d'assurer la conservation et l'acclimatation de ce nouveau gibier, et s'occupa avec zèle de suivre cet essai. Tout en laissant aux oiseaux leur liberté, il les empêcha de s'écarter et de se répandre sur de trop grandes surfaces, en leur faisant donner chaque jour le grain nécessaire à leur nourriture.

Dès la première année, les faisans dorés furent assez abondants pour qu'on pût en tuer, sans inconvénient, quelques-uns dans les chasses sardanapalesques du Crésus moderne de Sivry. En 1857, leur nombre ne s'élevait pas à moins de 300, et il eût été

plus considérable, si les œufs de plusieurs nids, n'eussent été accidentellement détruits ou enlevés pour des faisanderies.

Depuis 1858, les faisans dorés se sont naturalisés non seulement dans le Buisson de Massouri, mais encore dans les bois voisins, où ils sont devenus assez abondants pour être considérés comme un véritable gibier.

Les bois des environs de Sivry, que je connais comme mon jardin, sont particulièrement propices à la multiplication des faisans : disons encore que, gardés avec la plus scrupuleuse exactitude, ces bois ont une étendue de près de douze cents hectares et forment une bande assez étroite entre deux plaines très fertiles et bien cultivées; leur sol argileux est couvert, sur de larges espaces, de hautes herbes, parmi lesquelles domine la canche (Aira cœspitosa) ; des mares herbeuses, de nombreux fourrés, des buissons de ronces et de prunelliers, offrent aux faisans les meilleures conditions et les abris les plus utiles.

M. Place, que le torrent des grandes affaires a emporté, a été remplacé à Sivry par M. le comte Aguado. Avec moins de prodigalités luxueuses, mais avec plus d'intelligence et une entente plus sérieuse des choses de chasse, M. Aguado a continué néanmoins la propagation du faisan doré, et cela, avec plus de bonheur encore que son prédécesseur.

Enfin les résultats étaient tellement satisfaisants, qu'à un certain moment, en une journée de chasse, on tuait presque autant de faisans dorés que de faisans communs.

C'est donc un fait acquis, le faisan doré peut être naturalisé; voyons-le maintenant au point de vue de la chasse et de l'alimentation publique.

Je crois cet oiseau très coureur; il se cantonne assez difficilement; il faut faire beaucoup de frais de culture et d'agrainage pour le fixer. Dans le voisinage de Saint-Cloud, à la Malmaison, l'inspecteur a voulu faire tirer des faisans dorés et argentés à l'Impératrice : il a fallu y renoncer, les faisans argentés ne s'envolaient pas, les dorés se faisaient tuer chez les voisins.

Dans les battues que nous faisions tous les ans au bois Saint-Denys, pour détruire les lièvres dont les cultivateurs se plaignaient, on tuait chaque fois des faisans dorés. Ce bois, qui n'a pas plus d'une soixantaine d'hectares et qui faisait partie du domaine de la couronne, est isolé au milieu des terres et situé à plusieurs kilomètres de Massouri. Ces faisans piétaient beaucoup avant de s'envoler, et quand ils avaient pris leur essor, ils arrivaient sur les tireurs en rasant le taillis, ce qui ne laisse pas que de rendre le tir dangereux pour les rabatteurs; ils affectionnent les fourrés, se dérobent facilement à l'arrêt

du chien en courant très vite avant de prendre leur vol.

Mais ces inconvénients sont peut-être compensés par une ponte abondante dont la précocité a l'avantage d'assurer la multiplication de l'espèce, même dans les années où celle du faisan commun se trouve compromise par les pluies d'avril et de mai.

Sous le rapport alimentaire, par sa petitesse et l'amertume de sa chair, il est très inférieur au faisan commun.

Les prédictions du célèbre naturaliste, que j'ai soulignées plus haut, ne se sont pas, hélas! réalisées en ce qui concerne du moins les colins et la perdrix Gambra.

M. de Quatrefages avait dû puiser ses renseignements chez des amateurs trompés eux-mêmes par des apparences séduisantes et les résultats obtenus au début de leurs essais. Devançant l'avenir, l'éminent savant a cru pouvoir considérer comme une conquête accomplie la naturalisation de ces oiseaux, sur lesquels, depuis, les expériences les plus défavorablement concluantes ont été faites.

Ceci, pour démontrer qu'entre les savants et les chasseurs, il arrive parfois que la vérité ne nous vient pas toujours exclusivement du côté des académiciens, en matière de chasse bien entendu.

D'autres que M. de Quatrefages se sont trompés

sur l'avenir des colins. Mais on est bien excusable d'avoir cru à leur naturalisation; car, dans certains lieux favorables, ils s'étaient cantonnés et avaient réussi pendant plusieurs années. Malheureusement, la neige a constamment été fatale à ces oiseaux auxquels il faut décidément renoncer.

' J'en ai eu que le baron de Villars m'avait donnés ; c'étaient des colins huppés; je les ai mis dans le tiré de la faisanderie à Compiègne ; ils n'ont pas pu résister au froid et y passer l'hiver.

L'expérience tentée pour la propagation de la perdrix Gambra, dans les meilleures conditions et sur une très grande échelle, n'a pas été, en définitive, plus heureuse.

En 1859, 40,000 œufs de perdrix Gambra, recueillis par les soins des bureaux arabes, furent envoyés à la vénerie, qui les distribua dans toutes les inspections forestières de la couronne, et chez plusieurs grands propriétaires amateurs de chasse ; j'en ai reçu, pour ma part, 2,300.

Ces œufs étaient arrivés un peu tard ; nous manquions de bonnes couveuses, presque toutes étaient employées à l'élevage du faisan ; pour l'acquit de ma conscience, je les fis mettre en incubation, par centaines, sous des dindes, sans confiance aucune dans le résultat, qui me paraissait plus que douteux avec des œufs ayant été transportés par des cavaliers

arabes, par mer, en chemin de fer, et assez mal emballés par les expéditeurs.

A ma grande surprise, les œufs étaient excellents, les éclosions réussirent à merveille ; 1,800 perdreaux sortirent de mes 2,300 œufs, dont il faut du reste retrancher une quarantaine trouvés cassés dans la caisse.

Ici se place une observation que j'avais faite plusieurs fois déjà : plus les œufs sont petits, moins ils sont exposés à arriver brouillés par le mouvement de trépidation des chemins de fer ou des voitures.

Dès leur naissance, la mortalité sur ces multitudes de ravissants petits êtres d'une délicatesse extrême, ayant pour mère un oiseau deux cents fois plus gros qu'eux, était chaque jour considérable. Trois semaines après l'éclosion, il en restait environ cent cinquante qui furent mis en traîne dans le tiré de la faisanderie, conduits par de petites poules reprises aux faisandeaux. Vers la Toussaint, nous n'en voyions plus qu'une cinquantaine. L'Empereur et ses invités en tuèrent une dizaine environ. Ces oiseaux étaient en très bon état et paraissaient se bien porter. Quelques jours après la chasse, il n'y en avait plus un seul dans le tiré. Tous les soirs, ces perdreaux se branchaient sur les cépées de chêne, très près les uns des autres ; il était facile au faisandier de les compter.

Dans le courant de novembre, à Rambouillet, à Saint-Germain, à Senart, à Fontainebleau, partout enfin où l'on avait élevé, les perdreaux Gambra disparurent.

M. A. Geoffroy Saint-Hilaire, directeur du Jardin d'acclimatation, nous affirme que les perdreaux nés des œufs de la même espèce, importés par lui l'an dernier, se sont élevés le mieux du monde et ont ensuite disparu.

Nous n'avons pas entendu dire qu'un de ces oiseaux ait été vu et tué par les chasseurs dans le reste de la France.

Il en serait très vraisemblablement de même avec notre perdrix grise, si un pareil essai de naturalisation était fait dans nos possessions algériennes. Cependant, en bas des Balkans, dans la Turquie d'Europe, dont le climat ressemble beaucoup à celui de l'Algérie, à l'époque où je fus chargé de faire établir le télégraphe entre Constantinople et Chumla, j'ai tué trois perdreaux gris absolument pareils aux nôtres.

Plusieurs de mes confrères, notamment le baron de Lage, ont prétendu que la perdrix Gambra s'était croisée avec la perdrix rouge de France; cela ne me paraît pas avoir été suffisamment vérifié (1).

(1) Au moment où nous écrivions ce qu'on vient de lire, M. J. Vian, président de la Société zoologique de France, nous af-

Il y a là évidemment une question d'acclimatation très sérieuse et qui intéresse les chasseurs ; je ne l'aborderai pas ici, elle ne serait pas à sa place.

Lorsque le faisan vénéré a fait son apparition chez nous, il était encore trop rare et trop cher pour qu'on pût en tenter l'introduction dans nos tirés. Il paraît que, plus tard, M. de Rothschild en a élevé sur une assez grande échelle.

Un confrère compétent, en qui j'ai toute confiance, nous a dit que le faisan vénéré se cantonne ; c'est beaucoup de le savoir ; nous nous abstiendrons néanmoins de nous prononcer sur l'avenir de cet oiseau réellement magnifique.

Le faisan versicolore a réussi dans plusieurs de nos forêts ; il se croise facilement avec le faisan commun ; il est plus petit que celui-ci, mais il est plus fécond.

On prétend qu'au brancher il se laisse moins facilement approcher par les braconniers de nuit.

Cet oiseau se cantonne parfaitement ; il prend son beau plumage trois semaines plus tard que le coq du faisan commun.

Je crois que le faisan versicolore pourra servir à

firme avoir vu un perdreau provenant de la perdrix Gambra croisée avec la perdrix grise, qui avait été tué à Saint-Cloud par l'Impératrice.

régénérer un peu nos faisans de forêts en leur donnant une plus grande fécondité.

Très disposé, par nature, à faire des expériences toutes les fois qu'elles m'étaient indiquées par des personnes sérieuses, et que je croyais entrevoir quelque chose de pratique et d'utile à nos chasses, je ne reculais pas devant les essais, fussent-ils dispendieux. C'est ainsi que j'ai cherché à propager la pintade dans nos tirés. Je savais cependant qu'une première tentative avait été faite déjà du temps des princes d'Orléans et qu'elle avait échoué. La première année j'ai obtenu facilement des éclosions en plein bois. Seulement, au moment de la ponte, il fallait surveiller les femelles qui pondaient, à deux ou trois, dans le même nid, un nombre considérable d'œufs qu'on était obligé de retirer en partie pour les faire couver par des dindes.

J'ai poussé l'expérience dans la forêt de Villefermoy, jusqu'à la troisième génération ; les pintades nées dans le bois sont constamment restées à l'état domestique ; elles s'envolaient bien à l'approche des rabatteurs, mais, pour aller se brancher près de là, se laissant approcher comme les poules de basse-cour.

La chair de la pintade est un mets de délicate saveur, je le reconnais, peu avare de ses œufs qui sont excellents et qui pourraient accroître énormé-

ment les ressources de l'alimentation publique, je le reconnais encore, mais je nie qu'on puisse en faire du gibier chez nous.

Mais de tout ce qui a été fait de plus curieux pour enrichir les chasses impériales et y apporter de la variété, c'est assurément le tiré de canards sur les étangs de Rambouillet, imaginé par le baron de Lage avec cet esprit d'initiative, cet amour de la chasse que nous lui connaissons.

A cet effet, c'est moi qui fus chargé par la vénerie d'aller à Abbeville où l'on savait que j'avais conservé des nombreuses relations dans le monde des chasseurs. Il s'agissait de trouver un garde intelligent, capable et s'entendant bien surtout à l'élevage du nouveau gibier qu'on voulait propager.

J'eus la main heureuse, je tombai sur un excellent sujet, une véritable spécialité; l'homme et la femme que je ramenai réunissaient toutes les conditions voulues pour réussir.

Huit jours après, Dissous, — c'est le nom de mon homme, — était installé sur les bords des étangs avec deux cents canards de cette espèce à demi sauvage, qu'on élève en grand nombre dans le département de la Somme.

Mon cœur se serre en me rappelant les promesses que je crus devoir faire à Dissous, pour le décider à accepter l'emploi avantageux que je lui

offrais. Ah ! que n'ai-je pressenti alors que ce bien-être, que ce bonheur relatif que je faisais miroiter aux yeux de cette famille aboutiraient à un drame sanglant, à une mort cruelle qui ferait une veuve et trois orphelins !

Je n'anticiperai pas sur ce triste évènement, le point le plus noir peut-être de ma vie de forestier ; je le raconterai plus tard.

La ponte et les éclosions réussirent parfaitement ; cinq à six cents canards se promenaient, prenaient leurs ébats, sur l'étang, venant tous les jours à l'agrainage au cri de celui qui les avait élevés.

Le baron de Lage était triomphant ; pour lui, le succès était assuré.

Dans les premiers jours du mois d'août, le grand veneur prévint l'Empereur qu'une chasse aux canards avait été préparée à Rambouillet.

Sa Majesté fixa le jour de la chasse. L'Empereur et ses invités montèrent dans des bateaux rangés en ligne, comme pour une battue ; le bateau impérial était au centre.

Toute la flotille s'avança en bon ordre sur les canards qui se laissèrent approcher, ne paraissant pas vouloir s'envoler.

M. de Lage pria l'Empereur de tirer dessus.

Toute la bande, une véritable nuée, s'enleva avec un étourdissant bruit d'ailes ; les tireurs de tous

les bateaux firent feu en même temps de leurs deux coups, sans viser, tirant dans le tas, comme on dit. Une trentaine de ces innocents oiseaux tombèrent en tournoyant; les blessés se débattaient sur l'eau. Le gros des canards se reposèrent à cent pas des chasseurs; à leur approche, ils se divisèrent en plusieurs bandes pour passer entre les bateaux et s'en allèrent en nageant à la rive où Dissous avait l'habitude de leur donner à manger.

Le *four* était complet.

L'Empereur tordit sa moustache et dit en souriant, à M. de Lage, qu'il fallait compléter l'éducation des canards et leur apprendre à mieux voler.

Le commandant des chasses à tir, le marquis de Toulongeon, haussa l'épaule gauche, mais gaiement cette fois, et non sans éprouver une certaine satisfaction, un peu de jalousie de métier, très excusable du reste en ce sens que M. de Lage avait, en réalité, empiété sur les attributions de son supérieur dont il avait cru pouvoir se passer.

La cause du reste de l'insuccès était exclusivement due au baron qui n'a pas voulu croire le garde Dissous, qui lui avait dit, plusieurs jours avant la chasse, qu'il faudrait absolument effrayer les canards, les rendre fuyards devant les bateaux en leur tirant des coup de fusil à poudre.

L'administration des forêts de la couronne et la vé-

nerie étaient fréquemment le point de mire des innovateurs les plus excentriques. Tantôt, c'était des chèvres à longue soie qu'on nous offrait pour peupler nos futaies et en faire du gibier; tantôt il nous arrivait à la faisanderie une collection de perroquets amenée par un monsieur qui ne tarissait pas en éloges sur le mérite et la beauté de ses oiseaux qui seraient bien moins sauvages que nos faisans et se feraient plus facilement tuer par les chasseurs. Je n'affirme pas qu'on ne m'ait pas dit qu'ils pourraient crier « Vive l'Empereur ! » en s'envolant.

Tout cela n'eût été que ridicule et amusant s'il ne nous avait pas fallu combattre l'entêtement et les prétentions absurdes de ces inventeurs enthousiastes, qui, tout en ne comprenant pas un traître mot des choses de la chasse, ne nous accusaient pas moins d'être des éteignoirs, des ennemis du progrès.

Les expériences qui ont été faites sur le gibier à poil, sont sans importance; je n'en parle que pour mémoire.

Dans le parc de Saint-Germain, l'inspecteur a imaginé de faire castrer un certain nombre de lièvres. Ces atroces mutilations, sans utilité aucune au point de vue de la chasse, ont causé la mort des trois quarts des sujets opérés. Fort heureusement mon collègue de Saint-Germain n'a pas eu d'imitateurs.

Le croisement du lapin de clapier a donné de meil-

leurs résultats que la castration des lièvres. Dans la forêt de Villerfemoy, plusieurs années après avoir lâché une cinquantaine de ces lapins domestiques, il nous arrivait souvent de tuer des lapins qui pesaient une demi-livre de plus que les sauvages ordinaires. Nous avions aussi des lapins noirs et des lapins cendrés d'un gris argenté dont la fourrure était fort jolie et ressemblait beaucoup à celle du *petit gris*.

Il ne résulte pas moins de ce qui précède que, dans les forêts de la couronne, on n'était pas stationnaire, d'abord, et qu'ensuite on songeait beaucoup plus à enrichir les chasses d'espèces nouvelles qu'au perfectionnement des moyens de destruction qui sont, pour ainsi dire, l'unique préoccupation des chasseurs français.

CHAPITRE XVI.

Les gardes des forêts de la couronne; sous Charles X, sous Louis-Philippe. — Les gardes allemands. — Zèle des gardes et de leurs chefs sous l'Empire. — Imperfection des sujets recrutés parmi les sous-officiers. — Luttes et ruses des gardes et des braconniers. — Le garde Charles Connétable et Godriot pris au piège. — Les gardes n'ont pas toujours le dessus. — Assassinat du garde Dissous. — Arrestation de Remy, l'assassin; son procès, sa condamnation. — Mot de l'Empereur sur les gardes.

Je commettrais un impardonnable oubli, il me semble, en ne consacrant pas quelques pages aux gardes des forêts de la couronne, en ne parlant pas des services qu'ils ne cessaient de rendre, des dangers auxquels ils étaient exposés, de leur dévouement, de la vie enfin pénible et heureuse tout à la fois, qui leur était faite. L'utilité de ces serviteurs est d'ailleurs tellement incontestable, que je ne crois rien risquer en disant que, sans de bons gardes, il ne faudrait pas songer à avoir de gibier et de belles chasses. Cette vérité, les chasseurs seuls malheureusement l'admettent, mais la majorité des Français est très antipathique aux gardes, comme aux gendarmes, comme à tout ce qui est revêtu d'une au-

torité quelconque, quelque minime qu'elle soit.

Ce manque de bon sens et de jugement des masses rend la tâche des surveillants excessivement difficile ; aussi, obtenir de paysans des renseignements pour aider à la prise d'un braconnier, autant essayer de prendre la lune avec les dents. Cela se conçoit d'ailleurs ; car, dans nos villages, il est peu d'habitants qui n'aient pas donné quelques coups de canif dans la loi sur la chasse, soit en détruisant des nids de perdrix pour en faire une omelette, soit en tuant un lièvre à l'affût, en prenant un lapin au collet, en portant au chemin de fer ou au marché le gibier des braconniers.

Il est donc vrai que chez nous tout concourt à paralyser l'action des gardes dont l'organisation a droit à toute notre attention.

Tous les gouvernements civilisés tendent instinctivement à la perfection de leurs rouages administratifs, et cependant il n'en est peut-être pas un seul qui n'ait quelques côtés défectueux et imparfaits. Chez les uns, ce sont les voies de communication qui laissent à désirer, d'autres ont leur agriculture en retard. En France, selon moi du moins, c'est la question forestière, intimement liée à celle des gardes, qui n'a pas progressé, qui est restée stationnaire ; malheureusement mêlée à la politique, quand les représentants du pays s'élevaient contre

les aliénations, les défrichements etc., etc., c'était de la politique et non de la sylviculture qu'ils faisaient. Aussi, avec de telles préoccupations, on comprend aisément que nos hommes d'État n'aient pas daigné descendre dans les détails, dans les choses secondaires, à leurs yeux du moins, et aient négligé l'*élément garde*, qui est cependant la source la moins contestable de toute conservation et de toute protection.

Les autres nations du nord de l'Europe, les Allemands surtout, ont su mettre en valeur la classe si utile et si intéressante des gardes qui, par l'état avancé de leur instruction, rendent de réels et incontestables services. En France, combien en trouverait-on en état de constater régulièrement, par procès-verbal, le plus simple délit?

Au moment de la rentrée des Bourbons, lorsque les chasses furent réorganisées, on s'était inspiré de ce qui se faisait en Allemagne; plusieurs agents forestiers de la couronne furent envoyés sur les lieux, c'est ce qui fait que, de tout temps, les gardes des domaines de la liste civile se sont constamment montrés supérieurs, modelés qu'ils étaient sur les gardes allemands que leurs chefs ne cessaient de leur donner pour exemple. C'est pour cela que, sous la branche aînée des Bourbons, les forestiers de la couronne firent école; tous les grands propriétaires,

jaloux de la conservation de leur gibier, envoyaien
leurs gardes dans les faisanderies royales pour y
apprendre leur métier.

Cette régénération des gardes de la couronne
s'était accomplie sous l'intelligente et énergique direction du comte de Girardin, qui avait, comme on
sait, donné une impulsion telle au service des chasses
du roi Charles X, que trente ans après la retraite de
cet éminent administrateur, nous retrouvions chez
les enfants des gardes de son temps les bonnes traditions qu'ils leur ont léguées.

Mais ces vieux serviteurs ne savaient pas moins se
plier aux exigences d'un service nouveau, conséquence naturelle, souvent humiliante, de nos fréquentes révolutions qui étaient loin, chaque fois,
d'améliorer leur sort.

Ainsi, sous Charles X, leur service ne roulait
guère que sur les choses de chasse : avoir le plus
de gibier possible, détruire les animaux nuisibles,
déjouer les ruses des braconniers, etc., etc., telles
étaient les préoccupations presque exclusives des
gardes de cette époque. Quant à la question forestière proprement dite, elle était reléguée au
deuxième plan.

Sous les d'Orléans, le vent tourna au contraire
aux améliorations forestières; ce n'était plus à des
panneautages, à des chasses de destruction, à des

chasses pour la bouche du roi, que les gardes étaient occupés, mais à des martelages, à des réceptions de bois façonnés, à des récolements, qui leur prenaient pour ainsi dire tout leur temps.

Après la chute du roi Louis-Philippe, les forestiers de la couronne eurent à lutter contre les constructeurs de barricades, sortis de Paris, se croyant tout permis, ne respectant ni les arbres ni le gibier; à chaque instant, il leur fallait faire preuve d'énergie et de courage, souvent au risque de leur vie. Pour combler la mesure, le droit de chasse ayant été loué, quelques-uns des adjudicataires, enveloppant les gardes dans leur haine contre l'état de choses qu'ils venaient de renverser, les accablaient d'humiliations, les accusaient de tuer leur gibier. Avec ces anciens valets de la royauté, disaient ces messieurs, il nous faudra des gardes pour les garder

On comprendra aisément qu'aussi longtemps que dura ce moment d'épreuves douloureuses, la surveillance et le service en général laissèrent beaucoup à désirer; nous en souffrions tous, le temps seul pouvait apporter remède au mal.

Après ces tortures morales, la joie du corps forestier tout entier, en apprenant la proclamation de l'Empire, sans que, pour cela, la politique vînt se mêler à ce sentiment, n'est-elle pas bien naturelle?

On sait déjà l'intelligente réorganisation des forêts

et du service des chasses par le prince de la Moskowa : je ne la raconterai pas de nouveau. Tous nous nous mîmes à l'œuvre, tous nous avons fait preuve de zèle et de dévouement, ainsi qu'on le verra dans ce qui va suivre.

La révolution de 1870 n'a pas eu pour les gardes des conséquences aussi malheureuses que celle de 1848; les locataires du droit de chasse d'aujourd'hui, je me plais à le reconnaître, ont été généreux avec eux, en ajoutant de leur bourse une subvention qui atténue, en partie, l'insuffisance du trop modique traitement qu'ils reçoivent de l'État. Mais, depuis quelques années, tous nos anciens gardes sont morts ou ont pris leur retraite; le gouvernement de la République ne recrute plus ses gardes que parmi les anciens militaires totalement étrangers au service des forêts, ne sachant rien de la tenue des assommoirs, de la tente des pièges, de la destruction des animaux nuisibles, toutes choses qui, par le produit des primes, ajoutaient au bien-être des anciens gardes; il résulte de là que ces serviteurs, ne sachant rien du métier, ne font qu'un service de sergent de ville sans efficacité pour la protection et la conservation du gibier dont nombre de leurs chefs eux-mêmes désirent peut-être la destruction radicale.

Je suis d'un âge à craindre de ne plus avoir l'occasion de parler des anciens gardes des forêts de la

couronne, on m'excusera d'en profiter une dernière fois. Je viens de dire ce que ces serviteurs d'élite ont été sous quatre formes de gouvernements différents : c'est le côté moral de leur histoire; je vais maintenant les montrer dans la vie active à laquelle j'ai pris part pendant les trente plus belles années de mon existence, ce sera moins triste, mais plus pittoresque et plus intéressant.

L'emploi de garde a toujours été très recherché par les militaires qui ont fait leur temps dans l'armée. Le nombre de demandes que j'ai reçues et que je reçois encore aujourd'hui, est incalculable. Pourquoi ne pas mettre les places au concours, après examen, au lieu de les donner habituellement au plus protégé qui est souvent le moins capable ?

Les compétiteurs ne seraient pas si nombreux et le personnel forestier n'aurait qu'à y gagner assurément. On exige beaucoup des jeunes gens de famille qui se destinent à la carrière des forêts ; relativement, il devrait en être de même pour les simples gardes.

Invariablement, tous ces sujets qui sollicitent une place se font illusion; vous avez beau leur dire que les fonctions qu'ils auront à remplir sont très pénibles, très difficiles, vous ne leur retirerez pas de la tête que le métier de garde est un métier de chanoine, qui consiste à se promener dans les bois le fusil sur l'épaule, à la fraîche et par le beau temps. Il y a du

vrai là-dedans, et c'est du reste ce que font à peu près les préposés des forêts de l'État et de la plupart des particuliers.

Dans les forêts de la couronne, au temps de la branche aînée des Bourbons, c'étaient presque exclusivement les fils de gardes qui succédaient à leur père, tous gens du métier par conséquent. Sous l'Empire, nous avions un personnel très mêlé; beaucoup des enfants des anciens gardes qui avaient un peu d'instruction, allaient chercher fortune dans les grandes villes. Les hommes nouveaux étaient généralement choisis parmi les sous-officiers de la garde impériale; ceux qui avaient le bon esprit de se modeler sur nos vieux serviteurs, à la longue, devenaient de bons gardes et rendaient de réels services. En somme, le personnel de la liste civile de l'Empire, dans son ensemble, était bon et pouvait être, pour l'époque, considéré comme un personnel d'élite.

Il ne pouvait pas d'ailleurs en être autrement; des hommes courageux, bien constitués, intelligents, pouvaient seuls résister et suffire au double service des forêts et de la chasse. Je ne parlerai pas des travaux de toute sorte, des nombreux ouvriers que les gardes avaient à surveiller: pour eux c'était pour ainsi dire les heures de repos; les panneautages, les patrouilles de nuit, les chasses de destruction, la tente et la surveillance des pièges et des braconniers leur

donnaient, en revanche, beaucoup plus de mal et les fatiguaient énormément : ils ne dormaient que trois fois sur sept dans leur lit, les autres nuits ils les passaient sur les planches des corps de garde, ou embusqués en forêt, par n'importe quel temps.

La guerre permanente avec une bande de braconniers émérites donnait lieu à des scènes amusantes parfois, dangereuses et trop souvent dramatiques. C'était une lutte continuelle de ruses, de contre-ruses, un échange de tours plus ou moins réussis; les petites vengeances, tels qu'assommoirs brisés, pièges volés, chiens empoisonnés, par les braconniers, constituaient le régime ordinaire de nos gardes qui ne négligeaient rien, du reste, pour prendre une prompte revanche.

Par un échantillon du savoir-faire de chacun, il sera facile de juger les acteurs.

S'ils n'ont pas été vendus par un faux frère, il est très difficile de prendre les braconniers en forêt, d'abord parce qu'ils opèrent le plus fréquemment la nuit, dans les forêts de la couronne du moins, ensuite parce qu'ils disparaissent vite aux yeux des gardes qui n'ont pas le temps de les reconnaître. De tous, celui qui avait le plus de chance et qui s'était fait une réputation justifiée du reste par de fréquentes captures, c'était le garde Charles Connétable, du poste des Clavières, celui-là même qui avait réussi à

dresser un chien qui chassait le braconnier à voix, comme un bon basset chasse son lapin. Il faut dire maintenant que le succès de Connétable était dû, en partie, au double service de jour et de nuit auquel il s'était bénévolement astreint. Durant le jour, il s'acquittait de ses devoirs avec zèle, il restait irréprochable; mais la nuit, lorsqu'il n'était pas de patrouille ou au corps de garde, sa conduite était enveloppée d'un certain mystère que ses camarades, du reste, avaient fini par pénétrer. Redevable de son nom aux amours d'un connétable de France qui avait choisi la maison forestière de son grand-père pour lieu de rendez-vous avec une dame de la cour, comment un tel souvenir de famille n'aurait-il pas déteint sur l'esprit du filleul pour le prédisposer en faveur du beau sexe?

Très amateur du cotillon, par tradition, Charles avait eu plus d'une bonne fortune dans le monde des plus gentilles camaristes de la ville. C'est dans ses visites qui avaient lieu la nuit, en rentrant aux Clavières à toutes les heures, qu'il lui arrivait parfois de prendre un braconnier de la façon la plus inattendue; ces prises l'avaient posé dans l'esprit de ses chefs qui s'extasiaient sur son zèle, et le donnaient pour modèle à ses camarades.

Dans ces derniers temps, notre Lovelace, en habit vert, avait jeté son dévolu sur le cordon bleu d'un

vieux garçon, M. de Bourn..., gourmet et gourmand de l'école de Brillat-Savarin. La belle était une femme solidement charpentée, rappelant assez bien le type hollandais qu'on retrouve souvent dans les tableaux de Rubens et de Snyders.

Marianne était bonne fille et fort tendre ; elle souffrait beaucoup de savoir que son beau forestier mangeait du lapin à tous ses repas. Aussi, pour faire diversion à la monotonie d'un pareil régime, ne manquait-elle jamais d'offrir à son hôte soit une aile de volaille, soit une tranche de foie gras, deux doigts de roquefort, quelques verres de vieux sauterne, débris substantiels et réparateurs du dîner du maître, dormant, dans ce moment, du sommeil du juste « dans le réduit obscur d'une alcôve enfoncée. »

Il n'y a malheureusement pas de bonheur parfait sur notre planète : Charles avait un rival dans Godriot dit Misère, un de nos plus redoutables braconniers. C'est en lui vendant du gibier qu'il avait fait la connaissance de la cuisinière de M. Bourn...; il lui faisait sa cour à sa manière, en lui cédant ses faisans à moitié prix. Il va sans dire que le maître de Marianne n'y gagnait absolument rien.

Un soir que Godriot rôdait autour de la maison Bourn..., il reconnut Connétable qui y entrait par une petite porte du jardin. Furieux d'avoir été joué,

et convaincu que la place était occupée par des forces supérieures, il se fit ce petit discours :

— Ah ! tu manges les poulets du père Bourn...; eh bien, moi, je mangerai tes dindons.

Aussitôt dit, aussitôt fait, et, de son pied léger, il courut aux Clavières. Arrivé sur les lieux qu'il connaissait comme sa poche, il escalada le treillage du jardin, pénétra dans la cour où des dindons étaient perchés sur un tas de bois (1). En un tour de main, Godriot en abattit deux de son bâton, les prit et s'enfuit en toute hâte vers le treillage qu'il escalada de nouveau. Les chiens, enfermés dans le chenil, se mirent à hurler d'une manière insolite. La sœur de Charles, qui savait que son frère était absent, eut peur et crut qu'on venait l'assassiner ; lorsqu'elle l'entendit rentrer à la pointe du jour, elle lui raconta ce qu'elle avait entendu, le bruit qu'avaient fait les chiens, ajoutant que des voleurs étaient certainement venus pour les voler.

Charles se livra aussitôt à un examen minutieux des lieux ; il découvrit bien vite aux plumes, à quelques gouttes de sang qu'il remarqua sur la terre, qu'on lui avait tué des dindons ; sa sœur, qui les compta, lui

(1) Lorsqu'il y avait une glandée ou une faînée abondante, les femmes de nos gardes spéculaient sur l'élevage du dindon. Cet oiseau ainsi nourri fournissait une excellente volaille au marché de la ville ; il était très apprécié.

dit, en effet, qu'il en manquait deux. Il ne fut pas plus difficile de trouver l'endroit où l'escalade avait eu lieu. Mais notre homme n'était pas de ces gardes auxquels on joue un pareil tour impunément; en bon valet de limier qu'il était, il ne chercha pas longtemps l'empreinte des pieds du voleur qu'il suivit, aidé de son chien, sur la route des Beaux-Monts pendant quatre ou cinq cents mètres, la perdant sur les parties gazonnées, la retrouvant plus loin avec une peine infinie. Enfin, deux talons profondément enfoncés dans la berge du fossé, à gauche, indiquaient que le voleur l'avait franchi pour entrer dans le massif boisé. On en revoyait facilement sur les feuilles humides, la piste conduisit Charles à un grand terrier non loin du carrefour des Secneaux. Là, son chien marqua l'arrêt et se mit ensuite à gratter à l'une des gueules. La persistance du chien, ainsi que de la terre fraîchement remuée, et, de plus, une voie d'homme sur un gratis de lapin, tout indiquait qu'il y avait là quelque chose d'extraordinaire. Charles plongea le bras dans le terrier; il sentit les dindons qu'il attira à lui.

Enchanté de sa découverte, le volé ne songea plus qu'à prendre le voleur; pour cela, il eut d'abord l'idée de tendre un piège, mais, tout en retournant chez lui, il se souvint qu'ayant ainsi pris un braconnier dont il avait trouvé le fusil caché en forêt, lequel

braconnier avait eu le poignet broyé, le procureur impérial avait écrit à cette occasion à l'inspecteur de la forêt pour qu'il invitât ses gardes à ne plus employer de pièges pour prendre les délinquants. Pour s'éviter des reproches, il eut recours à un autre procédé qui ne lui réussit pas moins bien. Il prit une boîte en fer-blanc dans laquelle il mit pas mal de poudre, un pistolet qu'il chargea et une ficelle. Charles plaça la boîte dans le fond du terrier, le canon du pistolet dans la boîte; il attacha un bout de la ficelle à la détente et l'autre extrémité au cou de l'un des dindons qu'il remit dans l'état où il les avait trouvés.

Cela fait, Connétable alla s'asseoir à trente pas de là, au pied d'un gros arbre, dans un fourré épais. Après avoir mangé un croûton de pain, décrotté un râble de lapereau et bu deux coups de cidre, il s'endormit en attendant l'événement. Après une nuit blanche et les allées et venues de la journée, un bon somme n'était réellement pas de trop. Vers quatre heures de l'après-midi, il fut réveillé en sursaut par une épouvantable détonation. Se lever, prendre son fusil et courir au terrier, fut l'affaire d'une seconde. Un homme était là, étendu de tout son long, couvert de terre, paraissant avoir été tué du coup. Charles reconnut tout d'abord Godriot dit Misère, il ne remuait plus, il le crut mort. Cependant, après l'avoir bien examiné, à sa grande satisfaction, il constata

que le braconnier n'avait pas une égratignure. Il courut à une mare qui était proche, il remplit sa toque d'eau, mais avant de s'éloigner, craignant une frime, un tour bien joué de son client, par simple mesure de précaution, il lui coupa ses bretelles et lui mit des menottes en cordeau, de son invention, et qu'il portait toujours dans sa carnassière.

Après lui avoir versé de l'eau sur la tête, notre docteur improvisé attendit l'effet de la douche qui ne se fit pas attendre : Godriot ouvrit les yeux et revint bien vite à lui.

Charles le prit sous les bras et le mit sur son séant.

« Eh bien, Monsieur Godriot dit Misère, comment trouvez-vous le bouillon ? Je vous l'ai servi un peu chaud, c'est vrai ; mais dame ! pourquoi aussi es-tu si gourmand et as-tu voulu manger mes dindons ?

— Ah ! Monsieur Charles, j'ai eu bien peur, allez ! J'ai cru que c'était la fin du monde.

— En attendant la fin du monde, parlons peu et parlons bien : j'ai vingt-quatre heures pour faire affirmer mon procès-verbal, mais je le ferai à un inconnu, ce qui me donnera trois mois pour te repincer si tu n'es pas sage. J'ai mon idée. Tu t'es mis dans de vilains draps, mon vieux ; vol de nuit avec effraction, sais-tu que c'est grave !... tu en tiens au

moins pour un an, peut-être pour deux ans... Comment as-tu été assez bête pour te faire voleur? Est-ce qu'un braconnier comme toi doit voler?

Enfin, le vin est tiré, il faut le boire; si tu veux, tu ne boiras cependant pas; je te promets que je ne remettrai pas mon procès-verbal à M. le garde général, mais à la condition que tu feras à la lettre ce que je vais te demander.

Il faut que d'abord, demain avant huit heures du matin, tu portes deux dindons vivants aux Clavières; tu les remettras à ma sœur.

— Comment voulez-vous, Monsieur Charles, que j'achète deux dindons? Je n'ai pas un pauvre sou pour les payer.

— Laisse-moi donc tranquille; tu iras voir la mère Pierre, la receleuse à laquelle tu vends ton gibier; elle ne refusera pas de te prêter une quinzaine de francs. Du reste, arrange-toi comme tu voudras, il me faut mes deux dindons.

Ensuite, tu me jures de nous faire prendre cette petite canaille de Messias, je lui en veux; c'est lui, je le sais, qui m'a cassé dix assommoirs et volé un piège; il faut qu'il me paye tout ça. Tu iras écouter le brancher des faisans pour lui, tu l'amèneras les tirer, tu me préviendras du jour; je me charge du reste. Quant à toi, sois tranquille, nous te laisserons échapper.

— Mais, monsieur Charles, Messias me rouera de coups, me tuera peut-être, s'il sait que je l'ai vendu

— Ça, mon bonhomme, c'est ton affaire et non la mienne.

C'est bien entendu, tu m'as bien compris?

Eh bien, maintenant, f... le camp et n'y reviens plus, sinon je donne suite à mon procès-verbal.

Ce n'étaient pas toujours les gardes qui avaient le dessus; il arrivait parfois qu'ils étaient joués par les braconniers, comme dans ce cas, par exemple. »

La corporation des braconniers comptait ses Cartouches, ses Mandrins. Le nommé Normand dit *Bouland* était un de ces héros. Très adroit et surtout très audacieux, dédaignant le tiré de nuit du faisan branché, Bouland chassait habituellement en plein jour, absolument comme s'il eût été dans son parc. Pour le prendre, c'était presque toujours une question de jaret, nous n'avions que quelques gardes de taille à lutter avec lui.

Un jour que je tenais réunis sur un seul point le plus grand nombre des gardes de la forêt, deux de ceux que j'avais laissés pour veiller sur les cantons que cette réunion privait de la surveillance quotidienne, entendirent un coup de fusil tiré dans un massif épais. Les deux gardes coururent s'embusquer à l'angle de l'enceinte triangulaire où le coup avait retenti. Après un instant d'attente, un des gardes

vit la tête d'un homme qui sortait de la lisière du bois, examinant à droite et à gauche, et qui, enfin, finit par franchir la route, ayant un fusil à la main et un chevreuil mort sur l'épaule. Le garde courut de manière à le devancer et à l'arrêter dans sa fuite, ce qui eut lieu, en effet, après une course de quelques minutes. C'était Bouland.

Il parut se résigner de bonne grâce, et se laissa garrotter par les gardes qui lui mirent le chevreuil sur le dos en lui faisant passer la tête entre les quatre pattes liées ensemble. Ils se dirigèrent ainsi vers la ville. Sous prétexte de constater l'identité des braconniers, qu'on connaissait du reste parfaitement, les gardes, en les conduisant chez le commissaire de police, les faisaient traverser la ville ayant le gibier qu'ils avaient tué suspendu à leur cou. Hués par les enfants qui les poursuivaient de leurs cris, objets de la curiosité des habitants qui se moquaient d'eux sur leur passage, cette humiliante exposition leur était beaucoup plus pénible, ils l'avouaient, que toutes les condamnations prononcées par le tribunal, devant lequel ils affectaient souvent de poser.

La route était longue, et, chemin faisant, la conversation s'engagea entre les vainqueurs et le vaincu. Bouland, reconnaissant franchement ses torts, jurait ses grands dieux qu'on ne l'y reprendrait plus; et il semblait mettre dans ce repentir tardif tant de

bonne foi et de bonhomie, que, sur sa demande de le laisser fumer, un de ses gardiens ne crut pas devoir lui refuser un couteau-briquet dont il avait besoin, et qui se trouvait dans l'une des poches de sa veste. Une fois nanti de cette arme qu'il employa, tant bien que mal, pour allumer son amadou et sa pipe, notre homme n'en continua pas moins son chemin sans avoir l'air de songer à malice. Mais tout à coup, au détour d'un carrefour profitant d'un moment de distraction des gardes auxquels il indiquait sous bois un prétendu faisan pris au lacet, d'un seul coup de couteau il se délivra de ses entraves, et, se jetant au plus fourré d'un épais taillis, disparut bientôt en raillant ses dupes qui ne purent le rejoindre cette fois-là.

On devine à quelles plaisanteries les deux gardes furent en butte de la part de leurs camarades, à leur prochaine réunion au corps de garde.

La vie des préposés des forêts est remplie de faits semblables; ces histoires ne seraient qu'amusantes à raconter, s'il n'y en avait pas, hélas! qui sont maculées de sang; celles-là du moins font trop d'honneur au corps forestier pour les laisser dans l'ombre.

Dans la journée du 14 août 1868, une dépêche du ministère de l'intérieur avertissait la gendarmerie qu'une bande de braconniers, sortie de Paris, devait exploiter dans la nuit du 15 les environs de

Mormant, chef-lieu de canton situé à 14 lieues de Paris, sur la ligne de Mulhouse.

Je fus averti par les gendarmes qui prévinrent également les principaux propriétaires du pays, qui ont les chasses les plus giboyeuses de France.

Tout le monde était sur ses gardes.

Je donnai des ordres en conséquence.

Le garde général de Villefermoy avait organisé un service extraordinaire de nuit, en vue de surveiller plus particulièrement les bordures de la forêt, car c'était, croyait-on avec raison, à des panneauteurs qu'on aurait à faire.

Il était également évident que les braconniers pensaient pouvoir exercer leur coupable industrie avec d'autant plus de quiétude, qu'ils savaient très bien que le jour de la fête de l'Empereur, les gardes champêtres avaient l'habitude traditionnelle de manifester leur enthousiasme patriotique plus souvent au cabaret qu'en faisant des rondes de nuit dans les champs.

Le 15, vers huit heures du soir, le garde Dissous, celui-là même que nous avons vu à Rambouillet chargé de l'élevage des canards et qui, par attachement pour moi, avait demandé à passer dans mon inspection, sortit de chez lui, le fusil sur l'épaule, pour se rendre au rendez-vous qui lui avait été assigné, et où il devait trouver plusieurs de ses camarades ; il

suivait la lisière de la forêt, qu'il avait à sa gauche; à droite était la plaine.

A cinq cents pas de sa demeure, il vit une masse noire dans un chaume d'avoine. Il faisait très obscur; le temps était à l'orage; le tonnerre grondait déjà dans le lointain.

Dissous marcha droit vers cet objet; cette masse noire n'était pas autre chose qu'un homme qui, à son approche, se baissa en criant : « Passe au large ! »

Le garde ne tint pas compte de cet avertissement, hélas! devenu classique; il alla bravement vers celui qui, croyait-il, ne voulait que l'intimider.

Arrivé à moins d'un mètre du braconnier, celui-ci fit feu. Le garde reçut le coup en pleine poitrine; sa carnassière tomba, la banderole était coupée, la plaque était noircie, bleuie par la poudre. Dissous riposta; ses deux coups ratèrent !...

Quand donc nos gardes auront-ils des fusils à cartouches?...

Le braconnier s'était enfui en se courbant, sans doute pour mettre sa tête à l'abri du plomb; il disparut dans l'ombre.

Dissous eut la force de regagner le poste de Grandvilliers malgré l'énormité de son horrible blessure; il tomba deux fois durant le trajet; il crut qu'il n'arriverait pas.

Lorsque sa femme le vit dans cet état, elle alla de suite prévenir le maire, qui habite une campagne située à trois cents pas environ de la maison du garde. Son domestique vint m'annoncer l'évènement.

A neuf heures et demie, j'étais auprès du blessé, accompagné du médecin du village et du garde général.

Le garde était étendu sur son lit; le sang sortait par bouillons de son énorme blessure; il souffrait horriblement et poussait des cris affreux; sa femme, ses enfants se lamentaient.... C'était déchirant!

Un violent orage venait d'éclater; la lueur sinistre des éclairs rendait, par intermittence, cette scène plus épouvantable encore..... Jamais le feu du ciel n'a éclairé un plus émouvant tableau.

C'était le troisième garde que je voyais assassiné de la sorte. Pourquoi rougirais-je de l'avouer? Dans ce moment, le cœur brisé, j'ai éprouvé un besoin impérieux de vengeance.

En dix minutes j'avais expédié quatre dépêches au parquet de Melun, aux gendarmes du Châtelet, de Nangis et de Mormant je recommandais que l'on gardât les gares à vue. Pendant ce temps je chargeai le garde général d'aller de suite arrêter et interroger les quatre braconniers les plus mal famés du village.

Cela fait, je revins auprès de la victime. Le méde-

cin me dit que Dissous n'avait peut-être pas deux heures à vivre; le malheureux continuait à pousser des cris déchirants.

J'attendais, j'épiais un moment de répit, espérant un signe, un mot; ce mot tombé de sa bouche, me disais-je, ce sera la parole de Dieu, ce sera la vérité, ce sera sa justice.

Un court moment de calme vint en effet, mais hélas! mon pauvre garde n'avait rien reconnu; il avait vu sans voir; venant d'être frappé à mort, il préférait mourir sans rien dire, dans la crainte de se tromper.

Le lendemain, de bonne heure, le procureur impérial et le juge d'instruction étaient auprès du lit du patient. Le brave Dissous a répondu à toutes les questions qui lui ont été adressées avec un courage et une énergie qui ont fait notre admiration.

Dissous est mort dans la matinée du mercredi.

Une foule considérable a énergiquement protesté, par sa présence, contre l'assassinat du garde de Grandvilliers.

Le comte Greffulhe, M. Alexandre Tattet, le comte Martin du Nord, le vicomte Aguado, le comte de Bonneuil, avaient envoyé leurs gardes; plusieurs de ces messieurs assistaient à la triste cérémonie.

Comme toujours, le grand veneur et le directeur général des forêts de la couronne, avec leur inépui-

sable sollicitude pour les gardes, sont allés au-devant des premiers besoins de la veuve. S. A. I. le prince Napoléon, que j'avais informé de l'évènement, a fait donner immédiatement l'ordre d'armer, à ses frais, d'un fusil Lefaucheux, tous les gardes de la forêt de Villefermoy.

Je laisse maintenant à mon excellent ami le marquis de Cherville le soin de raconter les péripéties du procès qui a été jugé aux assises de Melun :

« Le 1er décembre au soir, le jury de Seine-et-Marne a rendu son verdict. Reconnu coupable d'avoir assassiné le garde forestier Dissous, Alphonse Remy a été condamné à la peine des travaux forcés à perpétuité, les jurés ayant admis les circonstances atténuantes.

« Nos lecteurs n'ont pas à redouter que nous entreprenions un compte rendu circonstancié de cette cause célèbre du braconnage, nous essayerons seulement de donner une physionomie nouvelle à cette affaire, d'en révéler certains détails caractéristiques. Non seulement ces détails nous paraissent présenter un véritable intérêt, mais il nous semble utile de mettre en lumière la ruse, l'habileté très réelles que les malfaiteurs de cette catégorie déploient dans leur lutte contre la justice.

« Reprenons les faits d'un peu plus haut, sans toutefois raconter de nouveau le meurtre de la nuit

du 15 août dont l'inspecteur de la forêt de Villefermoy vient de faire le récit poignant.

« Commençons par esquisser le portrait de l'assassin : Alphonse Remy est âgé de trente-trois ans. Sa taille est au-dessus de la moyenne; son organisation musculaire n'a rien d'exagéré; il est maigre, mais cette maigreur est précisément le type d'une agilité et d'une force entretenues et développées par des marches quotidiennes : en effet, cet homme passait pour un des meilleurs marcheurs du pays ; *ses os sont en baleine*, nous disait un paysan.

« Sa figure est plus intelligente que ne l'est ordinairement celle des hommes fatigués par les travaux des champs. Les cheveux châtains, épais, sont bien plantés; l'œil est vif, perçant, très mobile, prompt à l'étincelle, allant jusqu'à la flamme; mais le front est bas, un peu fuyant. Il y a tout un programme d'appétits grossiers dans les pommettes démesurément élargies; le bas du visage corrobore ces indices, le menton est saillant, presque en galoche; la lèvre qu'on entrevoit sous une moustache rousse, mal fournie, est tordue sur la gauche; elle grimace l'ironie aussitôt que son propriétaire s'anime.

« La fatalité semble peser singulièrement sur certaines familles. Il y a vingt ans, l'oncle de Remy, le frère de son père, était condamné aux travaux forcés, après avoir été convaincu d'avoir assassiné un garde,

par ce même jury, et dans cette même salle des assises du département de Seine-et-Marne. M. le procureur impérial a fort éloquemment invoqué ce lugubre souvenir dans l'exorde de son réquisitoire.

« Ce malheur eût dû inspirer l'horreur du braconnage, de la chasse même, à cette famille si sévèrement frappée. Il en fut ainsi, en effet, pendant longtemps; mais les saines résolutions cédèrent aux entraînements de la passion. Jusqu'à l'âge de trente ans, Remy avait travaillé chez son père, cultivateur à la ferme des Bouleaux, appartenant à M. A. T***; il s'y était montré ouvrier laborieux et actif. Mais il n'eut pas plutôt lâché la bride à ses instincts, que leurs conséquences se traduisirent par le dégoût du travail manuel et des appétits de dissipateur.

« Alphonse Remy avait abandonné l'agriculture, trop absorbante, pour se livrer au jardinage; sa profession nouvelle le rendait indépendant, elle lui fournissait des prétextes pour visiter fréquemment les marchés; en outre, la situation du jardin qu'il cultivait favorisait singulièrement ses expéditions braconnières.

« Ce jardin était situé à 500 mètres environ du village, entre ce village et la forêt de Villefermoy. Remy y habitait une cabane de berger qu'il remplaça par une maisonnette. Dans ce repaire, il pouvait aller et venir sans être remarqué.

« Cet établissement l'avait endetté : location du terrain, construction de la maison, il devait tout; il se livrait à des expéditions presque quotidiennes, exploitait jour et nuit, non seulement les terres giboyeuses des Bouleaux, mais la forêt de Villefermoy, dont cette terre forme les lisières et qui n'est pas située à plus d'un kilomètre du jardin que cultivait Remy. Non seulement il affûtait, soir et matin, le gibier de la liste civile, mais il s'aventurait dans les bois en plein jour. Tantôt posté au pied d'un chêne et y attendant les chevreuils, tantôt les quêtant à la surprise avec une audace qui confond l'imagination.

« En même temps, son caractère assez affable et assez doux se modifiait sensiblement. De gai, de poli qu'il avait été jusqu'alors, il devenait irascible et violent. Comme tous ses pareils, il se répandait en invectives contre les agents de répression. Un jour, il déclara au garde de M. T*** que s'il osait lui faire un procès-verbal, il n'en dresserait jamais un autre.

« Après le crime commis, Alphonse Remy n'a pas été abandonné par son sang-froid, même pendant une seconde.

« Dissous est à peine tombé que l'assassin, qui fuit, n'a qu'une pensée, qu'une préoccupation : celle de se ménager un alibi. Les calculs, les dispositions de ce tacticien sont si justes, ses prévisions si parfaites que bien peu s'en est fallu qu'il n'y réussît.

« En quinze minutes, au plus, il a franchi les 2,400 mètres qui séparent le théâtre du crime de la maisonnette isolée, il a caché son fusil dans son lit, changé de costume, de souliers, et il s'est rendu chez la Bobinette, une femme du village de la Chapelle-Gauthier avec laquelle il entretenait des relations fort suivies.

« Nous connaissons l'homme, voyons-le à l'œuvre.

« Le forestier Dissous est frappé à huit heures vingt minutes du soir.

« C'est là qu'à dix heures du soir, lorsque l'énergique insistance de l'inspecteur de la forêt a décidé le maire à opérer immédiatement des perquisitions chez tous les braconniers du pays, c'est là, dis-je, que ce magistrat et le garde général qui l'accompagne trouvent Alphonse Remy couché et dormant, ou faisant semblant de dormir. La Bobinette est interrogée ; elle répond que Remy est arrivé chez elle à huit heures moins cinq minutes. La sœur et le beau-frère de Remy, qui habitent dans le voisinage, confirment l'assertion. Le meurtre ayant été commis à huit heures vingt minutes environ, l'alibi semble irréfragablement établi.

« Remy fut sommé d'assister à la perquisition domiciliaire que l'on allait pratiquer dans sa demeure ; on y découvrit le fusil fraîchement déchargé d'un seul coup.

« Mais il avait réponse à tout; il raconta que le matin il avait tiré une hirondelle.

« En inspectant les dehors de l'habitation, le garde général remarqua, sur le sol détrempé par la pluie qui tombait à torrents, l'empreinte de gros souliers dont le braconnier se servait à la chasse. Ces traces étaient récentes, puisqu'il y avait deux heures à peine que l'orage s'était abattu sur la contrée; les pas se dirigeaient vers la maison, ils marquaient une rentrée. La sortie se voyait à côté, mais les empreintes que celle-là avait laissées, étaient celles de chaussures plus légères. — Ces chaussures, Remy les avait aux pieds. — Évidemment il les avait échangées depuis le commencement de l'orage. Quant aux gros souliers, on les chercha vainement, on ne les retrouva ni ce soir-là, ni plus tard. On saisit tous les ustensiles de chasse de l'accusé, poudre, plomb, carnassières, etc.

« Ainsi donc, on parvint à établir que, dans la soirée, depuis la pluie, Remy était rentré, puis ressorti de sa demeure, que son fusil avait été récemment déchargé, mais c'était tout. Il n'en fut pas moins arrêté le lendemain et écroué dans la prison de Melun.

« Le garde Dissous, interrogé par le chef du parquet, ne put donner aucun renseignement sur son meurtrier, que l'obscurité l'avait empêché de recon-

naître. Remy, de son côté, niait énergiquement avoir été à l'affût; il soutenait, et les témoins corroboraient son dire, qu'après avoir dormi dans sa maison, il s'était rendu tout droit chez la Bobinette, où il serait arrivé avant huit heures.

« Sans méconnaître un seul moment le zèle courageux et la haute intelligence de la justice, on peut croire que l'assassinat de Villefermoy se fût classé parmi les affaires éternellement ténébreuses, si le parquet n'avait pas trouvé, sur le théâtre même du crime, d'intelligents et de persévérants auxiliaires parmi les collègues et les supérieurs du malheureux forestier qui venait de succomber.

« Dissous était le troisième garde que l'inspecteur, M. de la Rüe, voyait frapper sous ses yeux; il se trouvait atteint, à la fois, dans sa sympathie très vive pour son subordonné et dans le sentiment si puissant et si honorable de l'esprit de corps; il comprenait que l'impunité d'un pareil forfait exercerait une fâcheuse influence sur le moral des autres gardes; pendant trois mois il se voua, corps et âme, à la tâche d'éclairer la justice; il y réussit, il parvint à renouer les anneaux de la chaîne adroitement rompue.

« Plus de six semaines après l'attentat, il apprit que Remy avait été à Melun avec la Bobinette, le 14 août, c'est-à-dire la veille du crime. Pour fran-

chir l'octroi, il était descendu de voiture un panier à la main.

« Le procureur impérial fut immédiatement informé de cette circonstance, en apparence insignifiante. Interrogé, l'accusé pâlit, parut en proie à une grande émotion et il s'écria : « Je suis trahi, je dirai tout. »

« Il supposait certainement que la femme Bobinette avait fait des aveux et que ces aveux ne s'arrêtaient pas à ce détail.

« Il confessa alors que le panier qu'il portait, en allant à Melun, contenait deux faisans qu'il avait vendus; et puis encore qu'il avait été à l'affût dans la soirée du crime, qu'il n'avait pas tiré d'hirondelles le matin, mais deux faisans, à ce dernier affût, que c'était à neuf heures, et non pas à huit qu'il était arrivé chez la Bobinette.

« Il portait ainsi lui-même le premier coup à l'alibi sur lequel il avait compté pour se disculper.

« Sur ces entrefaites, l'inspecteur fut informé que le prisonnier avait trouvé moyen de faire passer secrètement une lettre à son frère. Cette lettre, celui-ci l'avait détruite, mais le commissionnaire l'avait lue par-dessus son épaule et en avait retenu, sinon le texte, au moins le sens. Dans cette lettre, Remy recommandait à la femme Bobinette de maintenir ses déclarations premières, au berger de son frère de dé-

clarer que ce dernier l'avait vu à l'affût à la Gueule-aux-Loups, et non pas dans les environs de l'endroit où Dissous avait été assassiné.

« Les probabilités se corsaient de plus en plus, toujours encore les éclaircissements venaient de ce système d'informations minutieuses sur des actes en apparence indifférents, auquel l'inspecteur s'était attaché.

« Instruit de la publicité inattendue qu'avait reçue sa correspondance, Remy manifesta un trouble plus grand encore que lors de l'interrogatoire précédent. Il convint qu'il vivait de braconnage, qu'il allait presque toutes les nuits à l'affût; puis, comme tous les coupables, lorsqu'ils sentent s'abîmer sous leurs pieds l'échafaudage de leurs mensonges, il battit la campagne, chercha à faire tomber les soupçons sur d'autres braconniers qui justifiaient, eux, de l'emploi de leur temps.

« A l'audience, il ne fut pas plus heureux.

« Il avait fait assigner trois témoins à décharge. Ces femmes devaient, selon lui, affirmer qu'elles l'avaient vu rentrer dans le village; mais elles déclarèrent qu'il était plus de huit heures et demie lorsqu'il avait passé devant elles. Toutes les trois affirmaient qu'il avait un panier au bras : il commença par le nier énergiquement, puis remarquant le fâcheux effet que ses dénégations produisaient sur l'auditoire, il l'avoua, et prétendit que ce panier

contenait les deux lapins qu'il venait de tuer à l'affût, oubliant que précédemment il avait déclaré avoir donné ces deux lapins à ses chiens, en rentrant chez lui pour changer de vêtements.

« Les experts constatèrent que, dans le plomb saisi chez l'accusé, ils avaient trouvé un certain nombre de grains semblables à ceux qui avaient été extraits de la plaie du garde Dissous.

« Les contradictions de Remy, autant que les preuves de sa culpabilité, éclairèrent suffisamment le jury. Il fut condamné malgré les généreux efforts de son avocat.

« Les crimes de cette catégorie restent souvent et fatalement impunis : leur théâtre est éloigné des habitations, les ombres de la nuit couvrent également le meurtrier qui frappe et la victime qui tombe; de longues heures s'envolent toujours entre l'attentat et la découverte; et ces heures, le coupable sait les mettre à profit. La pratique du braconnage a été, pour le meurtrier lui-même, une excellente école de ruse et de dissimulation; sa vie se passe quotidiennement à déjouer la surveillance des gardes, il y réussit souvent : il est donc armé de toutes pièces. Quant aux preuves matérielles, elles manquent presque toujours : à ce crime, commis dans des conditions exceptionnelles, il faut une instruction également exceptionnelle.

« Ce ne sera jamais qu'à force d'investigations patientes, laborieuses, de recherches minutieuses sur tous les actes, sur toutes les paroles de l'accusé, que l'on parviendra à faire jaillir la vérité. Les magistrats du parquet de Melun se sont dévoués à cette longue enquête; les deux forestiers de la liste civile que nous avons cités n'ont rien négligé pour seconder le travail de la justice. La société vengée et reconnaissante applaudit à leur courage et à leur intelligence. »

Pendant l'enquête du procès Remy, deux doubles assassinats furent commis sur les gardes et un gendarme dans les forêts de Rambouillet et de Saint-Germain. A cette occasion, un des gardes grièvement blessé et qui avait fait preuve de courage et de beaucoup de sang-froid, fut décoré. « Les gardes, dit l'Empereur, sont comme les soldats, ils vont au feu : ils ont droit aux mêmes récompenses. »

CHAPITRE XVII.

Les chasses à courre. — Comment l'Empereur suivait la chasse. — L'étang de S^{te}-Périne. — La royale. — Le cerf des Vineux, celui de la Landeblin. — Accident, un cheval tué ; M^{me} Thayer. M. Fould. — Histoire de mon cheval. — M. Vicaire. — Le cerf du curé de Sempigny. — Le roi d'Italie à Compiègne.

J'en ai fini avec la chasse à tir, le gibier et les forestiers. Je vais m'occuper maintenant des chasses à courre, de la vénerie proprement dite.

En faisant appel à tous mes souvenirs, grâce aussi aux nombreuses notes que j'avais heureusement conservées, je crois n'avoir rien omis dans cette première partie de mon travail. On voudra reconnaître, dans tous les cas, que je n'ai rien caché, que je n'ai flatté personne.

Je serais heureux, je le répète encore, d'avoir réussi à faire apprécier comme elles le méritent ces chasses si mal jugées du dernier règne, surtout par ceux qui étaient les plus prévenus et les moins favorablement disposés.

Dans les chasses à tir, l'Empereur et ses invités avaient le principal rôle et assuraient le succès par plus ou moins d'adresse, selon aussi que les fores-

tiers avaient pu accumuler dans les tirés une plus grande quantité de gibier. A la chasse à courre, c'est tout le contraire qui a lieu, les maîtres ne sont plus qu'au second rang, et les hommes du métier seuls sont en scène, font le bois, rembuchent l'animal, l'attaquent avec les chiens qu'ils maintiennent dans la voie, relèvent les défauts et finissent enfin par le prendre.

On m'a bien souvent demandé si Sa Majesté prenait réellement plaisir à forcer un cerf. Je répondrai, une fois de plus, que l'Empereur n'aimait assurément pas la chasse à courre à la façon du prince de Condé et des anciens rois de France, qui tenaient à honneur d'être d'excellents veneurs, et que, loin de s'entendre en matière de vénerie, il n'en savait peut-être pas un traître mot. Mais on m'a affirmé qu'en Angleterre, l'Empereur goûtait très fort la manière de chasser des Anglais, qui n'est, en réalité, qu'une course intelligente, qui fait du chasseur un homme de cheval plutôt qu'un veneur; excellent cavalier, d'une prodigieuse activité de corps, aimant à franchir les obstacles les plus difficiles, il ne faut donc pas s'étonner de cette préférence; il est même tout naturel que le prince Louis, alors sans préoccupations d'esprit, devenu depuis le chef d'un grand État, ne se soit pas épris des habitudes de notre vénerie, qui procède souvent avec lenteur, qui n'a rien

de commun avec la fougue, la rapidité des chevaux et des chiens anglais. Que serait-il arrivé si le prince de la Moskowa avait écouté ceux qui se plaignaient que la vénerie impériale chassait trop vite, qu'elle devrait renoncer aux chiens anglais, et ne chasser qu'avec des chiens français qui sont beaucoup plus lents?

Il est plus que probable que l'Empereur ennuyé, faisant cas de son temps, comme Napoléon Ier, eût quitté la chasse pour retourner au château présider un conseil des ministres.

Ce qui paraissait plaire à l'Empereur, c'était les rendez-vous qui avaient lieu au magnifique carrefour du Puits-du-Roi, situé au centre de la forêt. La foule considérable des curieux, des chevaux, des voitures, des amazones, des nombreux officiers en uniforme, les dames de la cour portant coquettement le ravissant costume vert et or de la vénerie, les cris, l'impatience des cent chiens tenus sous le fouet des piqueux, tout cela donnait à ces brillantes réunions un caractère des plus pittoresques, qui étonnait et faisait l'admiration des princes étrangers qui y assistaient. Lorsque l'Impératrice montait à cheval, suivie de ses dames d'honneur, gracieuse, belle à ravir, l'enthousiasme, ce parfum éphémère qui grise les souverains, était à son comble.

On s'en allait de là attaquer le cerf. L'Empereur

se rendait au carrefour le plus proche, accompagné de l'inspecteur de la forêt pour le guider. J'ai été souvent chargé, par le grand veneur, de cette délicate mission; c'était beaucoup d'honneur assurément, mais j'avoue franchement que j'eusse préféré suivre la chasse pour mon propre compte, en simple amateur.

Lorsque le cerf était lancé, l'Empereur paraissait vouloir suivre sérieusement; mais, après quelque temps de galop, il s'arrêtait pour se mettre à causer avec le premier cavalier venu, le plus souvent avec l'ambassadeur d'Angleterre, lord Cowley, qui quittait peu Sa Majesté.

Pendant ce temps, la chasse allait grand train; je jugeais qu'elle s'éloignait de plus en plus, au bruit des trompes que j'entendais à peine. Ne pouvant me permettre d'interrompre la conversation, à peu près certain de perdre la chasse à moins d'un retour heureux du cerf qui me tirerait d'embarras, j'étais sur les épines, ne sachant à quel saint me vouer. Souvent, tout à coup, l'Empereur repartait au galop, à fond de train dans une direction opposée, ce qui était loin d'améliorer la situation, comme on le pense. Dans ce cas, il ne me restait plus qu'une seule ressource : c'était de diriger l'Empereur autant que possible du côté de l'étang de Sainte-Périne où, trois fois sur quatre, les cerfs se font prendre.

Je vous réponds qu'il fallait une certaine habileté pour réussir. Mais du moment que l'Empereur était vu un des premiers sur la chaussée de l'étang, l'honneur du pilote était sauf, et tout le monde croyait que Sa Majesté avait admirablement suivi la chasse.

Le bat-l'eau est une des phases les plus saisissantes de la chasse à courre; à Sainte-Périne, il était magnifique. A peine le cerf était-il à l'eau, que l'étang était immédiatement encadré de têtes humaines. La meute avide de curée, nageant derrière le cerf, vingt trompes sonnant la fanfare joyeuse du *bat-l'eau,* les coups de fouet, les cris des valets de chiens et de la foule, tout cela est un spectacle émouvant qui a été plus d'une fois, pour nos plus grands peintres, le motif d'un bon tableau.

Quand il n'est pas noyé par les chiens, c'est ordinairement une balle dans la tête qui met fin à la trop longue agonie du pauvre animal.

L'étang de Sainte-Périne, ce tombeau de tant de vieux dix-cors, et que d'Yauville lui-même a connu bien avant nous, sous le Grand Roi, sera maintenant témoin de brillants hallalis; les futaies séculaires des Grands-Monts se sont émues, et leurs échos solitaires qui, depuis 1848, seraient restés complètement muets sans l'équipage du marquis de l'Aigle, viennent de redire, aux bruyants sons des trompes, leurs mêmes fanfares d'autrefois. Car c'est là un pri-

vilège inhérent à cette noble science que nous tenons du vieux Du Fouilloux, notre maître, haut enseignement philosophique qu'il ne faut pas oublier, même en chasse : les veneurs princiers s'en vont, les uniformes changent, mais les fanfares restent.

Cette vérité incontestable a reçu un jour, en notre présence, une sanction qui a bien son autorité. Un jour que l'Empereur visitait la vénerie, il demanda qu'on lui fît sonner les différents airs de chasse. Les meilleures trompes, sous la direction de La Trace, leur chef, exécutèrent successivement tout le répertoire du veneur, le *Départ*, le *Lancer*, la *Vue*, le *Bat-l'eau*, l'*Accompagné*, etc., etc. Quand vint le tour de la fanfare qu'on attribue au roi Louis XV, la *Royale*, qui s'applique au dix-cors, La Trace hésita, ne sachant sous quel titre la désigner à ses hommes. L'Empereur remarqua l'embarras du chef d'équipage et lui en demanda la cause. Le prince de la Moskowa se chargea de la réponse.

« Pourquoi hésiter? dit alors l'Empereur, d'une voix nette et ferme. Nommons les choses par leur nom; la *Royale* sera toujours la *Royale*. »

Au moment de la réorganisation de la vénerie, les forêts de la couronne avaient été en grande partie dépeuplées par les locataires du droit de chasse; les grands animaux étaient fort rares; il restait peu de cerfs courables; pas assez assurément pour alimenter

un équipage qui aurait voulu chasser toute l'année deux fois par semaine. Dans Compiègne, Laigue et Ourscamp, qui représentent un massif boisé d'environ 21,000 hectares, il n'y avait certes pas dix gros cerfs. Heureusement qu'il ne restait pas mal de biches; c'était l'avenir, mais qui, pour être assuré, demandait beaucoup de ménagement.

Pour ne pas manquer son entrée à ses débuts, la vénerie était dans une situation assez compliquée, puisqu'il lui fallait, en même temps, chasser souvent afin de mettre le nouvel équipage dans la voie, donc pour cela prendre des cerfs, et, en en diminuant le nombre, s'exposer conséquemment à des buissons creux. Il n'était pas facile de concilier ces deux intérêts si opposés l'un à l'autre, comme on voit. Mais, loin de se laisser décourager, le prince de la Moskowa, en homme d'intelligence et de ressource, obvia à ces inconvénients en faisant panneauter dans les forêts les moins dépeuplées, et où l'Empereur ne devait chasser que rarement, un certain nombre d'animaux qu'on envoya à Compiègne, où la cour devait séjourner le plus longtemps.

Dans les premiers jour de septembre, l'inspecteur de la forêt fut prévenu par la vénerie que deux cerfs, panneautés à Saint-Germain, arriveraient en gare dans la nuit. M. de Wimpfen me chargea d'aller les recevoir et de les placer dans la forêt. Il y avait une

quatrième tête dans un caisson, et une troisième tête dans un fourgon. J'envoyai le plus gros cerf à la Landeblin, où il fut lâché dans le parquet, qui a 16 hectares parfaitement clos de murs suffisamment élevés. De ce côté, j'étais sans inquiétude. J'étais moins rassuré sur le parquet des Vineux que je destinais au second animal; je me souvenais trop bien d'une certaine daine d'Amérique qui, au temps des princes d'Orléans, avait franchi avec aisance les murs de cet enclos, qui n'a guère que 4 hectares.

Je donnai l'ordre à Gauquelin, garde de ce poste, d'entrer le fourgon dans l'intérieur du parquet, mais de ne pas l'ouvrir.

— Demain de bonne heure, je serai là en m'attendant, faites poser des fagots sur la crête du mur, où il est le moins élevé.

Le lendemain matin, je montai à cheval; arrivé aux Vineux, je fis le tour de l'enceinte; mes recommandations avaient été exactement suivies; certain d'avoir pris toutes les mesures de précautions possibles, j'allai au fourgon, que je fis basculer et ouvrir. Le cerf en sortit sans paraître effrayé; il alla d'abord regarder et flairer une blouse d'ouvrier accrochée à une branche, puis se dirigeant au pas vers le mur, sans élan et d'un seul bond, il était de l'autre côté.

Le mur, à cet endroit, avait $2^m,40$ de haut.

Qui fut penaud? On le devine.

Je rentrai chez moi l'oreille basse, honteux comme un renard qu'une poule aurait pris.

Il y avait chasse ce jour-là; je m'abstins d'aller au rendez-vous, j'étais trop ennuyé.

J'écrivis au prince de la Moskowa, je lui annonçai ma mésaventure; pour m'excuser, je me livrai à une dissertation savante sur l'élasticité et la vigueur du jarret des grands fauves; j'ajoutai que le cerf envoyé de Saint-Germain était évidemment un animal fort extraordinaire comme il en existe peu, que, vivant en liberté dans la forêt, il ferait certainement une plus belle défense que si on l'avait tenu enfermé, pour le lâcher un instant avant de lui donner les chiens, etc., etc.

Après avoir relu ma prose, je la trouvai détestable, je la jetai au panier; elle ne m'eût rendu que plus ridicule encore.

Vers le soir, j'entendis l'équipage qui rentrait; les veneurs sonnaient la fanfare, *la retraite prise*.

— Bon, me dis-je, ces messieurs ont pris leur cerf, ils seront de belle humeur. Je courus à la vénerie.

Je trouvai le prince de Moskowa, les marquis de Toulongeon et de la Tour-Maubourg, le baron Lambert et Jadin encore tout bottés, tout éperonnés, devant le pavillon qu'ils habitaient, fumant, causant de la chasse de la journée.

J'expliquai, non sans embarras, le tour que le cerf des Vineux m'avait joué.

Le prince, avec sa bonté habituelle, avec cette indulgence qui ne m'a jamais fait défaut, me dit :

« Mon cher garde général, nous venons de prendre un cerf, le vôtre le remplace; tout est pour le mieux dans le meilleur des mondes, comme vous voyez. »

Je crois, ma foi, que si M. le premier veneur eût été une jolie femme, je lui eusse baisé la main. »

L'Empereur était à Compiègne avec toute la cour.

Une chasse à courre et un tiré par semaine figuraient sur le programme des plaisirs offerts aux invités.

Le vendredi 21 octobre, — je m'en souviens comme si c'était d'hier, — le rendez-vous avait été mis au carrefour du Tréan, sur la grande allée des Beaux-Monts, percée par Napoléon Ier, un an après son mariage avec l'archiduchesse Marie-Louise.

Le temps était superbe; un beau soleil d'automne éclairait une des plus brillantes réunions de chasse que j'aie vues de ma vie.

Les valets de limier, revenus de leur quête, n'avaient pas un seul cerf à donner à courre.

Mais il restait une planche de salut, le cerf enfermé dans la Landeblin.

Nous en étions à 7 kilomètres.

Je pris la tête du cortège, une longue file de ca-

valiers, de voitures, de piétons suivait; ça n'en finissait pas. Arrivé au carrefour de Vaudrampont, situé à l'angle de la Landeblin, on fit halte.

Les veneurs avaient découplé quelques chiens d'attaque sur le cerf, qui se faisait battre dans l'enceinte, longeant les murs sans vouloir sortir par les portes, effrayé sans doute par les nombreux curieux qu'on ne parvenait pas à tenir éloignés.

L'animal se donnant souvent à vue, pouvant se laisser prendre, on résolut d'abattre un pan de la muraille.

L'Empereur, qui entendait les chiens, me demanda ce qu'on faisait.

« Sire, répondis-je, les chiens rapprochent le cerf, qui ne tardera pas à être lancé. »

A ce moment-là, l'animal passa enfin par la brèche et s'engagea dans la forêt.

Les chiens de meute furent aussitôt découplés.

Le prince de la Moskowa, qui m'avait bien recommandé de ne pas quitter l'Empereur, m'envoya un valet de chiens à cheval, qui me dit que la chasse prenait la direction de Saint-Nicolas de Courçon.

Nous partîmes au galop. En quelques minutes, nous avions rejoint la chasse.

Après une courte randonnée sur les Têtes Saint-Jean, le cerf en redescendit grand train, passant au carrefour de la Lice, pour rentrer, en prenant son

contre, par la brèche, dans le parquet de la Landeblin. Il franchit le treillage du jardin attenant à la maison du garde, et se mit sur le ventre.

J'arrivai presque en même temps avec l'Empereur et l'Impératrice, qui mirent pied à terre en face et à dix pas du jardin; je me tins à cheval à droite et tout près de Leurs Majestés.

Les cavaliers, suivant les veneurs, arrivaient successivement; plusieurs voitures, notamment celle de la princesse Mathilde, pénétrèrent dans l'enceinte.

Les chiens en rage, avides de curée, mordaient le treillage, qu'ils eussent fini par démolir sans les coups de fouet des *piqueux* criant, sonnant l'*hallali sur pied*.

Le prince de la Moskowa présenta une carabine à l'Empereur qui, par prudence, ne voulut pas tirer. Il craignait un ricochet, les arbres de l'autre côté du mur étant chargés de curieux et de grappes d'enfants.

M. le premier veneur essaya alors de servir le cerf au couteau; mais, gêné par le treillage, il ne put que le piquer légèrement; l'animal se releva furieux, bondit, la tête basse, sur le palis qu'il renversa. Je reçus le premier choc; j'éprouvai une forte secousse; je vis le sang jaillir à flots du flanc de mon cheval; je sautai à terre. Blessé, le cerf fondit ensuite sur M. Fould et culbuta cheval et cavalier. Le ministre en

fut quitte pour deux coups d'andouillers dans ses bottes, sans pour cela être atteint. Les chiens, heureusement, se ruèrent sur le cerf qu'ils étouffèrent. A ce même moment, le cheval que montait Mme Amédée Thayer, effrayé, se cabra; le pied de la gracieuse amazone, engagé dans les ressorts de la voiture de la princesse Mathilde, fut brisé, déchiré à l'articulation de la jambe avec le pied; l'os sortait.

Rien ne peut donner une idée de cette émouvante scène. L'Impératrice pleurait à chaudes larmes; l'Empereur, calme et froid, donnait des ordres partout, veillait à tout.

On improvisa un brancard; Mme Thayer, par les soins du docteur Corvisard, fut placée sur un matelas emprunté au lit du garde qui était couché, grièvement blessé à la chasse deux jours auparavant, par ce bon inspecteur, M. de Wimpfen.

Je me souviens qu'ayant voulu étendre un rideau de fenêtre sur les cerceaux, au-dessus de la tête de la pauvre blessée, afin de la soustraire aux regards indiscrets de la foule, elle l'écarta.

— Pourquoi donc, dit-elle, en se passant la main sur la figure, me cacher ainsi? Mais il me semble que je suis encore très bonne à voir.

Mme Thayer ne paraissait pas souffrir encore; ce n'est qu'en route que la fièvre, suivie des plus vives douleurs, se manifesta.

Un train spécial, qui attendait, emmena immédiatement à Paris M. et M^me Thayer, accompagnés d'un médecin.

On ne se mit à table qu'à onze heures du soir; le dîner fut fort triste; on ne parlait que du déplorable accident, le docteur Corvisard prétendait que l'amputation était inévitable.

L'Empereur me demanda comment allait mon cheval.

« Sire, il est mort. »

Dans les salons, un peu partout, c'était à qui me féliciterait, en m'annonçant que l'Empereur m'avait donné un cheval. Les mieux renseignés, notamment le baron Lambert, allèrent jusqu'à me dire le nom du cheval, qui s'appelait *Satan*.

La perte de mon cheval a donné lieu, à ce moment-là, de la part de la presse locale surtout, à des récits erronés auxquels des noms respectables ont été mêlés avec malveillance. Je considère comme un devoir de rectifier les faits en les racontant tels qu'ils se sont passés, ne serait-ce que pour rendre hommage à l'honorabilité des personnes qui, dans cette circonstance, ont bien voulu se préoccuper de mes propres intérêts.

Après le retour de la cour aux Tuileries, MM. les officiers de la vénerie restaient habituellement à Compiègne pour faire encore quelques chasses. En

rentrant d'un tiré dans le parc, M. le marquis de Toulongeon m'invita à passer chez lui.

La conversation suivante s'engagea entre nous :

— Mon cher garde général, l'Empereur avait décidé d'abord qu'on vous donnerait un cheval pour remplacer celui que vous avez perdu; mais, sur les observations de M. le grand écuyer qui se trouve à court de chevaux, et surtout de chevaux de selle pour les besoins de son service, il a fait adopter, comme mesure générale, qu'à l'avenir on rembourserait, en argent, le prix des chevaux que les agents forestiers perdraient par accident aux chasses de l'Empereur. Votre cheval vous a coûté 1,000 francs, voici 1,000 francs que je suis chargé de vous remettre.

M. de Toulongeon déposa sur la cheminée un billet de banque.

Au moment où j'ouvrais la bouche pour faire mes observations, un tiers entra. Je profitai de l'occasion pour m'esquiver, laissant le billet sur la cheminée.

A tort ou à raison, je trouvais le procédé humiliant; je me sentais froissé dans mon amour-propre vis-à-vis de toute la ville qui m'avait félicité, complimenté sur le cadeau que m'avait fait l'Empereur. Bref, il me répugnait de recevoir de l'argent.

M. le marquis de Toulongeon me fit dire indirectement que je ne devais pas persister dans mon refus, qu'il y allait de ma position, que d'ailleurs il

était inconvenant de refuser quoi que ce soit venant de l'Empereur, etc., etc. Je tins bon.

Je pris ma meilleure plume, que je trempai dans ma meilleure encre et j'écrivis à M. le commandant des chasses à tir :

« Monsieur le marquis,

« En accompagnant l'Empereur, que M. le premier veneur m'avait ordonné de ne pas quitter durant la chasse, mon cheval a été tué; il n'y a là rien que de bien naturel devant un cerf qui tient aux chiens.

« Sa Majesté a daigné me donner un cheval, je ne comprendrais pas qu'une promesse faite par l'Empereur restât sans être réalisée. Un simple bouton de la veste de Sa Majesté eût été pour moi déjà un précieux souvenir.

« Dans de telles conditions, je ne saurais donc accepter l'argent que vous m'avez offert.

« Vous êtes gentilhomme : je suis certain, monsieur le marquis, que vous comprendrez ce langage et le sentiment qui l'a inspiré.

« J'ai l'honneur, etc., etc. »

Quelques jours après l'envoi de cette lettre, je fus mandé à Paris par M. Vicaire, alors administrateur général des forêts de la couronne. En me voyant, cet

excellent homme vint à moi, me serra les mains avec effusion et me dit :

— En refusant l'argent offert par le commandant des chasses à tir, vous avez porté haut et bien le drapeau forestier, je vous en remercie. Maintenant, pour éviter le retour de pareilles complications, j'ai fait prendre un arrêté par le ministre qui règle l'indemnité due aux agents forestiers qui perdront des chevaux dans l'exercice de leurs fonctions. Vous recevrez donc le prix de votre cheval par la voie hiérarchique, cette mesure tout administrative n'aura plus rien de blessant pour vous ni pour personne.

Il était donc aussi absurde que malveillant de dire qu'un cheval, donné par l'Empereur, m'avait été escamoté ; j'affirme qu'il n'y a pas une syllabe, pas un mot à ajouter ou à retrancher à ce simple récit qui est de la plus scrupuleuse exactitude.

Nous venons de voir M. Fould culbuté par le cerf de la Landeblin; M. le ministre de la maison de l'Empereur n'avait réellement pas de chance à la chasse. Quelques mois après cet événement. Son Excellence, ayant blessé un brocard, voulut l'arrêter; à ce moment-là, l'animal s'est jeté sur lui et l'a effleuré de si près, par un écart de côté, qu'une ligne plus bas, il lui enlevait le sourcil et l'œil. Heureusement, M. Fould en a été quitte pour la peur et une légère égratignure.

Nous venons d'avoir la visite de S. M. le roi de Sardaigne, devenu roi d'Italie en 1860.

L'Empereur est arrivé la veille, un jeudi, de Paris, vers six heures. Toute la ville était illuminée et pavoisée aux couleurs des deux nations.

Le roi Victor-Emmanuel n'est arrivé qu'à sept heures à la gare, où il a été reçu par le sous-préfet et le maire. La population a montré, dans cette circonstance, beaucoup d'enthousiasme. On criait chaudement : « Vive le roi d'Italie! » Le royal hôte paraissait très satisfait.

Le lendemain, il y a eu une très belle chasse à courre sous la direction de M. le premier veneur.

Le Roi était accompagné du surintendant Nigra et des généraux d'Angronia et Della Rocca. Très brillant cavalier, Sa Majesté a suivi la chasse avec beaucoup d'entrain et est arrivée un des premiers au bord de l'Oise, où le cerf s'est mis à l'eau. Le temps était superbe; le bat-l'eau, qui a duré plus d'une demi-heure, a été magnifique.

Le cerf pris était connu sous le nom de *cerf du curé de Sempigny*. En voici la raison :

Quelques mois auparavant, la vénerie chassant dans la forêt d'Ourscamp, un cerf de change, suivi de deux ou trois chiens, vint se mettre à l'eau dans l'Aisne, qui est très encaissée à cet endroit. J'entendis du bruit de ce côté : j'y allai.

Je vis un beau dix-cors qui se laissait aller au fil de l'eau, sans paraître se préoccuper beaucoup des paysans qui lui jetaient des pierres.

A ce moment, j'aperçus un petit bateau qui descendait la rivière conduit par un ecclésiastique en soutane; c'était M. le curé du village de Sempigny. Je le priai de tâcher d'attacher une corde aux bois de l'animal pour pouvoir ensuite l'attirer à terre.

Je ne dois pas omettre de dire que les officiers de la vénerie, que j'avais fait prévenir de l'incident, m'avaient envoyé un veneur pour m'aider à prendre le cerf vivant et le relâcher dans la forêt de Compiègne.

M. le curé, qui n'avait pas de cordes, imagina de passer dans un des andouillers du dix-cors l'anneau de la chaîne qui sert à amarrer la frêle embarcation.

Le cerf, se sentant retenu par la tête, redoubla d'efforts; nageant avec plus de vigueur, tirant tantôt à gauche, tantôt à droite, il faisait pirouetter la nacelle comme une véritable toupie, menacée à chaque instant de chavirer. Le curé, très mal à l'aise, on le comprend, perdant l'équilibre, tombant, se relevant, se démenait dans son bateau comme un vrai diable dans un bénitier. La foule des curieux, sur les deux rives, poussait des cris, riait à se tordre. Si ce n'eût été le danger que courait M. le curé, il est cer-

tain que cette scène qui avait tourné au comique, prêtait singulièrement à rire.

Enfin bateau et cerf, l'un traînant l'autre, arrivèrent à un endroit guéable. Des hommes de peine se mirent à l'eau et parvinrent à s'emparer de l'animal, très fatigué du reste. Après lui avoir lié les quatre pieds, on l'étendit sur une charrette qui le transporta à Compiègne, où on lui rendit la liberté.

A la curée, on raconta l'histoire du cerf et du curé de Sempigny au roi de Sardaigne, qui s'en amusa beaucoup.

Pendant la chasse, le roi Victor-Emmanuel aimait à causer avec les gardes qu'il rencontrait; il leur demandait du feu, leur jetait un cigare en les tutoyant; il les interrogeait sur différentes espèces de gibiers de la forêt, sur leurs chiens, sur les diverses races, dont il parlait en vrai connaisseur.

Avec cet air franc et ouvert, cette rondeur du soldat, que tempérait une grande affabilité, ce souverain devenait très sympathique et plaisait énormément à la foule; sa manière de saluer l'Empereur militairement, comme un sous-officier salue un maréchal de France, faisait, pendant la guerre d'Italie, le bonheur de nos troupiers qui l'appelaient le *commandant Victor*.

CHAPITRE XVIII.

Danger que courent les veneurs. — Le baron Lambert blessé par un cerf à Fontainebleau. — L'Empereur s'expose à être blessé; reproches de l'Impératrice. — Surveillance durant les promenades en forêt. — Armes trouvées dans un terrier. — M. Adam pris pour un malfaiteur.

L'existence du veneur, du veneur de vocation s'entend, est pleine de charmes, mais elle n'est pas sans danger, comme on vient de le voir à la Landeblin; en voici une nouvelle preuve qui aurait pu avoir les conséquences les plus graves.

M. le baron Lambert, commandant de la vénerie impériale, a failli être tué par un cerf qui l'a chargé au moment où il venait de lui adresser une balle, qu'une circonstance imprévue avait fait dévier.

Dieu merci! l'accident n'a pas eu la gravité que nous lui avions tous attribuée d'abord.

La vénerie impériale chassait ce jour-là, sous les ordres du baron Lambert, dans la forêt de Fontainebleau. Un cerf dix-cors fut attaqué. Après deux heures d'une chasse vigoureusement menée et accidentée par un change savamment débrouillé,

l'animal, très malmené, vint s'acculer contre un des trop nombreux palis de la forêt; là, il fit tête aux chiens. Le commandant mit pied à terre et prit une carabine pour servir le cerf. A la chasse, le baron Lambert, qui n'était pas un tireur extraordinaire, plaçait cependant une balle comme avec la main; je l'ai vu mainte et mainte fois, en pareille circonstance, faire preuve de beaucoup de sang-froid et tirer avec une très grande précision.

Il y avait beaucoup de monde à cette chasse; par coquetterie, le commandant voulut frapper à l'œil; malheureusement, au moment où il appuyait le doigt sur la détente, l'animal releva la tête et la balle lui fracassa la mâchoire supérieure. Furieux, le cerf chargea le tireur, qu'il renversa; d'un coup d'andouiller il lui perça le bras gauche et lui démit l'épaule; on crut le baron mort.

Le cerf fut porté bas tout près de là; le blessé fut transporté à la vénerie de Fontainebleau. Quelques centimètres plus bas, le baron Lambert était tué raide, et la vénerie impériale eût porté le deuil de l'un de ses officiers les plus spirituels et les plus aimables.

La blessure, fort heureusement, ne présentait rien de dangereux, et la guérison ne fut qu'une affaire de temps.

Cette fois encore le vieil adage :

Au sanglier le mière (médecin)
Au cerf le bière,

aura eu tort, à la grande satisfaction des nombreux amis de M. le baron Lambert.

J'ai vu plus d'une fois, en pareil cas, l'Empereur s'exposer bien inutilement à être blessé ou tué, en s'approchant trop d'un cerf hallali. Ces imprudences désolaient l'Impératrice, pleine de sollicitude, qui, dans un moment de mauvaise humeur très excusable, ne se gênait pas pour manifester son mécontentement en termes souvent très vifs, et cela devant tout le monde. De telles petites scènes, qui ne laissaient pas que d'avoir leur côté piquant, étonnaient, je m'en souviens, beaucoup de gens qui ne croyaient plus que l'Empereur et l'Impératrice fussent si bien ensemble.

A une chasse où le cerf, sur ses fins, était venu se retrancher dans l'angle d'un jardin du hameau de Malassise, l'Empereur, à pied, s'en approcha sans précaution aucune, comme s'il eût voulu le servir au couteau. Le cerf, que quelques chiens mordaient aux jarrets, pour s'en débarrasser, sauta par dessus Sa Majesté, qui n'eut que le temps de se baisser pour éviter le choc, une blessure grave, infaillible, mortelle peut-être.

Dans de pareilles circonstances, il n'y avait qu'une voix pour approuver l'Impératrice.

Pour apporter un peu de diversion au plaisir réglementaire d'une chasse à courre et à tir de chaque semaine, on profitait d'une belle journée pour faire de longues promenades dans la forêt; on visitait les ruines du château de Pierrefonds, restauré depuis et devenu un de nos plus beaux monuments historiques; on montait sur les côtes les plus élevées de la forêt, d'où l'on avait des points de vue, des panoramas magnifiques.

Un agent forestier guidait les voitures, pour éviter qu'elles s'engageassent dans les mauvais chemins et les routes impraticables pour des équipages à quatre chevaux.

Nous venions de recevoir une circulaire du ministre de la maison de l'Empereur, nous invitant à avoir l'œil ouvert sur toutes les figures étrangères que nous rencontrerions dans la forêt. Cette mesure de prudence était, du reste, parfaitement motivée par la découverte que venait de faire un de nos gardes, en furetant, d'un paquet caché dans un terrier, lequel paquet contenait un revolver, un couteau-poignard, une boîte de poudre, des balles et des capsules, le tout enveloppé dans un journal italien.

Le garde me remit le paquet trouvé près de la grande avenue des Beaux-Monts, où passait fréquemment l'Empereur en sortant du parc; je le portai chez M. de Wimpfen, qui partit aussitôt pour Paris;

M. Fould lui recommanda de garder le plus grand secret sur cette affaire.

A l'une de ces promenades, un jour que j'étais d'escorte, suivant, avec toute la cour en voiture, une de nos principales routes sur laquelle des bois façonnés avaient été débardés, j'aperçus, à deux cents pas de moi, la tête d'un homme se montrant, puis rentrant derrière un tas de fagots, semblant épier le cortège qui s'approchait; en un temps de galop j'arrivai sur lui. Mon homme était vêtu d'une blouse blanche, coiffé d'un chapeau de paille qui avait été neuf, chaussé de gros souliers et portant en sautoir une boîte assez grande en fer-blanc.

« Qu'est-ce que vous faites là? Pourquoi vous cachez-vous? Votre nom? D'où êtes-vous? Qu'avez-vous dans cette boîte? »

Toutes ces questions furent faites vivement et sur un ton qui n'était pas précisément de la plus parfaite courtoisie.

« Monsieur, je me promène pour ma santé dans la forêt; est-ce que ce serait défendu, par hasard? Je me suis mis derrière ces fagots parce que je ne tenais pas à être vu dans un costume qui est plus que modeste, comme vous voyez. Je m'appelle Adam; j'habite Compiègne depuis quelques semaines seulement, c'est ce qui fait que je n'ai pas le plaisir et l'honneur d'être connu de vous. Quant à cette

boîte, sur laquelle votre attention paraît tout particulièrement fixée, je vous dirai simplement qu'il y a dedans de l'herbe et une paire de ciseaux. »

Cet air bonhomme, ces réponses empreintes d'une certaine goguenarderie, loin de me satisfaire, me déplurent souverainement, je l'avoue.

J'appelai les deux gendarmes qui habituellement suivaient en arrière les voitures de l'Empereur.

« Voilà un homme que je ne connais pas, ne le quittez plus, fouillez-le et assurez-vous de son identité. »

Je me hâtai de rejoindre les voitures.

Le soir il y avait spectacle au château. En entrant dans le vestiaire du théâtre pour me débarrasser de mon manteau, la première personne que je vis c'était mon homme à la boîte de fer-blanc. On devine mon embarras. Il vint à moi et me dit en souriant :

« C'est cependant moi, Monsieur, que vous avez fait arrêter aujourd'hui; mais vous voyez que je ne suis pas bien dangereux et que je méritais un peu plus de confiance, puisque l'Empereur, moins méfiant que vous, m'invite chez lui. »

Je me confondis en excuses.

M. Adam, — car c'était bien M. Adam, gendre de Mme la baronne d'Auger, dont il avait épousé la fille durant mon absence, — en parfait gentleman, me tendit sa main, que je serrai cordialement.

CHAPITRE XIX.

L'Empereur sortait souvent seul; sa visite aux ruines de Champlieu. — Conversation avec un paysan qui se plaint du gibier. A son retour ordre est donné de détruire tous les lapins de la forêt. — Le baron de Poilly chasse le sanglier devant l'Empereur. — Insuccès. — Il reçoit le bouton de la vénérie. — Les marmitons du baron de Villars. — Seconde chasse manquée. — Tour joué par le baron d'Offémont. — Belle chasse de sanglier du marquis de l'Aigle devant l'Empereur. — Promenade de M. Fould. — St Pierre; Mme Delessert. — M. Fould à la prise du sanglier.

L'Empereur ne faisait pas seulement des promenades avec tous les hôtes du château, il lui arrivait parfois encore de monter à cheval, de sortir seul ou simplement accompagné d'un officier de service.

Ces petites escapades du souverain faisaient le désespoir du chef de la police de sûreté, sur lequel pesait une énorme responsabilité, et mettaient sur les dents ses nombreux agents, qu'il envoyait dans toutes les directions.

A l'époque où l'Empereur s'occupait de son grand travail sur César, venait-on lui signaler une voie gazonnée, un tas de pierres, un monticule, une colonne milliaire, ou toutes autres traces du passage des lé-

gions romaines, qui sont nombreuses dans la forêt et les environs, l'auguste écrivain ne manquait jamais d'aller sur les lieux, de voir les choses par lui-même. On venait alors de commencer des fouilles près des ruines de l'abbaye de Champlieu, qui surexcitaient la sagacité des antiquaires et des savants; selon les uns, on devait découvrir un cirque, un amphithéâtre, selon les autres, et le temps leur a donné raison, on était sur l'emplacement d'un vaste camp romain.

Un beau matin, l'Empereur partit seul pour aller visiter les travaux. Après avoir traversé la forêt dans toute sa longueur, il se trouva en face d'une vaste plaine, un peu désorienté. Sa Majesté, apercevant un cultivateur qui labourait son champ, alla à lui pour lui demander son chemin.

— Pourriez-vous, mon brave homme, m'indiquer les ruines de Champlieu ?

— Rien n'est plus facile, Monsieur, vous en êtes tout près; avec votre bidet vous en avez pour cinq minutes; vous voyez bien là-bas, un peu à gauche de ces trois grands arbres, comme une église ? Eh bien, c'est ça.

L'Empereur, enchanté de ne pas être reconnu, continua la conversation.

— Il me semble, mon ami, que la terre que vous labourez là est excellente, vous devez faire de bonnes récoltes ?

— Vous auriez raison, Monsieur, si nous n'étions pas dévoré par le gibier de la forêt; voyez-vous, Monsieur, si ça continue, ces gredins de lapins ne nous laisseront rien; mieux vaudrait ne plus semer.

— Vous m'étonnez beaucoup; je croyais, moi, que l'administration des forêts indemnisait très largement les cultivateurs qui souffrent de la présence du gibier.

— Très largement! Ah ben oui; quand il y a pour cent francs de dégâts, on nous donne cent sous, qu'on dépense pour aller les toucher à Compiègne; nous faisons là un joli commerce, comme vous voyez.

— Ce que vous venez de me dire m'intéresse vivement, beaucoup plus que vous ne croyez. Je connais l'Empereur, je lui raconterai ce que vous m'avez dit; il ne veut pas, soyez-en certain, que le gibier fasse du tort aux cultivateurs. En attendant, voici deux louis pour boire à sa santé.

Au revoir, mon brave, soyez tranquille, je vous promets de m'occuper de vos intérêts.

L'Empereur de retour à Compiègne, fit appeler l'inspecteur de la forêt; il lui raconta la conversation qu'il avait eue avec le cultivateur de Champlieu, et lui donna l'ordre de faire détruire jusqu'au dernier des lapins.

Cette mesure radicale, trop absolue, m'attrista tout particulièrement, sachant trop bien qu'il n'y a

pas de chasse, de tiré agréable, s'il n'est bondé de lapins.

Et voilà comment les fouilles archéologiques du camp romain furent cause que les terriers de la forêt furent, à leur tour, défoncés de fond en comble.

Les succès du vautrait de M. le marquis de l'Aigle, autorisé à chasser le sanglier, et qui alternait avec la vénerie impériale, étaient parvenus aux oreilles de l'Impératrice qui manifesta le désir d'assister à un des laisser-courre de l'équipage du Francport.

Mais, soit par ses rapports intimes avec le prince de la Moskowa, soit aussi qu'il ait fait agir d'autres personnes influentes, toujours est-il que, se substituant à M. le marquis de l'Aigle, qui était indiqué par les convenances, M. le baron de Poilly réussit à se faire inviter à chasser le sanglier devant Leurs Majestés.

Ce procédé envers un confrère m'a toujours semblé en désaccord avec les usages établis entre chefs d'équipage bien élevés, usages qui veulent qu'on ne s'entrenuise pas en chassant en rivalité, les uns sur les autres, à moins d'entente préalable, bien entendu.

Or, M. le marquis de l'Aigle étant à Compiègne à peu près chez lui, le seul autorisé, dans sa *country*, comme disent les Anglais, il est certain que personne n'eût été étonné de voir le baron de Poilly,

étranger au pays, décliner l'honneur qu'on lui faisait, en faveur de M. de l'Aigle auquel il revenait de droit.

Nous allons voir comme quoi saint Hubert n'est pas précisément avec ceux de ses disciples qui s'écartent parfois de la ligne droite.

L'équipage de la forêt de Coucy arriva la veille de la chasse; gens, chevaux et chiens furent installés dans le bâtiment de la vénerie. C'était assurément trop tard pour les valets de limier, auxquels deux jours au moins n'eussent pas été de trop pour reconnaître le pays et prendre connaissance des animaux. Afin d'obvier aux inconvénients de ce manque de temps, nous nous empressâmes d'offrir à M. de Poilly le concours de nos gardes qui, par la connaissance qu'ils avaient des demeures des sangliers, eussent certainement rendu la besogne des valets de limier beaucoup plus facile dans une forêt qu'ils ne connaissaient que très imparfaitement.

M. de Poilly refusa en nous disant qu'il avait toute confiance dans Moriset, son chef d'équipage, et dans ses hommes, qu'il était sans inquiétude du reste sur le résultat de la chasse du lendemain.

Le rendez-vous eut lieu au Puits-du-Roi; le temps était maussade, sombre et humide, une véritable mauvaise journée d'automne. Tous les amis de M. de Poilly qui portent son bouton, vêtus de rouge, à l'anglaise, s'étaient empressés d'accourir à son

appel. Les chiens, des foxhunds, en très bon état, bien railés, faisant espérer un succès ; les piqueux bien montés, les valets de chiens, tous des veneurs connus, ayant fait leurs preuves, justifiaient parfaitement la confiance que leur maître avait en eux.

Bref, le vautrait du baron de Poilly avait très bonne façon ; il lui faisait honneur.

Les valets de limier n'avaient rien au rapport, pas même un marcassin à donner à courre.

Du Puits-du-Roi, on s'en alla dans le canton du Berne, à une lieue de là, fouler les meilleures enceintes. Les chiens d'attaque furent mis sur des vieilles voies ; ils n'en voulurent pas.

— Je ne comprends pas de Poilly, nous dit M. le marquis de l'Aigle, de laisser ainsi l'Empereur se morfondre inutilement; depuis hier soir les sangliers ont quitté Compiègne, traversé l'Aisne, et sont très probablement à Ourscamp dans ce moment; mes hommes, qui ont fait le bois, me l'affirment.

Il commençait à se faire tard ; nous fûmes attristés par les tons langoureux de *la retraite manquée*.

Le baron de Poilly se confondit en excuses.

L'Empereur le rassura, l'invita à dîner au château, lui fit offrir le bouton de la vénerie impériale, et, pour combler la mesure de son inépuisable bonté, lui demanda de recommencer l'expérience une autre fois.

Quatre jours après ce premier insuccès, même rendez-vous fut pris dans la même forêt et au même endroit.

Le baron de Villars qui n'est heureux que lorsqu'il fait le bonheur des autres, imagina la veille de la chasse, pour faire rentrer les sangliers dans Compiègne, d'envoyer le soir dans la forêt d'Ourscamp ses cuisiniers, ses marmitons, tous ses nombreux serviteurs portant des torches, frappant sur des casseroles, des chaudrons, des tambours, faisant un vacarme un tintamarre infernal.

Les habitants des villages environnants crurent que le feu avait pris à la forêt; toutes les cloches furent mises en branle, on sonna le tocsin, les pompiers arrivèrent en toute hâte. Or, comme le généreux châtelain de Carlepont avait l'habitude de donner trois cents francs aux trois pompes qui arrivaient les premières sur le théâtre d'un incendie, il s'exécuta et paya gracieusement la somme promise.

Cette seconde tentative ne fut pas plus heureuse que la première; on ne trouva pas un seul animal courable dans toute la forêt; il fallut faire rentrer l'équipage.

Tout le monde plaignait le baron de Poilly et prenait part à la vive contrariété qu'il venait d'éprouver. « Après tout, lui disaient ses amis, saint Hubert a ses caprices tout comme un autre; quiconque a vrai-

ment chassé en sait quelque chose; votre vautrait n'en reste pas moins un bon et excellent équipage, etc., etc. »

Connaissant la véritable cause des deux échecs éprouvés par M. de Poilly, toutes ces condoléances me faisaient sourire; l'idée de les attribuer aux caprices de saint Hubert m'amusait tout particulièrement.

Malheureusement, saint Hubert et ses caprices n'ont rien à faire ici, et la disparition des sangliers devenus introuvables pour les valets de limiers et leurs chiens, loin d'être surnaturelle, n'a rien que de fort simple au contraire.

Voici ce qui s'était passé :

La veille de la première chasse, pendant la nuit, la seule compagnie de bêtes noires qui existât à ce moment dans le pays, quittant Compiègne, avait traversé l'Aisne et la forêt de l'Aigue, pour s'engager dans le parc d'Offémont, qui, avec de nombreuses ouvertures, est enclavé dans ladite forêt, sur une longueur d'environ deux kilomètres.

Dès le matin, les gardes vinrent en prévenir leur maître qui fit immédiatement fermer ses portes; les sangliers étaient prisonniers.

Au rendez-vous du Puits-du-Roi, le baron d'Offémont, avec lequel j'étais intimement lié, me prit pour unique dépositaire de son secret. Mettant en

avant le nom de l'Empereur et de l'Impératrice, leur désir d'assister à une chasse de sanglier, j'essayai de l'amener à dire au grand veneur que les animaux étaient chez lui..

Il ne voulut rien entendre.

« Je veux que le *four* de Poilly soit complet et il le sera, » fut toute sa réponse.

On me demandera peut-être pourquoi ce mauvais vouloir, pourquoi ce méchant tour joué au baron de Poilly, qui était un fort galant homme, aimé de tous ceux qui le connaissaient? Je ne saurais que répondre.

Mais il est évident qu'il y a là un mystère, une faiblesse peut-être du cœur humain; mieux vaut cent fois, je crois, ne pas soulever le voile qui les recouvre.

M. le baron de Poilly, en sollicitant la faveur de chasser le premier devant l'Empereur, sans s'en douter, j'aime à le croire, avait mis M. le marquis de l'Aigle dans l'obligation absolue d'attendre sous sa tente, de voir venir en se tenant sur la réserve; c'était digne, il n'y avait pas d'ailleurs d'autre parti à prendre.

M. le marquis de l'Aigle n'attendit pas longtemps, et l'équipage de Follembray était à peine rentré sous les futaies de Coucy-le-Château, que celui du Francport lui succédait au Puits-du-Roi.

Je n'ai été qu'impartial en disant que le vautrait du baron de Poilly avait bonne façon et lui faisait honneur. On ne m'accusera pas, j'espère, si je dis que l'équipage du marquis de l'Aigle avait grand air.

Ces deux équipages chassant également bien, composés d'hommes de vénerie habiles, ayant tous deux de bons chiens, tendant au même but, ne se ressemblaient cependant pas.

L'un, comme tout ce qui est jeune, brillait par son élégance, ce qui plaît toujours en France. Pleins de sève et d'entrain, maître et amis, dans leur ardeur poussée souvent jusqu'à l'impatience, commettaient des fautes qui, pendant une chasse, sont parfois irréparables. Toutes ces petites imperfections que l'âge et la pratique corrigent, n'empêchaient pas que le vautrait de M. de Poilly n'eût sa place sur le même rang que nos meilleurs équipages.

L'autre se faisait remarquer par son calme, le silence respectueux des *piqueux*, l'état d'entraînement des chevaux et de la meute. Mais ce qui charmait plus encore, c'était la courtoisie exquise, la grande distinction des maîtres qui, en rappelant les mœurs d'une autre époque, exhalaient le délicat et rare parfum de haute gentilhommerie qu'il faut, pour me comprendre, avoir respiré, comme moi, aux rendez-vous affectionnés de la Brévière et du Puits-d'Orléans.

Il faisait très beau; la foule était grande au rendez-vous.

L'Impératrice montait ce jour-là un cheval andalous que lui avait donné la reine d'Espagne.

Les valets de limiers étaient revenus; ils firent rapport du seul sanglier qui se trouvait dans la forêt; ils l'avaient détourné; c'était un ragot, si je me souviens bien.

On partit pour l'attaque. — M. Fould et moi restâmes au milieu du carrefour, regardant partir tout le monde.

Son Excellence me demanda pourquoi je ne suivais pas la chasse. Je répondis que j'avais à faire à la faisanderie.

— En ce cas, me dit le ministre, veuillez m'accompagner; montrez-moi ce qu'il y a d'intéressant dans la forêt, faites-moi voir les travaux que l'Empereur fait exécuter aux étangs; au reste, menez-moi où vous voudrez, pourvu que ce ne soit pas où sera la chasse.

Depuis l'accident de la Landeblin, M. Fould ne suivait plus les chasses de la vénerie.

Tout en causant, tout en fumant, n'allant qu'au pas, nous arrivâmes au bord des étangs.

— Qu'est-ce que c'est donc, me demanda M. Fould, que cette construction que j'aperçois là-haut, au sommet de cette montagne?

— C'est, Monsieur le ministre, le mont Saint-Pierre, qui est un des premiers lieux du Valois qui ait été habité. Ce mont élevé, propre à recevoir un château-fort, ne pouvait échapper à l'œil investigateur des Romains lors de leur entrée dans les Gaules; aussi, au lieu d'un château, ils en construisirent trois. Ces édifices qui n'existent plus aujourd'hui, concourent, pour l'époque de leur fondation, avec le camp de Champlieu.

Charles le Chauve s'empara de cette propriété qu'il transmit à des Célestins, les premiers qu'on a vus en France et qui venaient d'Italie; ils furent plus tard remplacés par des Bénédictins. Les religieux de cet ordre se relâchèrent bien vite de la règle; à l'ancienne régularité de leur maison ils substituèrent des habitudes mondaines, ils s'adonnèrent à la bonne chère et à la chasse; leur parc était rempli de gibier, leurs étangs regorgeaient de poissons. Au pied du bâtiment qu'on voit d'ici, coule la fontaine des Miracles; elle passait pour guérir de la stérilité; de nombreuses villageoises venaient boire de son eau, entraient dans la chapelle pour y dire une prière, et s'en retournaient pleines de confiance. Il ne reste plus de l'église qu'une tourelle envahie par les lierres, et cinq croisées en ogive qui datent du XIV^e siècle. On y voit une plaque de marbre qui rappelle la visite de la famille royale, lors du mariage

du roi des Belges avec une princesse d'Orléans. L'ordre religieux fut supprimé par Louis XVI. Le domaine de Saint-Pierre fut vendu à la Révolution trente-trois mille francs en assignats, et plus tard réuni aux biens de la couronne moyennant la somme de cent six mille francs.

Mme la duchesse d'Orléans aimait beaucoup Saint-Pierre; elle y avait fait restaurer, en 1840, deux pièces où Son Altesse Royale venait souvent se reposer.

Tout récemment, vous avez, Monsieur le ministre, donné l'ordre que Saint-Pierre fût rendu habitable; il vient d'être loué à une famille espagnole, M. et Mme Panifex et leur fille, Mme Delessert, qui est veuve et fort jolie, a une très belle voix, monte adorablement à cheval et suit toutes les chasses de la vénerie.

— Tout ce que vous me dites là est fort intéressant et me fait désirer de visiter Saint-Pierre; voulez-vous avoir l'obligeance de m'y conduire?

En moins de vingt-cinq minutes, nous étions devant le porche de l'ancien prieuré.

Notre visite fut une surprise qui parut faire grand plaisir à ses habitants. Mme Delessert nous accueillit avec une grâce charmante.

Soit hasard, soit grande habitude du monde, Son Excellence me sembla être à Saint-Pierre, à

mon grand étonnement, bien moins étranger que je l'avais cru d'abord.

La jolie veuve se loua beaucoup de son séjour à Saint-Pierre; l'efficacité et la vertu des eaux de la fontaine des Miracles ne la préoccupaient pas le moins du monde. Toutefois, en femme d'esprit qui ne laisse pas échapper les bonnes occasions, elle profita de la présence du ministre pour se plaindre du mauvais état de la route d'arrivée.

Un mois après, les pentes trop rapides étaient adoucies et le chemin rendu excellent.

Notre visite ne dura pas moins d'une heure; le temps passe vite en compagnie d'une jolie femme! Nous remontâmes à cheval.

Arrivés au bas de la montagne, j'entendis des trompes sonnant de fréquents *bien-aller*, qui venaient du côté de la Gorge-du-Han.

La chasse du marquis de l'Aigle marchait évidemment bien.

Ma fibre de veneur surexcitée par les cris des chiens, il me semblait que j'avais une fourmilière dans mes bottes; caressant de l'éperon les flancs de mon cheval, vingt fois j'eus envie de partir au galop, de planter là et mon ministre et les convenances. Attiré comme par un puissant aimant, je m'arrangeai de manière à diriger la promenade du côté où allait la chasse. Le sanglier, chassé de-

puis deux heures déjà, se fit battre assez longtemps sur le mont Saint-Marc ; prenant enfin son parti, il en descendit grand train les pentes pour débucher par la plaine de Rethondes, traverser la rivière d'Aisne, le parc du Francport, et s'engager, déjà malmené, dans la forêt de l'Aigue.

M. Fould, sans s'en douter, était à la chasse. Nous quittâmes Compiègne pour nous diriger vers le pont de Francport, jeté sur l'Aisne, et qui sépare les deux forêts.

Je trouvai là un de nos gardes de planton ; il me renseigna. Le sanglier, très bien chassé, avait tenu deux fois aux chiens dans les fourrés du Berne. Il y avait vingt-cinq minutes environ que l'Empereur, l'Impératrice et de nombreux cavaliers avaient traversé le pont.

Nous avions fait notre promenade tout le temps au pas. A ce moment-là, pour des raisons de santé, M. Fould ne pouvait pas supporter les allures vives du cheval. Je me hasardai néanmoins à lui dire que si nous trottions un peu, cinq ou six minutes, nous rejoindrions la chasse et arriverions certainement à l'*hallali*.

Nous partîmes au trot ; en un instant nous arrivâmes près de l'enceinte dans laquelle l'animal faisait tête aux chiens. Nous entendîmes un coup de carabine, c'était M. de Villeplaine qui mettait dans

l'œil du ragot une balle, comme si elle eût été conduite par un fil électrique.

Aux chasses du marquis de l'Aigle, à cette époque, c'était ce même gentilhomme qui, pour éviter des boucheries inutiles de chiens, avait la mission délicate et dangereuse de servir les sangliers au ferme; personne ne s'en acquittait avec autant de prudence, de sang-froid et d'adresse. Il n'est jamais arrivé, que je sache, à M. de Villéplaine de blesser un seul chien.

Tout le monde était réuni au carrefour du Vivier du Gré, où le sanglier fut apporté.

L'Empereur, l'Impératrice et d'autres personnages, en apercevant M. Fould, le félicitèrent d'avoir si courageusement suivi une chasse aussi fatigante. « Avez-vous vu souvent le sanglier? lui demandait l'Impératrice. Moi, je l'ai aperçu plusieurs fois lorsqu'il traversait les routes; n'est-ce pas qu'il nous a fait courir certainement pendant plus de trois heures ? Quels veneurs que ces de l'Aigle, et quel ravissante chasse il nous ont fait faire !

M. le ministre de la maison de l'Empereur recevait ces éloges avec une modestie naturelle qui fit mon admiration; mais, se souvenant de l'adage : « *Trop parler nuit*, » Son Excellence se garda bien de souffler mot de sa visite au prieuré de Saint-Pierre.

Quant à moi, il va sans dire que je restai muet comme une carpe.

Le lendemain, M. Adolphe Fould vint me remercier, de la part de son père, de l'habileté avec laquelle je lui avais fait suivre la chasse de M. de l'Aigle.

J'étais posé dans l'esprit de M. Fould; je ne doute pas que s'il fût resté mon ministre, ma carrière dans les forêts eût été assurée à dater de ce jour.

CHAPITRE XX.

Le grand duc Constantin de Russie à Fontainebleau. — Chasse à courre. — Le grand duc et les fourmis. — Les biches du maréchal Magnan. — Retour au château. — Curée aux flambeaux. — Conservation de quelques vieux usages. — Le chien de saint Hubert. — Le prince impérial assiste pour la première fois à une chasse à courre. — L'Empereur n'est pas veneur. — Les valets de limier et le baron Lambert:

Le grand-duc Constantin de Russie est à la cour de France.

Transportons-nous un instant dans la forêt de Fontainebleau.

La saison des chasses à tir était passée; l'Empereur ne pouvait offrir à son hôte qu'une chasse à courre.

Nous étions à la fin d'avril, il faisait exceptionnellement très chaud; la température était donc des plus défavorables. Il eût mieux valu cent fois chasser à Compiègne, mais l'équipage était à Fontainebleau. Force fut de s'exposer à un insuccès presque certain.

Autrefois la vénerie royale tenait plus compte de l'état du sol dans les différentes forêts où ses laisser-

courre avaient lieu; l'été, elle stationnait à Rambouillet qui est humide et frais; l'hiver à Fontainebleau dont le sol est sec et le courre agréable; on chassait en automne à Compiègne, et au printemps à Saint-Germain. C'était pratique et raisonné; rien n'était livré au hasard comme on voit. Il est vrai que nos rois, tous connaisseurs, eussent presque fait une affaire d'État d'une faute en vénerie.

Je conçois néanmoins qu'on ait préféré Fontainebleau que Catherine de Médicis, la plus belle des savantes, la plus savante des belles, avait transformé en un temple de *Diane*. Les souvenirs galants ne pouvaient d'ailleurs que plaire au prince qui était jeune alors. Et puis, pouvait-il ignorer que le czar Pierre Ier avait visité cette résidence qui lui plut médiocrement, dit Saint-Simon, et point du tout la chasse, où il pensa tomber de cheval, trouvant trop violent cet exercice qu'il ne connaissait pas, voulant manger seul avec ses gens, retournant à Petit-Bourg dans un carrosse, portant les preuves peu odorantes du copieux repas que lui et deux des siens avaient fait avant de partir?

Le rendez-vous fut des plus brillants; la foule des curieux, à pied, à cheval, en voiture, était considérable; tous les officiers de la garnison avaient voulu voir le grand-duc Constantin qu'on disait très sympathique à la France.

Plusieurs cerfs avaient été détournés; on n'avait que l'embarras du choix, la forêt étant à cette époque plutôt trop vive en grands animaux.

On alla frapper à la brisée du valet de limiers Lafeuille qui faisait rapport d'un vieux dix-cors.

En un instant, les chiens d'attaque mirent le cerf sur pied qui sauta la route à trente pas devant le grand-duc Constantin qui reconnut parfaitement que c'était bien un dix-cors. Ceci est à noter.

Les chiens de meute furent immédiatement découplés; après vingt-cinq minutes environ d'une assez bonne chasse, ils tombèrent en défaut.

Ce défaut fut péniblement relevé, mais l'animal de meute se montra accompagné de deux jeunes cerfs et de plusieurs biches.

Maintenant qu'on se représente les nombreux piétons traversant les enceintes pour couper au court, mettant sur pied tous les animaux de la forêt que les chiens avaient à vue à tout instant, qu'on se figure des tourbillons de sable noir soulevés par les cavaliers et les voitures, enlevant aux chiens tout odorat, on comprendra alors que la tâche des veneurs était loin d'être agréable et facile.

A partir de ce moment, il y eut plusieurs chasses. Quelle était la bonne chasse? Laquelle fallait-il suivre? Dans le doute, les piqueux, s'abstenant de sonner, faisaient appel à toute leur science pour retrou-

16.

ver la voie, inextricable écheveau qu'il fallait débrouiller.

Mon collègue et ami le vicomte de la Panouse et moi étions venus de Compiègne pour assister à cette chasse. Nous nous étions attachés à suivre le prince; nous ne l'avons pas perdu de vue un seul instant.

C'est ainsi que nous arrivâmes au carrefour de la Croix-du-Grand-Maître.

Le prince mit pied à terre, alluma un cigare et s'assit sur une touffe de bruyère près d'une fourmilière. En un instant, ses vêtements étaient envahis par les fourmis. Un jeune paysan, qui s'en aperçut, se mit à épousseter le grand-duc, à lui taper dans le dos, à secouer les pans de son habit.

La physionomie de Son Altesse Impériale exprima d'abord une certaine surprise mêlée de répugnance, frisant la colère; puis, se déridant, le prince remercia le paysan en lui mettant une pièce d'or dans la main.

« Un jaunet! s'écria le paysan ébloui... Vive l'Empereur de Russie! »

Il est plus que probable qu'en Russie, un paysan qui aurait osé toucher de la main l'héritier de la couronne des czars, eût payé sa hardiesse d'une cinquantaine de coups de knout, pour le moins.

Du carrefour, nous entendions des chiens qui rapaillaient dans toutes les directions; l'orgie canine

était complète, un miracle seul pouvait sauver la vénerie impériale de l'humiliante fanfare de la *Retraite manquée.*

A ce moment, le maréchal Magnan arriva de toute la vitesse de son cheval au milieu du carrefour, criant : je viens de voir les cerfs, — le maréchal prononçait les *f,* — il y en avait trois; il faut mettre les chiens dessus.

« Pardon, Monsieur le maréchal, les animaux que vous avez vus sont des biches.

— Des biches, des biches! qu'est-ce que ça fait, pourvu que les chiens les attrapent? Allons chercher les chiens! »

Sur ce, le maréchal tournant bride, repartit au galop, ayant réellement l'air de prendre au sérieux les fonctions de grand veneur.

Cette ignorance en vénerie, l'âge, la corpulence, la tournure du maréchal sous le costume Louis XV, coiffé du tricorne à plumes, cette activité apparente de jeune homme, tout cela nous amusa beaucoup et plus particulièrement le grand-duc, auquel il fallait expliquer que le titre de grand veneur donné au maréchal était purement honorifique.

Mais déjà le soleil allait disparaître derrière les hautes futaies des gorges d'Apremont; eût-on retrouvé le cerf, que le jour eût manqué pour le prendre avant la nuit.

L'officier, le marquis de la Tour-Maubourg, je crois, attaché à la personne du prince pour le guider, proposa de rentrer au château.

Le retour s'effectua au pas; il y avait encore beaucoup de cavaliers qui suivaient. Le grand-duc causa beaucoup avec les officiers qu'il charma par son extrême affabilité et ses connaissances sérieuses sur l'organisation militaire des différentes puissances de l'Europe.

En chemin, un *piqueux*, envoyé par le baron Lambert, vint dire que le cerf avait été pris à la Seine, en face la forêt de Barbeau, par une vingtaine de chiens et deux *piqueux* seulement. Nous apprîmes en même temps que le cheval de M. de Toulongeon s'était abattu, que le marquis avait le pied luxé, qu'il avait fallu le reconduire en voiture au palais.

Le baron Lambert, par cette courtoise attention, était parfaitement dans son rôle, ainsi qu'on le verra plus bas; car il fallait absolument que Son Altesse Impériale sût que le cerf avait été pris.

Au dîner, on parla beaucoup de l'insuccès de la journée; les officiers de la vénerie, tout en exprimant leurs vifs regrets, l'attribuaient, avec infiniment de raison du reste, à la chaleur, à la sécheresse, à la foule incommode des curieux, et surtout aux douze ou quinze cents têtes de fauves dont la forêt était peuplée à cette époque.

Je me souviens que c'est à cette circonstance que les agents forestiers, qui le demandaient depuis longtemps, durent d'être autorisés à diminuer le nombre des biches devenu trop considérable; rien qu'à Fontainebleau il en a été détruit plus de sept cents la première année.

En sortant de table, le grand-duc fut conduit au haut du célèbre escalier en fer à cheval, d'où l'on embrasse toute l'étendue de la vaste *cour du Cheval blanc,* qu'on désigne aussi sous le nom de *cour des Adieux,* en mémoire du baiser d'adieu que Napoléon Ier donna à ses grognards, en abdiquant, en 1814. A ce moment, les armées russes campaient aux portes de Paris, et le roi de France, par le fait, était l'hôte de l'Empereur de Russie; le jour de cette chasse, son successeur futur, par un revirement providentiel si fréquent dans la vie des princes, est accueilli, choyé par Napoléon III dans ce même palais dont son oncle avait été chassé.

Il s'agissait d'offrir au grand-duc Constantin le spectacle intéressant d'une curée aux flambeaux qui ne se voyait qu'à la cour de France.

Il faut remonter au roi Louis XV pour retrouver l'origine de cette cérémonie cynégétique. Ce galant et quelque peu licencieux prince, qui avait mis à la mode les scènes, les allégories d'amour, semées par les artistes de talent sur tout le parcours de ses pro-

menades et de ses chasses, élevant, par là, l'esprit de ses familiers au niveau de ses galanteries, fit tant et si bien que veneurs et chasseresses finirent par s'égarer eux-mêmes sous les frais ombrages et n'entendaient plus les trompes sonnant la prise du cerf. Il arriva tout naturellement que, faute de témoins pour pratiquer la curée au soleil, on la pratiqua aux flambeaux.

J'espère que les lecteurs voudront bien croire que ce ne sont pas les mêmes causes qui ont décidé la vénerie impériale à ressusciter ce vieil usage qui n'avait d'autre but que d'offrir une curiosité aux invités de l'Empereur et de leur procurer un instant de distraction.

La cour du Cheval blanc a la forme d'un carré long de 152 sur 112 mètres, entouré de bâtiments sur trois côtés; la grille d'entrée forme le quatrième.

On vient de poser à terre, sous les yeux de l'assistance, non loin de l'escalier, le corps de la victime recouvert de la nappe (peau) à laquelle adhère encore la tête avec ses bois.

Vingt valets de pied, portant des torches, s'alignent de chaque côté de la cour.

La meute, sous la conduite des valets de chiens, entre par la grille; elle est tenue sous le fouet par la Trace, alors chef d'équipage; il se tient en avant, le fouet haut, et avance une trentaine de pas environ,

suivi des chiens. Au moment où il s'arrête, douze trompes sonnent la fanfare de l'animal, c'est-à-dire *la Royale,* puisque c'est un dix-cors qu'on a chassé.

La Trace s'avance une seconde fois, fait un nouveau temps d'arrêt avec la meute.

On sonne l'*Hallali sur pied.*

Une troisième station est exécutée, comme les deux premières : seulement cette fois, les chiens ne sont plus qu'à quelques pas de leur proie, avides de curée, ardents, leurs yeux flamboient et lancent des éclairs; et cependant leur admirable discipline triomphe de leur rapacité mise à une épreuve d'autant plus rude, que depuis leur entrée dans la cour, un valet de chiens, ayant le cerf entre les jambes, en balance la tête, comme pour simuler un animal vivant.

Enfin les trompes font entendre la solennelle fanfare de l'*Hallali par terre.*

A un signe du grand veneur le chef d'équipage baisse le fouet en criant : « Hallali, valets ! Hallali ! »

La nappe est prestement enlevée. Toute la meute bondit et se rue sur la curée. On ne voit plus qu'une masse d'animaux qui grouillent, on n'entend plus que le cliquetis d'os qui se brisent, que les cris de rage des chiens qui se mordent, qui se battent, qui se disputent des débris pantelants qu'ils cherchent à entraîner. Les *piqueux,* les valets de chiens, à grands

coups de fouets, mettent fin aux batailles en corrigeant les plus querelleurs.

La lueur blafarde des torches donne à ce tableau un aspect saisissant, que je renonce à décrire et que nos meilleurs peintres n'ont reproduit jusqu'à présent qu'imparfaitement sur la toile.

Ce gigantesque et étrange festin terminé, les veneurs reconduisent les chiens au chenil en sonnant toutes les fanfares de leur répertoire.

Le grand-duc Constantin alla voir la tête du cerf; en l'examinant, il fit la remarque qu'ici ce n'était qu'une troisième tête, et que cependant il croyait bien avoir aperçu un dix-cors sautant la route au moment de l'attaque. Mais du reste, ajouta le prince avec une bonhomie feinte et en souriant, à la chasse, tout le monde se trompe, j'aurai mal vu et je me suis très vraisemblablement trompé.

Son Altesse Impériale ne se trompait pas ; le cerf que les chiens viennent de dévorer était bien en effet une troisième tête que le prince de la Moskowa avait eu l'heureuse et prudente idée de faire tuer la veille pour être certain, en cas d'insuccès à la chasse, de pouvoir offrir à l'hôte de l'Empereur le spectacle d'une curée aux flambeaux.

Ainsi qu'on vient d'en avoir la preuve, la vénerie impériale n'avait cependant pas totalement exclu les usages traditionnels des anciens équipages royaux.

mais, sans se griser aux senteurs parfumées des chasses de Chantilly, au temps du dernier des Condé, le grand veneur de Napoléon III avait néanmoins su prendre tout ce qui pouvait s'adapter aux goûts actuels et à nos mœurs.

Pour pendant à la curée, le jour de la Saint-Hubert, sans, comme jadis, entendre la messe avec tous les équipages réunis aux portes de l'église, ce jour-là, dis-je, on attachait au cou du plus vieux, du meilleur des chiens, une cocarde de rubans aux couleurs nationales.

Après la chasse, lorsqu'on avait pris le cerf, on prélevait un morceau de choix dont on régalait *le chien de saint Hubert.*

C'était souvent à une jolie femme, — en France la galanterie ne vieillit pas, — qu'on demandait les rubans dont on décorait le Nestor de la meute.

Beaucoup d'autres de ces vieilles coutumes sont tombées en désuétude ; pour ma part, je le regrette sincèrement.

C'est à une Saint-Hubert, à Compiègne, que le Prince impérial a suivi à cheval une chasse pour la première fois ; Son Altesse Impériale, alors âgée de dix à onze ans, était accompagnée de son écuyer, le commandant Bacon ; son arrivée au milieu du vaste carrefour du Puits-du-Roi, trop petit pour contenir la foule, fit sensation ; les paysans, les ouvriers de la

forêt, dans leur enthousiasme, crièrent : Vive le Prince impérial!

Tout le monde voulait voir l'héritier du trône, si jeune encore, montant déjà si bien à cheval, si gracieux, si affable, et que tous nous aimions.

L'Empereur, fier de son fils qu'il adorait, paraissait heureux; l'Impératrice était rayonnante.

Pendant la chasse, le commandant Bacon avait toute la peine du monde à calmer l'ardeur de son élève qui voulait toujours percer en avant pour voir le cerf et être en tête du cortège. Pour le retenir, il ne fallait pas moins que l'autorité paternelle à laquelle il ne résistait jamais.

Une fois, à une chasse où le cerf debout tenait aux chiens, le Prince impérial vit l'Empereur servir l'animal en lui mettant une balle dans la tête.

« Mais pourquoi une carabine? se mit à dire le courageux enfant. On m'a raconté qu'autrefois les princes se servaient de leur couteau de chasse; eh bien, moi aussi, j'ai un couteau, et j'en ferais bien autant si on voulait me le permettre. »

Ah! nous étions loin de nous douter que cette bravoure innée deviendrait la cause d'une mort cruelle, et que ce malheureux enfant, qui semblait appelé à de si hautes destinées, serait bientôt massacré par des sauvages!

Et maintenant, de tant d'espérances et de gran-

deurs, que reste-t-il? Une mère vêtue de noir, le cœur brisé, les joues creusées par la douleur, une impératrice enfin tombée du plus beau des trônes du monde, n'ayant plus que deux tombes pour pleurer!

Avant de quitter les chasses à courre, j'entrerai une dernière fois dans quelques considérations qui permettront de les apprécier comme elles le méritent et à leur juste valeur.

En matière de vénerie, mieux qu'en matière de chasse à tir, il y a cela de bon, c'est que pour juger sainement un équipage à tous les points de vue, il faut être réellement connaisseur, il faut soi-même avoir eu des chiens, il faut surtout avoir beaucoup pratiqué. Je ne me souviens, bien entendu, que de ceux qui avaient le droit, par leur expérience, de juger l'équipage impérial; eh bien, j'avoue en toute sincérité que leur opinion eût fait autorité, pour moi du moins, si l'esprit de parti n'était venu trop souvent, chez certains d'entre eux, se mêler à leurs critiques.

Les questions qui se posent tout naturellement sont les suivantes :

La vénerie, avec ses ressources, avec tous les éléments dont elle disposait, a-t-elle été ce qu'elle aurait pu être?

L'équipage chassait-il comme il aurait dû chasser?

Prenait-on aussi souvent qu'il eût fallu prendre?

Enfin la vénerie du second Empire a-t-elle, par son influence, contribué à l'amélioration des races cannes indigènes, notamment de celle des chiens employés à la chasse à courre?

Mes réponses ne se feront pas longtemps attendre.

Je sais fort bien que nous avons encore en France des puritains, que j'ai, pour ma part, en grande estime, qui eussent été heureux de voir revivre les chasses, si correctes, si savantes, de nos pères, avec le cérémonial et l'étiquette des anciennes cours, et qui, pour cette raison, sont sans enthousiasme pour nos laisser-courre à toute vapeur, pour nos piqueux trop essoufflés pour sonner, pour nos chiens sans voix et la foule indiscrète des curieux aux rendez-vous.

Personne plus que moi ne comprend et ne respecte ce culte pour le passé, ce qui ne m'eût pas empêché de penser qu'en entrant dans cette voie, l'organisateur de la vénerie impériale eût fait une faute capitale, impolitique, en même temps qu'il eût menti à l'origine de l'Empereur et de sa cour.

Napoléon III, comme nos rois chasseurs, ne rivalisait pas avec ses courtisans, *par les beaux langages et les belles manières de parler aux chiens*, et la langue de la chasse n'était plus celle des hommes qui réglaient les grandes affaires et menaient le monde.

J'accorde très volontiers que nous avons beau-

coup perdu en élégance et que nous sommes moins raffinés dans nos plaisirs, mais on reconnaîtra facilement, j'en suis certain, qu'en revanche nous avons énormément gagné dans le maniement des choses sérieuses.

En somme, la vénerie impériale n'a été que ce qu'elle devait être.

Au point de vue de la pratique et de la manière de chasser de l'équipage, je serai plus sévère.

Sans plus de ménagement, je dirai tout d'abord qu'après les deux ou trois premières années de la réorganisation de la vénerie, messieurs les officiers auxquels le feu sacré faisait défaut, se refroidirent et ne montraient plus que fort peu d'empressement à monter à cheval et à suivre la chasse; aussi leur absence, au rendez-vous, finit-elle par attiédir notablement le zèle de leurs subordonnés.

Les valets de limiers, pour ainsi dire sans contrôle, se jalousant entre eux, — c'est inhérent à leur métier, — pour la plupart, n'apportaient pas également les mêmes soins, la même conscience dans l'accomplissement de leur tâche essentielle et si délicate.

Ces hommes, excellents veneurs cependant, pour abréger et rendre leur besogne moins pénible, envoyaient leur fils au bois, dès l'aube, pour surveiller les animaux à leur rentrée du gagnage et res-

taient, pendant ce temps, au cabaret du village le plus proche.

En allant rejoindre leurs enfants beaucoup trop tard, nos amis de la bouteille se bornaient à prendre connaissance d'un cerf vu par corps, de déposer une brisée à la voie, pour s'en aller de là faire leur rapport. Quant à préciser l'enceinte dans laquelle l'animal s'était mis sur le ventre, cela leur eût été aussi difficile que de prendre la lune avec les dents.

On devine qu'avec cette manière de procéder, au lieu de trouver le cerf dans l'enceinte indiquée, on ne parvenait à le lancer qu'après un long rapprocher qui n'aboutissait, neuf fois sur dix, qu'à un désagréable buisson creux.

Je ne fais que raconter ce que j'ai vu.

En l'absence de l'Empereur, la vénerie chassait souvent dans la forêt de l'Aigue pour faire rentrer les animaux dans Compiègne. A cet effet, les valets de limiers allaient, la veille au soir, coucher au village du Francport.

Voulant savoir si les valets de limiers étaient bien à leur affaire, le baron Lambert, qui remplissait ses fonctions avec autant d'intelligence que d'activité, se rendit un matin de très bonne heure à l'auberge où les veneurs passaient habituellement la nuit. Sans descendre de cheval, il appela l'aubergiste qui apparut sur le devant de sa porte.

« Où sont les hommes de la vénerie qui ont dû coucher chez vous?

— Ah! Monsieur le baron, il y a longtemps qu'ils sont partis; ils étaient au bois avant le lever du soleil. »

Le baron Lambert s'en retourna heureux et plein de satisfaction.

Mais quel désenchantement si le hasard l'avait conduit dans le grenier de l'auberge! Là il eût trouvé ses veneurs qui, ayant passé la nuit à boire et à jouer aux cartes, étaient étendus comme des veaux sur la paille, cuvaient leur vin et ronflaient comme des orgues. *Ab uno disce omnes.*

A cette époque, il n'existait certainement pas, que je sache, un seul équipage en France qui eût pris, dans les mêmes conditions plus souvent que celui de la vénerie; mais on peut reprocher à celle-ci d'avoir imprudemment laissé le fauve se propager dans de telles proportions qu'il était presque impossible d'échapper aux inconvénients du change, et d'éviter le désagrément de prendre deux ou trois cerfs à la fois.

L'équipage faisait quarante chasses par an; les prises étaient de 30 à 35, la moyenne des cerfs manqués était de huit.

En prenant pour terme de comparaison la vénerie royale après la Restauration, je trouve qu'en soixante chasses il a été pris 47 cerfs et que 13 ont été manqués. La vénerie impériale n'a pas à rougir, il

me semble, de son infériorité, surtout si l'on veut bien ne pas perdre de vue que l'équipage royal était assez bien pourvu pour ne chasser que des gros cerfs faciles à prendre, tandis que la première qui en manquait, était obligée d'attaquer de préférence des jeunes cerfs toujours beaucoup moins faciles à forcer.

En ce qui concerne l'amélioration des espèces canines, ce que j'ai dit en parlant des chiens ne saurait s'appliquer en aucune façon à la question des chiens courants; la vénerie n'ayant dans ses chenils que des chiens anglais, je ne vois pas par quel procédé elle aurait pu contribuer au perfectionnement de nos races employées à la chasse à courre.

En résumé, si, comme au bon vieux temps, la poésie n'est pas venue ennoblir les fastes de la vénerie du second Empire, il n'est pas moins vrai qu'elle n'a pas peu contribué à entretenir le goût du cheval et de la chasse à courre, à conserver et propager les grands fauves qui tendent chaque jour à disparaître de nos forêts.

CHAPITRE XXI.

L'Empereur donne la chasse de Villefermoy au prince Napoléon qui renonce à celle de Meudon. — Organisation de la chasse à tir. — Affabilité du prince. — Ordre des battues. — Les Châlets; les déjeuners. — Le retriever *Charly*. — Le prince Humbert. — Portraits des invités de S. A. Impériale. — Les pélicans du roi d'Italie. — Diners à Mormant; conversations intéressantes. — La vénerie de Meudon et ses chasses.

Il nous faut quitter maintenant les chasses d'apparat de la forêt de Compiègne, il nous faut dire adieu aux grandes tueries des tirés officiels, pour nous transporter à Villefermoy, une vieille connaissance où le lecteur a vu déjà les officiers de la vénerie détruisant les sangliers et les loups qui inquiétaient la population du voisinage.

Les chasses auxquelles nous assisterons désormais satisferont, j'en suis certain, les puritains les plus chatouilleux à l'endroit des procédés artificiels; ici, pas de mise en scène de fantaisie, tout y sera naturel. A Compiègne, on tuait énormément de gibier; à Villefermoy, on en verra beaucoup moins, mais on chassera mieux, et la satisfaction des tireurs sera

d'autant plus vive alors qu'ils auront plus souvent besoin de faire preuve d'adresse et de sang-froid.

L'Empereur vient de donner la chasse à tir, dans la forêt de Villefermoy, à son cousin le prince Jérôme Napoléon; plusieurs années auparavant, le vicomte Aguado d'abord, puis le prince Joachim Murat et son beau-frère, le prince Alex. de Wagram, avaient été autorisés à y chasser le cerf et le sanglier.

Longtemps Villefermoy fut considéré à peu près comme une non-valeur au point de vue de la chasse, bien entendu; son unique importance était le produit forestier, dans les coupes de bois qu'on y faisait tous les ans. Quant à la vénerie, elle n'y venait qu'amenée par un cerf débuchant de Fontainebleau.

Disons ce qui a déterminé le prince Napoléon à venir chasser dans cette forêt assez éloignée de Paris, des chemins de fer, conséquemment d'un accès assez difficile.

Jusqu'en 1866, Son Altesse s'était contentée des bois de Meudon. Mais ce domaine, qui pouvait suffire à la manière de chasser à courre qui avait été adoptée, ne se prêtait nullement à la création d'une chasse à tir; aussi, tout ce qui a été tenté, faute d'expérience peut-être, fut loin d'être satisfaisant. Du reste, une chasse à tir aux portes de Paris n'est

réalisable que dans un parc hermétiquement clos, comme à Versailles et à Saint-Germain, par exemple.

Les bois de Meudon sont ouverts à tous les promeneurs du dimanche, à ces rôdeurs de la capitale qui, sous prétexte de chercher des fraises et du muguet, dénichent les œufs de faisans, défoncent les rabouillères et tourmentent le gibier, avec tant d'autres inconvénients; l'insuccès était donc inévitable, le découragement en fut la conséquence.

Dans le courant de juin 1866, je fus mandé au Palais-Royal.

Le baron de Pussin, alors chargé du service des chasses et des écuries, m'introduisit dans le cabinet du prince.

Son Altesse m'expliqua que, renonçant à chasser à Meudon, l'Empereur lui avait offert le choix entre les forêts de Champagne et de Villefermoy et qu'avant de se prononcer, elle avait voulut me consulter.

Je répondis immédiatement que la forêt de Champagne, à cause de son éloignement et de son peu d'étendue, ne pouvait pas convenir; que Villefermoy, au contraire, par sa situation et ses deux mille hectares, était sous tous les rapports bien préférable.

Le prince me questionna beaucoup sur la forêt, sur les routes, sur la nature de sol, sur le gibier existant déjà, sur les moyens d'y arriver, etc., etc.

« Gardez-vous bien de croire, ajouta le prince, que j'aie la prétention d'avoir une chasse et du gibier comme à Compiègne, je n'y songe pas. Ce que je désire, c'est de pouvoir, de temps, en temps, avec cinq ou six invités, tirer quelques coups de fusil et tuer quarante ou cinquante pièces; c'est à cela que se borne toute mon ambition. »

C'était plus que modeste, je n'hésitai pas une seconde à promettre mieux.

Je crus cependant devoir prévenir Son Altesse que Villefermoy, qui était suffisamment peuplé de chevreuils, de quelques lapins et de pas mal de lièvres sur les bordures, se trouvait totalement dépourvu de faisans et qu'il faudrait conséquemment faire quelques élèves. A cet effet, je proposai d'établir un budget des dépenses inhérentes à la chasse de Villefermoy. Cette pièce sur laquelle figurait un chiffre relativement élevé, me fut renvoyée approuvée, sans un centime de réduction.

Lorsqu'on apprit que j'étais chargé d'organiser une chasse pour le prince Napoléon, des confrères, plusieurs personnes de ma connaissance, tout en me félicitant, ne résistèrent pas au plaisir de me prédire des déboires, des ennuis sans nombre. « Quoi que vous fassiez, me disaient ces bonnes âmes, vous ne parviendrez jamais à satisfaire le prince, vous n'échapperez pas aux coups de boutoirs, aux re-

buffades, aux emportements, aux impatiences dont Son Altesse, vous le verrez, est fort peu parcimonieuse. »

J'avais trop bien appris au contact de la cour, à Compiègne, combien les princes sont exposés à la calomnie, pour tenir compte de ces avertissements d'une sincérité douteuse et empreints d'une jalousie mal dissimulée, chez certains de mes confrères plus particulièrement. Je n'avais pas non plus oublié l'accueil flatteur que Son Altesse Impériale avait daigné me faire lorsque j'allai lui présenter mes devoirs le jour même de son arrivée de Gallipoli à Dahoud-Pacha pendant la guerre de Crimée, pas plus que son extrême affabilité les quelques fois que j'ai été assez heureux, en le guidant durant une chasse à courre, pour arriver à temps à l'hallali du cerf.

J'espère qu'on voudra bien maintenant comprendre qu'avec de tels souvenirs, je ne pouvais logiquement pas laisser mon esprit donner l'hospitalité aux niaiseries méchantes, aux racontars absurdes de ces pessimistes d'avant le déluge, que le bonheur d'autrui incommode.

C'est dans de telles dispositions que je me mis à l'œuvre avec la résolution de rendre au prince la chasse de Villefermoy aussi agréable que possible.

Son Altesse Impériale ne devant faire dans l'année que quatre à cinq chasses, je divisai la forêt en

cinq journées, et chaque journée en neuf ou dix battues. Comme bague au doigt, j'avais de plus une chasse aux canards sur les étangs.

Comme on faisait tous les ans des coupes sur quatre points différents de la forêt, j'utilisai les taillis âgés de deux à trois ans pour y faire des tirés de faisans qui ne duraient guère qu'une heure environ. Il va sans dire que ces tirés suivaient les coupes et changeaient de place tous les deux ans.

Tout cela fut fixé, teinté sur un plan de la forêt, dont le garde général et les gardes avaient une copie.

A chaque battue, la place des tireurs était indiquée par un petit poteau portant le numéro correspondant à celui qu'ils avaient tiré au sort. Mais le prince était invariablement au centre.

Six gardes, formant trois brigades, avaient chacun quatre rabatteurs qu'ils plaçaient, qu'ils maintenaient en ligne et dont ils répondaient.

L'aile droite se composait de huit rabatteurs portant des brassards rouges avec le numéro indiquant leur rang; l'aile gauche, formée de la même manière, avait le brassard blanc; le centre, le brassard bleu.

Il y avait donc trente hommes en ligne, conduits par le garde général et un brigadier.

La mission de ces deux agents consistait à surveiller la marche des rabatteurs, leur classement, à faire

faire du bruit avec les clapettes (1), à empêcher les cris, à faire exécuter les temps d'arrêt et le fonctionnement des ailes, de manière que la ligne des rabatteurs formât un croissant.

Les rabatteurs étaient munis d'un bâton peint en blanc avec le numéro du brassard; ces hommes portaient en sautoir une large bande de toile blanche qui les faisait apercevoir de plus loin et des tireurs et du gibier.

Les jours de chasse, les gardes et des hommes de peine, dès le matin, plaçaient des banderoles sur les flancs de toutes les battues, qui devenaient de véritables fermés du moment que les tireurs et les rabatteurs étaient placés. Cette mesure, est d'absolue nécessité pour faire tirer les chevreuils, lorsque, comme à Villefermoy, les enceintes sont très grandes.

Dès que tireurs et rabatteurs étaient placés, je donnais un long coup de corne auquel le chef des ailes et du centre répondaient; puis ces mêmes hommes tiraient aussitôt après chacun un coup de pistolet pour déterminer le gibier, les chevreuils surtout, à fuir vers les tireurs.

Durant la marche, il était défendu aux rabatteurs de pousser un cri; ils devaient se contenter de frap-

(1) Petit instrument en bois avec lequel, en l'agitant, on fait un bruit de crécelle qui effraye le gibier plus que les cris des rabatteurs. Mais il ne faut s'en servir que par intermittence.

per sur les arbres et les buissons avec leur bâton ou de faire entendre les clapettes, ou de cesser de les agiter sur l'ordre donné par le garde général.

Une fois arrivés à cinquante pas des tireurs, à un signal donné, les rabatteurs faisaient halte un instant, se remettaient bien en ligne et arrivaient comme un seul homme jusqu'à la route.

A partir du temps d'arrêt, on cessait de tirer dans l'enceinte pour éviter les accidents.

Je tenais sévèrement la main à ce que les rabatteurs marchassent le plus lentement possible.

Tous les coups de fusil étaient comptés.

Cet ordre parfait, cette absence de bruit, la marche régulière et méthodique des battues, tout cela plaisait beaucoup à Son Altesse Impériale, qui voulut bien, à plusieurs reprises, me féliciter dans les termes les plus flatteurs. Je n'avais cependant pas grand mérite, puisque, après tout, ce qui se faisait ici n'était que l'application de ce que j'avais vu et appris à l'école forestière de Saxe. Mais il n'est pas moins vrai que les battues de Villefermoy auraient pu servir de modèle ailleurs, notamment chez ceux de nos propriétaires qui ont des chasses en forêt.

Chaque fois que le prince devait venir chasser, j'étais prévenu quarante-huit heures d'avance par une dépêche.

Son Altesse Impériale partait de Paris par le pre-

mier train; ses invités l'attendaient à la gare de Mulhouse; on arrivait à la station de Mormant vers dix heures.

En moins d'une heure, deux voitures emportaient les chasseurs, leurs chiens, les serviteurs et le déjeuner au rendez-vous que j'avais indiqué, mais toujours où il y avait un chalet; je serais plus vrai en disant : une hutte que j'avais fait construire par les gardes avec des bûches, de la mousse et des roseaux, dans le genre des habitations de paysans russes. Lorsque le prince Napoléon prit la chasse de Villefermoy, il n'existait pas une tuile dans toute la forêt, pas une seule maison de garde convenable et à proximité pour se mettre à couvert par le mauvais temps.

C'est pour remédier à ce très grand inconvénient que je fis bâtir trois chalets sur les points les plus accessibles aux voitures, et les plus commodes pour la chasse.

Une cheminée en pierres brutes, une table en planches de sapin posée sur deux tréteaux, des sièges faits de grosses branches, des chevilles dans les parois pour y suspendre les fusils et les manteaux, tel est l'ameublement de ces rustiques et primitives demeures. Et cependant qui oserait affirmer que Son Altesse Impériale, à l'abri de ce toit de chaume, ne s'y trouvait pas plus heureuse cent fois que sous les plafonds dorés de ses palais ?

La mieux réussie de ces cabanes, c'était celle de Granvilliers; les gardes l'appelaient le *Palais-Royal*.

C'est ici que viennent d'arriver les voitures.

Le maître d'hôtel, le fidèle Remy, un *débrouillard* par excellence, qui savait trouver quelque chose d'utile et de bon là où il n'y avait rien, ouvre les cantines et en tire tout ce qui est nécessaire à un déjeuner de chasseur. Les mets ont cuit en route, dans un appareil norwégien, par la chaleur concentrée; tout le monde y fait honneur; le prince seul mange peu; sa grande sobriété contraste avec le réjouissant appétit de ses invités.

Pendant le déjeuner, les gardes et les rabatteurs, autour d'un immense feu allumé au milieu du carrefour, mangent aussi et vident les bouteilles que le prince n'oubliait jamais de leur faire distribuer.

Ce tableau pittoresque, et qui ne manquait pas d'un certain cachet, eût été assurément du goût de plus d'un peintre réaliste.

Au moment où Remy servait le café préparé selon la méthode orientale, le garde général emmenait les gardes et les rabatteurs qu'il allait placer à la première battue.

Le prince avait deux fusils seulement, portés par Lamotte, son premier piqueux, remplissant, les jour de chasse à tir, les fonctions de chargeur; un autre homme tenait en laisse un excellent retriever qu'il

laissait aller après chaque coup tiré, que la pièce fût tuée, blessée ou manquée. Si Son Altesse n'avait rien tué, *Charly,* — c'est le nom du chien, — revenait néanmoins presque toujours la gueule pleine; l'intelligent animal prenait un gibier quelconque tué par les autres tireurs, et le rapportait triomphant aux pieds de son maître.

Quand Son Altesse avait la chance de tuer un chevreuil, c'était un bonheur d'enfant qui durait le reste de la journée.

Le prince Napoléon n'était pas un tireur de première force; il ne tuait guère que le tiers de ses coups, ce qui n'est pas trop mal pour un chasseur qui ne pratiquait pas plus souvent. Très journalier d'ailleurs à la chasse, il arrivait fréquemment que les coups appelés à réussir n'étaient pas toujours ceux qui réussissaient le mieux. Mais le prince avait le doigt chaud, c'est-à-dire qu'il appuyait facilement et vite sur la détente, sans se préoccuper beaucoup des mollets et des yeux de ses voisins. J'ai entendu longtemps le bruit de plusieurs grains de plomb dans la coiffe de mon chapeau, qui me servaient d'avertissement et me rappelaient que mon devoir était de me tenir toujours à une distance respectueuse de Monseigneur.

Le lendemain de cet incident où j'ai failli être éborgné, ce dont je me suis bien gardé de souffler

mot, j'ai cru devoir écrire au prince pour le prévenir que des imprudences avaient été commises à la dernière chasse et que, pour éviter que ses plaisirs ne fussent pas attristés des accidents regrettables, je proposerais quelques mesures de précaution que je croyais utiles.

A la chasse suivante, le prince me remercia, puis me demanda qui avait commis des imprudences.

« Mon Dieu, Monseigneur, c'est moi d'abord, Votre Altesse peut-être, un peu tout le monde.

— Je parierais que c'est ce gredin de V... Tenez, voilà ce qu'il m'a fait il y a deux jours à une chasse aux canards, » reprit vivement Son Altesse en me montrant un grain de plomb qu'elle avait reçu au-dessous de l'œil.

A la chasse, j'ai bien des fois vu le prince offrir à l'un de ses amis sa place, qui passait pour la meilleure ; si une battue réussissait mal ou avait été mal menée, je ne l'ai jamais entendu manifester le moindre mécontentement.

Une fois que j'étais arrivé très en retard au rendez-vous, je m'attendais à des reproches, qu'en apparence du moins j'avais bien mérités ; le prince vint à moi, et, me prenant à l'écart, il tira de sa poche une petite boîte. « Voilà, me dit-il, les deux dents du renard tué ici il y a quelque temps ; mon bijoutier en a fait une épingle, c'est un souvenir de chasse que

je suis heureux de vous offrir. » Certes, je ne m'attendais pas à une pareille surprise.

J'ai conservé les tableaux de toutes les chasses qui ont eu lieu, sous ma direction, dans la forêt de Villefermoy, un seul suffira pour donner une idée très exacte des autres tirés.

Le 26 septembre 1867, Son Altesse Impériale arriva au chalet de Grandvillers, accompagné de Son Altesse Royale le prince Humbert son beau-frère, de Son Excellence le chevalier Nigra, du général d'Autemarre, du capitaine Brambilla, officier d'ordonnance de Son Altesse Royale, du capitaine Villot, de la maison de Son Altesse Impériale, de M. Alex. Tatet et de l'inspecteur de la forêt.

Il a été tué 9 chevreuils, 10 lièvres, 1 lapin, 47 faisans, 7 perdreaux gris, 46 canards et 1 caille; en totalité, 121 pièces. On avait tiré 310 coups de fusil.

Le prince Humbert et le capitaine Brambilla étaient deux tireurs remarquables. Son Altesse Royale s'amusa beaucoup sur les étangs, et me demanda une foule de renseignements avec l'intention de créer une pareille chasse en Italie. « Venez me voir, me dit gracieusement ce prince, je vous montrerai dix mille faisans, mais nous n'avons pas une chasse aux canards comme celle-ci. »

J'ai tant de souvenirs agréables attachés aux noms des personnes que j'ai vues aux chasses de Ville-

fermoy, que je ne résiste pas au plaisir de les transcrire ici.

M. le chevalier Nigra, ambassadeur d'Italie, le général d'Autemarre, commandant de la garde nationale de Paris, et le baron de Plancy, député de l'Aube, ancien écuyer du prince Jérôme, étaient des invités de fondation : il leur arrivait rarement de manquer une chasse.

Tireur élégant, mettant à l'épaule avec beaucoup de calme, ne se pressant jamais, le plomb du chevalier Nigra arrivait au but trois fois sur quatre ; avec plus de pratique il fût devenu un excellent fusil. Contrairement à ceux de ses confrères en diplomatie, qui affectent de ne pas parler, l'ambassadeur de S. M. le roi Victor-Emmanuel causait volontiers et savait, par son esprit, ajouter du charme à la conversation. M. Nigra connaissait nos races canines aussi bien que celles de son pays. Très amateur de chiens, je lui ai connu un épagneul dressé à prendre et à rapporter le poisson comme le meilleur des cormorans. D'une modestie extrême et cependant plein d'érudition, la chasse fournissait souvent l'occasion à l'éminent élève de Cavour de faire preuve des connaissances les plus étendues en matière d'histoire naturelle.

Avec de telles qualités, M. le chevalier Nigra sera toujours aimé et estimé partout.

M. le général d'Autemarre a occupé longtemps un très bon rang parmi nos meilleurs tireurs et nos plus habiles chasseurs. Mais depuis, blessé à l'œil par une branche, son tir a perdu beaucoup de sa rectitude, ce qui ne l'empêchait pas d'aborder toutes les questions de chasse.

Un jour il essaya de voir clair dans mes petits secrets.

« C'est drôle, me dit-il, après un tiré, je n'ai vu que des coqs, pas une seule poule, et tous les faisans partaient presque toujours à droite et à gauche de Monseigneur; je trouve, mon cher inspecteur, que vos coqs sont de fiers courtisans.

Pour éviter le retour d'une pareille observation, qui m'agaça singulièrement, je pris des mesures pour qu'à la chasse suivante, le général ne vît que des poules. Au déjeuner, je priai le prince de recommander à ses invités de ne tirer que des coqs.

« Vous entendez, ajouta Son Altesse, celui qui tuera une poule paiera cinquante francs d'amende. »

Après la chasse je demandai au général s'il avait été heureux.

« Ma foi, non, je n'ai vu que des poules et pas un seul coq, je n'ai pas tiré un seul coup de fusil ; c'est bien extraordinaire, convenez-en.

— En effet, c'est très extraordinaire, mais naturel cependant;

— Allons, me dit le général avec une grande bonhomie mêlée de malice, décidément, Monsieur le forestier, vous êtes plus fort que moi : je profiterai de la leçon, et, à l'avenir, je me souviendrai qu'à mon âge on a tort de vouloir pénétrer dans les coulisses. »

J'étais vengé. Mais à une autre chasse le général eut plus de chance et tua des coqs.

J'ai vu bien des chasseurs dans ma vie, je n'en ai pas rencontré un seul doué de l'entrain, de l'énergie, de la gaieté, de l'adresse et du coup d'œil du baron de Plancy. Très discret tireur, comprenant parfaitement la chasse, en vrai disciple de saint Hubert, il respectait les chevrettes et les poules, mais se rattrapait sur les lapins qu'il tirait admirablement. A table, ses réparties, ses histoires de chasse parfois échevelées, toujours amusantes et spirituelles, faisaient une heureuse diversion à la tournure souvent sérieuse que prenait la conversation.

En descendant de voiture, le baron allait droit au grand feu des rabatteurs et des gardes, qui l'aimaient beaucoup, à cause de ses largesses sans doute. « Allons, mes enfants, leur disait-il, deux cents francs de récompense, ce soir, si vous nous faites faire une belle chasse aujourd'hui. »

Avec dix compagnons montés au diapason du baron de Plancy, la chasse serait plus qu'un plaisir : elle deviendrait un paradis sur la terre.

Le prince Gabrielli et le comte Primoli ne sont venus que deux fois. Ils m'ont toujours fait l'effet d'être moins à leur aise dans les taillis humides de Villefermoy que sur les tapis moelleux des salons dont leurs femmes, très jolies, savaient faire si gracieusement les honneurs. Le prince tirait un peu mieux que le comte.

S. A. I. le prince Napoléon Charles était arrivé au grade de capitaine dans notre armée d'Afrique. C'était un charmant officier que le prince Charles, qui, en servant noblement son pays, s'était fait la main à la chasse des Arabes; aussi à ce métier était-il devenu un très agréable tireur.

Il est plus que probable que vous avez rencontré dans les rues de Paris un monsieur grand, mince, pâle et maigre, d'une mise irréprochable, décoré, gesticulant, levant les bras au ciel, comptant sur ses doigts, ayant l'air préoccupé; ce personnage, c'est le comte Braniky, un passionné chasseur, un chasseur excentrique qui a tué dans son pays autant de renards et de loups que vous avez de cheveux sur la tête, et qui de plus a chassé, en Algérie, le lion à cor et à cri.

Lorsque le comte Braniky arrivait à Villefermoy, il dormait debout, fatigué de la nuit passée au Club impérial de la rue Boissy-d'Anglas, où il avait gagné ou perdu cent mille francs avec son ami de Plancy déjà nommé. Pendant les battues, il s'endormait sur

le bord d'un fossé, ou se mettait à agiter ses deux grands bras comme les ailes d'un moulin à vent. Aussi, ne tuait-il presque jamais rien. Mais quand il tirait, il ne manquait presque jamais.

Sans doute, à cause de mon amour pour le métier, le comte m'avait pris en grande affection.

« Il faut que vous veniez à Montrésor; mon domaine a beaucoup d'étendue; vous m'y organiserez un beau tiré.

— Mon cher comte, répondis-je, c'est une grosse affaire qu'un tiré : ça vous coûterait fort cher.

— Combien?

— Les frais de première installation, clôture, faisanderie, etc., etc., ne s'élèveront pas à moins de vingt-cinq mille francs. »

Le comte tira aussitôt de sa poche un portefeuille bondé de billets de banque qu'il commença à compter sur la table.

« Pardon, pardon, mon cher comte, ce n'est pas si pressé que ça; nous en recauserons, si vous voulez bien le permettre.

— Gardez-vous bien d'aller là, se mit à me dire le prince Napoléon; j'ai été à Montrésor, je connais la maison où le régisseur occupe une belle chambre bien confortable, tandis que le maître couche sur un grabat dans une mansarde : c'est le désordre incarné. Une fois on m'emmenait pour tirer des

daims, nous ne voyions que des perdreaux et des cailles; le lendemain nous allions à la chasse du sanglier, on ne rapportait que des lapins. Que voulez-vous faire à Montrésor où tout le monde commande, où personne n'obéit? Je le répète, vous perdriez votre temps, vous ne réussiriez pas.

— Monseigneur, répliqua le comte Braniky sur un ton lent et monotone, qui lui était habituel, si je n'ai pas, comme Votre Altesse, de beaux chevaux, des voitures, de nombreux serviteurs, une meute et beaucoup de valets de chiens, j'ai à mon service un *piqueux* qui a sonné l'hallali sur un lion; je ne crois pas qu'il y en ait un pareil à l'équipage de Meudon. »

C'était bien répondu.

Je me rappelle que c'est dans la maison turque, où le seigneur de Montrésor était servi par des Orientaux dans leur costume national, que je me suis fait une réputation de gourmet qu'eût enviée Brillat-Savarin lui-même.

En passant devant la boutique de l'un de nos plus connus marchands de comestibles, je vis aux fenêtres un jambon d'ours exposé avec son étiquette. J'entrai pour en savoir le prix et la provenance. Le maître du magasin me dit que ce jambon était vendu cent francs au comte Braniky, qui donnait le lendemain à déjeuner au prince Napoléon.

Je m'acheminai vers la maison turque.

« Ah! vous voilà, pourquoi n'êtes-vous pas venu me demander à déjeuner?

— Vous êtes mille fois aimable, comte, mais je ne suis à Paris que depuis deux heures seulement.

— Y serez-vous demain? Si oui, venez donc à midi, Son Altesse Impériale me fait l'honneur de s'asseoir à ma table. »

J'arrivai à l'heure dite.

Nous étions dix convives.

Le jambon entouré de fleurs était au centre du couvert. Lorsqu'on en offrit au prince, le comte Braniky le pria de vouloir bien dire ce qu'il en pensait : C'est un mets étranger, je serais bien aise de savoir s'il est réellement bon.

« Vous savez bien, mon cher Braniky, que je suis mauvais juge, que j'attache peu d'importance à tout ce qui est cuisine; mais puisque vous voulez avoir mon avis, je vous dirai que ce que je mange là est tout simplement pour moi du jambon d'York.

— Et vous, demanda encore notre amphitryon aux autres convives, quelle est votre opinion? »

Soit ignorance, soit politesse pour le prince, tout le monde fut à peu près de son avis, à l'exception cependant du docteur X..., qui affirma qu'il reconnaissait parfaitement ce jambon, qu'il en avait mangé de pareil en Amérique, et qu'il venait des Pampas.

« Et vous, grand veneur, me dit le comte en sou-

riant, vous ne dites rien; on dirait que vous avez peur de vous compromettre.

— Pas le moins du monde, je vous assure; selon moi, au goût, à la conformation des tissus de cette chair, je trouve qu'il n'y a pas à s'y tromper : ce que vous nous offrez, c'est de l'ours. »

A dater de ce jour, je devins une autorité culinaire, et je m'étais acquis une éternelle réputation de gastronome.

On donne le nom de mauvais joueurs à ceux qui se fâchent, qui sont grincheux lorsqu'ils n'ont pas de chance et qu'ils perdent.

La chasse, comme le jeu, a aussi ses mauvais chasseurs qui deviennent intolérables quand ils ne tuent rien.

Le général Duhesme appartenait à cette deuxième catégorie. Heureusement qu'il ne venait pas souvent, car il démoralisait les gardes en les malmenant, en même temps qu'il mettait de l'ombre sur la belle humeur des autres chasseurs.

Je me suis bien souvent demandé comment il se faisait qu'un brave officier qui dans vingt circonstances avait fait preuve de calme au feu, devant l'ennemi, ne se possédât plus et perdît toute mesure pour un lièvre ou un faisan manqué.

Je me serais certainement sauvé pour ne pas perdre la tête, si j'avais vu descendre des voitures

du prince dix chasseurs de la trempe du général.

Depuis que le général avait laissé tomber dans l'eau un fusil tout neuf dont il se servait pour la première fois, il avait pris en grippe ma chasse aux canards, très réussie cependant, grâce aux enseignements utiles de l'école que le baron de Lage avait faite sur les étangs de Rambouillet.

Quand on savait qu'il y aurait chasse aux canards, toute la *gentry* et les paysans des environs arrivaient à pied, en voiture pour voir le prince, et prenaient plaisir à entendre la fusillade, à regarder les bandes de canards passant au-dessus de la tête des tireurs, allant se reposer plus loin pour s'envoler encore à l'approche des bateaux qui s'avançaient en ligne.

Quant au général, il était resté à terre, boudant, grommelant, mâchant son cigare, dont il avalait la fumée tout de travers.

Quel contraste avec la gaieté et l'entrain du baron de Plancy!

J'aime les artistes et les hommes de lettres à la chasse : il est rare qu'ils n'y apportent pas, avec leur fusil et leur chien, certaines originalités qui donnent à leur costume et à leurs faits et gestes un cachet piquant, particulier, qui vous sort un peu de la vulgarité prosaïque de la plupart des autres chasseurs. J'ai cherché en vain quelque chose de semblable chez M. Maxime du Camp : chez lui tout est

correct, et le spirituel écrivain n'était à la chasse que ce qu'il faut toujours être, un chasseur bien élevé et un agréable conteur.

Mais si la *Vie de Paris* lui a valu une grande célébrité, je suis certain qu'une journée de chasse à Villefermoy ajoutait un peu de bonheur à la satisfaction que donne un grand succès.

C'est du reste ce que M. Maxime du Camp lui-même a bien voulu me dire.

MM. Abattucci, député, le comte Bonfils, que nous appelions l'Amiral, je ne sais pourquoi, et le général Bertrand, dont le nom est synonyme de fidélité, chassaient bien plus pour leur santé que pour le plaisir de tuer du gibier. Il n'est pas douteux que s'il leur avait fallu se donner beaucoup de peine, leurs fusils fussent éternellement restés dans leurs boîtes.

Toutes mes sympathies étaient acquises aux mœurs conservatrices de ces messieurs.

M. Alex. Tattet habite le château des Bouleaux, situé à un kilomètre de Villefermoy; ses terres, en partie, sont enclavées dans la forêt. Propriétaire des étangs, cet excellent voisin en avait offert gracieusement la chasse au prince Napoléon, qui, pour ne pas être en retard de bons procédés, lui avait donné la permission de chasser dans le domaine de la liste civile.

M. Tattet était invité à presque toutes nos chasses,

et j'en étais fort heureux pour ma part; excellent tireur, il lui est arrivé plus d'une fois, par le nombre des pièces qu'il avait tuées, de sauver le soir l'honneur du tableau des victimes de la journée.

Pendant trente ans, j'ai été en rapport d'affaires avec beaucoup de nos grands propriétaires riverains des forêts de la couronne : je n'en ai pas rencontré un seul avec lequel les relations étaient plus agréables et plus sûres qu'avec M. Tattet.

Avec infiniment d'esprit, il avait cependant une manie : c'était de changer de coiffure selon les vents, la température et les saisons.

Je n'ai pas oublié un certain chapeau à triple ventilation qui faisait mon bonheur.

Il n'y a pas en France un sportsman qui ait rendu autant de services à la science cynégétique, par ses nombreux écrits et ses actes, que M. Pierre Amédée Pichot, aujourd'hui directeur de la *Revue britannique*. On sait déjà ce qu'il a fait pour régénérer la fauconnerie chez nous ; nous lui devons encore l'introduction des expositions canines qu'il avait longuement étudiées en Angleterre.

M. Pichot, quoique jeune encore, a voyagé dans le monde entier, a par conséquent beaucoup vu, beaucoup appris, beaucoup retenu. Mais l'étude des animaux employés à la chasse chez tous les peuples a constamment été son motif de prédilection.

A l'un de nos déjeuners, à la chasse, il nous raconta qu'il avait, dans ce moment, des cormorans très bien dressés, prenant le poisson et le lui rapportant comme le meilleur terre-neuve.

Le prince, tout en manifestant beaucoup d'incrédulité, se fit néanmoins expliquer en détail comment on s'y prenait pour dresser ces oiseaux. « Je dirai tout cela au roi d'Italie qui est grand amateur de ces sortes d'innovations. »

En effet, à son premier voyage à Monza, le gendre enthousiasma son beau-père par tout ce qu'il lui raconta de merveilleux sur la pêche avec *des pélicans*.

Le roi fit aussitôt appeler un de ses serviteurs les plus intelligents et qui passait déjà pour aimer beaucoup les oiseaux. Le prince Napoléon lui-même lui donna tous les renseignements, toutes les indications qu'il tenait de M. Pichot.

Notre fauconnier improvisé s'en alla immédiatement à la ménagerie royale choisir deux pélicans qu'il installa dans une cour particulière.

Disons de suite qu'après trois longs mois de peines inouïes, d'une patience mise aux plus rudes épreuves, tout ce que le malheureux obtint, ce fut de faire venir sur son poing les pélicans fort étonnés de ce qu'on leur demandait.

C'était plaisir de voir notre homme se promener toute la sainte journée dans les cours du palais por-

tant un énorme oiseau, le collier au cou, avec sa vaste poche placée au-dessous du bec dont les montreurs d'animaux sur nos foires se font un chapeau, son bras fatigué passé dans une écharpe, comme un soldat blessé, à cause du poids du pélican, six fois plus lourd que le cormoran.

Mais, en dépit des moyens de séduction les plus ingénieux, les deux pélicans ne voulurent ni plonger, ni pêcher, ni rapporter.

Lorsque le prince Napoléon retourna en Italie, le roi prétendit qu'on s'était moqué du lui, affirmant que si son homme n'avait pas réussi, personne ne réussirait; que du reste il était impossible de dresser des pélicans à la pêche, etc., etc.

L'aventure n'était pas précisément des plus réjouissantes, il faut le reconnaître.

Quelque temps après, à un dîner du Palais-Royal, où M. Pichot avait été invité, il fut en butte à toutes les plaisanteries; il servit de cible aux flèches les plus acérées dont le carquois du prince est toujours richement pourvu, comme on sait.

« Votre pêche aux pélicans, mon cher Pichot, vous l'avez rêvée, elle n'existe que dans votre imagination. Croyez-moi, continua le prince, achetez un grand filet : ça sera peut-être moins poétique, mais, dans tous les cas, beaucoup plus certain.

— Je suis désolé, Monseigneur, que Votre Altesse

me croie capable d'avoir osé me permettre une plaisanterie qui eût été d'aussi mauvais goût que peu respectueuse. Je n'ai pas dit, Monseigneur, ajouta M. Pichot, que je pêchais avec des pélicans, mais avec des cormorans, ce qui n'est pas du tout la même chose. Je prétends que mes oiseaux sont excellents, et je serais très heureux si Sa Majesté le roi d'Italie daignait m'autoriser à lui en faire hommage. »

D'un mot, M. Pichot désarticulait les railleries du prince qui tira la langue, — c'est son tic, — rompit les chiens et parla d'autre chose.

Pour tout le monde et particulièrement pour moi, M. Pichot, dans son coquet costume de fauconnier, ne venait pas assez souvent à Villefermoy. Si ses occupations littéraires lui avaient permis de consacrer plus de temps à la chasse, en joignant la pratique à la théorie qu'il possédait déjà, il fût infailliblement devenu un des plus complets disciples de saint Hubert.

Mais voici M. Vimercati, officier des chasses de S. M. le roi Victor-Emmanuel : il nous arrive d'Italie tout frais débarqué.

Avec cette imagination qui est le propre des Méridionaux, M. Vimercati avait des idées en matière de chasse, si ce n'est très pratiques, au moins fort originales. Pour n'en citer qu'une, il voulait que dans un bois peuplé de lapins, pour les empêcher de faire

du tort aux racines des arbres, on leur fît partout des terriers avec des tuyaux en fonte.

J'ai écrit un gros volume sur le lapin; j'avoue, à ma honte, que j'ignorais totalement que cet excentrique animal, en concurrence avec le gaz, se plût dans des demeures en fer.

Mais il n'est pas moins vrai que M. Vimercati, en venant il y a quelques années s'installer à la faisanderie de la forêt de Senart avec un faisandier et des dindes de son pays, nous a donné une leçon d'élevage que tous les propriétaires qui élèvent des faisans feraient bien de mettre à profit.

J'ai gardé pour la bonne bouche M. le colonel Ferry-Pisani, M. le baron Brunet, officier de marine, et M. le capitaine Villot, tous trois attachés à différents titres à la personne du prince Napoléon.

Comme tireurs, ces messieurs, pour être agréables à leur maître sans doute, usaient de beaucoup de ménagement avec le gibier; cette réserve, cette grande discrétion, ils le savaient d'ailleurs, m'allaient droit au cœur.

Mes relations avec MM. Brunet et Villot, que je voyais souvent, ont constamment été des plus agréables. Je suis heureux de pouvoir dire ici que j'en conserve soigneusement le souvenir.

Après les dix battues réglementaires, à la chute du jour, on s'en retournait à Mormant dîner au ca-

baret, en attendant le train de Mulhouse, qui emportait les chasseurs à Paris.

Le soir, en rentrant chez moi, faisant appel à ma mémoire, j'écrivais habituellement tout ce qui s'était dit, à table, de plus intéressant. J'ai gardé ces notes que, par discrétion, je n'utiliserai pas; ici d'ailleurs, elles ne seraient guère à leur place.

C'est le 6 mars 1870 que Son Altesse Impériale le prince Napoléon est venue chasser pour la dernière fois à Villefermoy.

J'ai conservé, profondément gravé dans mon esprit, ce que Son Altesse m'a dit en me donnant la main, au moment de monter dans son wagon.

« Au revoir, à l'année prochaine! »

Puis, se tournant du côté du général d'Autemarre, le prince ajouta :

« Qui sait si nous y serons encore? »

Quelle prophétie!....

Mais, pour nous reposer de la longue station que nous venons de faire dans ce que j'appelle pompeusement ma galerie de portraits, montons à cheval pour courre le daim à Meudon.

Un vieux veneur, du plus pur sang, me disait, entre deux accès de goutte, un jour de mauvaise digestion, en causant des chasses de Meudon, que de toutes les parodies imaginables, la plus bouffonne et en même temps la plus triste, c'était sans contredit les laisser-

courre du prince Napoléon. Je ne comprends pas ces hommes, ces femmes, ces chiens et ces chevaux arpentant les routes de Verrières, sonnant du cor, et pourquoi, grand Dieu! Pour suivre, à portée de fusli, un pauvre animal qui, le matin encore, était à l'écurie, mangeant à l'auge commune, maintenant tranquillement couché dans l'herbe depuis sa mise en liberté, dédaignant même de prendre l'avance qu'on lui offre, je vous le demande, ventre de biche! Tout vrai chasseur ne se sent-il pas dans l'âme comme un sentiment de honte et de pitié?

Que répondre à un puritain fanatique de cette trempe, avec lequel, à l'exagération près, j'étais, je le confesse, en parfaite communauté d'idée? J'eusse préféré cent fois, qu'il s'adressât au chef d'équipage de la vénerie de Meudon : celui-ci du moins, mieux et plus que moi, eût été en position de lui dire que, tout en sachant parfaitement qu'il donnait un croc-en-jambe aux grands principes des d'Yauville, des Salnove, des Verrier de la Conterie et des autres maîtres, il lui fallait, avant tout, satisfaire le prince, qui voulait chasser à l'anglaise, sans se préoccuper, le moins du monde, du roi Modus et de la reine Ratio.

Tout en admettant qu'en matière de saine vénerie, toute contrefaçon soit toujours regrettable, surtout si elle vient d'en haut, il n'est pas moins vrai que

les chasses de Meudon, dans leur genre, étaient fort réussies, que dames et cavaliers venus de Paris s'y amusaient beaucoup, n'en manquaient pas une, et que le prince, courant, galopant, ayant un mot gracieux pour tous, paraissait aussi heureux que satisfait.

Après avoir pris tous les renseignements désirables en Angleterre, où, excepté les renards, on ne chasse guère que des animaux d'escape, le baron de Pussin installa un parquet d'une vingtaine d'hectares, attenant à la forêt, dans lequel on entretenait un nombre de daims suffisant pour alimenter les chasses de toute l'année.

Les jours de laisser-courre, on choisissait un animal bien vigoureux, qu'on transportait dans un caisson pour le lâcher dans la forêt sur le point désigné par le chef d'équipage.

On laissait au daim le temps de prendre un peu de pays avant de lui donner la meute. Quelquefois il lui arrivait d'en prendre tant et tant, qu'on ne le revoyait plus. Mais, le plus souvent, cette avance ne servait à rien, l'animal se laissant rejoindre par les chiens avant de prendre un parti. Ce n'est qu'après avoir acquis la certitude qu'on en voulait réellement à sa peau, que, faisant appel alors à son intelligence autant qu'à son énergie et à ses jarrets, il fuyait, mais sans savoir où aller, au bruit inconnu et terrifiant des

trompes et des chiens. A ce moment, le daim n'a plus d'autre chance de salut que celle de mettre ses acharnés ennemis en défaut, soit en doublant, en triplant, en quadruplant ses voies, soit en se rasant, en s'assimilant avec une souche, un vieux tronc, une racine pour de là, inerte pour ainsi dire, et frappé de terreur, laisser passer les chiens affolés, emportés, mais que bientôt hélas! quelques coups de fouets suffiront pour remettre dans le chemin du devoir.

Malheureux et charmant animal, né dans un parc, où la main perfide de ton bourreau t'apportait chaque jour une nourriture si parcimonieusement pesée, à quoi bon tant de légèreté, d'intelligence, de vigueur et de courage, dans une forêt dont tu ne soupçonnes même pas le plus petit sentier? — Fuir! toujours fuir! mais où, dans quelle direction, sans tomber soit dans un jardin, soit dans la cour ou l'enclos de l'une des nombreuses habitations dont la forêt est entourée?

Et en effet, c'est bien là que presque toujours les daims de Meudon, dans un dernier et suprême effort, finissaient piteusement leur carrière, entourés d'une foule multicolore de curieux, véritable mosaïque humaine comme on n'en voit que dans les environs de Paris : ici, je comprendrais bien mieux les plaintes d'un membre de la Société protectrice des animaux, que les protestations de mon vieux veneur vendéen.

Ces chasses duraient rarement moins d'une demi-heure et plus rarement deux heures.

En définitive, le prince avait pris un bienfaisant exercice, en compagnie de personnes agréables; le but était atteint, la vénerie de Meudon n'en visait pas d'autres.

En chassant à l'anglaise, on avait de plus l'avantage inappréciable d'éviter les réclamations des cultivateurs du voisinage, auxquels il eût fallu payer des indemnités, si les bois de Meudon avaient été peuplés de daims, comme au temps de M. le duc de Berry, qui chassait aussi cet animal. Son Altesse Impériale, le prince Napoléon, excellent agronome lui-même, portait d'ailleurs trop d'intérêt aux agriculteurs pour souffrir que leurs récoltes fussent dévorées par le gibier qui servait à ses plaisirs.

Bien que le prince fût, en fait de vénerie, aussi ignorant qu'il est permis de l'être à un prince du sang de l'an de grâce 1860, il n'est pas moins vrai que Son Altesse a sérieusement tenté de réintroduire en France la belle race des chiens de Saint-Hubert depuis si longtemps oubliée chez nous.

C'est un petit évènement qui fait trop d'honneur à l'histoire si modeste de la vénerie de Meudon, pour que nous ne le racontions pas ici dans tous ses détails.

Dans le courant de décembre 1873, M. Pichot fit,

pour le chenil du prince, en Angleterre, l'acquisition des deux célèbres bloodshounds de M. Thomas Amas Jennings Esq., de Pickring (Yorkshire), au prix considérable de seize cents francs. Ces chiens, *Druid* et *Welcome*, excitèrent l'admiration de tous les veneurs qui allèrent les voir au chenil de Meudon, et plusieurs d'entre eux voulurent suivre l'exemple du prince et contribuer avec lui à remettre en honneur cette vieille race française que nous avions si dédaigneusement laissé perdre et que nos voisins d'outre-Manche ont si bien su conserver. Parmi ceux qui s'associèrent à la généreuse pensée du prince, il faut placer en première ligne M. Piston d'Eaubonne et M. Léonce Claverie, qui, peu de temps après l'arrivée de *Druid* et de *Welcome,* se rendirent aussi acquéreurs de très beaux chiens de cette race. *Welcome,* après avoir donné une portée, est malheureusement morte au printemps suivant. Ses petits sont morts; un seul, *Abeille,* a survécu.

Le vieux *Druid,* dont le prince m'a fait cadeau, est mort à mon service à Villefermoy.

Gélibert en a fait un beau bronze. Un exemplaire a été offert en prix, cette année, par M. Alfred Firmin-Didot, à la grande exposition des races canines de Clèves.

La fin de la meute de Meudon n'a été que triste. Un colonel prussien, pendant le siège l'a emmenée

en mettant 3 fr. 75 c. dans la main du *piqueux* Lamotte.

A Fontainebleau, tous les chiens de la vénerie impériale ont été abattus; c'est lamentable!

J'ai été en situation d'entendre et de voir par moi-même, pour raconter les chasses de S. A. I. le prince Napoléon. Ici, comme ailleurs, en parlant d'autres personnages encore, je n'ai eu recours à personne; j'ai écrit constamment avec l'intention formelle d'être toujours vrai, je tiens à être cru.

Je sais qu'en suivant une autre voie, qu'en répandant certaines couleurs aux reflets douteux sur les actes dont j'ai été témoin, sur les paroles que j'ai entendues, j'eusse été plus d'une fois bien accueilli et fait peut-être la fortune de mon œuvre.

Le rôle de calomniateur, les histoires à double sens, un peu de scandale, d'invention facile, rien de ces procédés inavouables ne pouvait me convenir; pour un peu d'attention attirée sur moi, ils ne m'eussent certainement pas donné, dans tous les cas, la douce satisfaction que fait éprouver un devoir honnêtement accompli et le bonheur très grand de clore ce livre avec une conscience qui n'a rien à se reprocher.

CHAPITRE XXII.

La forêt de Compiègne.

Sous aucun règne, depuis des siècles, la résidence de Compiègne n'a été l'objet d'autant de préférence que durant celui de Napoléon III.

Aussi, presque tous les événements que je viens de relater se sont-ils accomplis sous les frais ombrages de l'antique forêt de Cuise. Cela nous a paru suffisant pour motiver une très rapide description de ce magnifique et historique domaine si connu de nom, et cependant, trop rarement visité.

Lors de l'invasion romaine, l'intervalle qui sépare le Laonnais du Parisis était couvert de forêts immenses appelées Servais. Les peuples agriculteurs, les Lètes notamment, en défrichèrent une grande partie; on vit alors s'élever des bourgades, des maisons de plaisance, dont les noms indiquent assez que ces localités doivent leur origine à des défrichements successifs. — *Longue-Avesne, Petite-Avesne, Chenevière, Pommiers,* désignent évidemment des terri-

toires où croissaient le chanvre, l'avoine et des arbres fruitiers.

De proche en proche, les bois s'éclaircirent, beaucoup d'endroits hérissés de ronces et de mort-bois devinrent des plaines fertiles. Enfin, l'immense forêt de Servais, défrichée dans des parties, percée de routes dans d'autres, fut divisée en deux portions. La première partie porta le nom de *forêt de Brie* et la seconde celui de *forêt de Cuise*.

La forêt de Cuise, aujourd'hui forêt de Compiègne, dut son nom à la maison royale de Cuise qui en occupait le centre. On a trouvé les ruines de ce palais, lors du défrichement récent de la plantation qui se trouve derrière Saint-Jean-aux-Bois, près du carrefour du Bocage.

L'antique forêt de Cuise comprenait jadis celle de l'Aigue, le bois des Ajeux, Herneude, la forêt de Chantilly, celles d'Hérivaux et de Hallate.

C'est en 1346 que Philippe de Valois créa les maîtrises de Compiègne, de Villers-Cotterets, de Laigue et de Hallate. C'est à ce prince qu'on doit la suppression des droits d'usage dans les forêts; son ordonnance mit un frein aux exploitations abusives des seigneurs et des châtelains. Cent ans plus tard, l'administration de la forêt fut confiée à des hommes spéciaux; si on s'aperçut que cette espèce de propriété demandait des connaissances qu'on ne possé-

dait pas, alors sans doute on reconnut qu'elle avait besoin, du moins, qu'on la soumît à une marche plus régulière et plus uniforme.

C'était une grande prérogative à cette époque que d'accompagner le roi à la chasse. Le produit des chasses formait une notable partie du revenu de cette forêt; et comme les rois alors ne vivaient que du produit de leurs domaines, on comprend que ceux qui étaient appelés à leur assurer la possession, à partager avec eux un plaisir si vivement goûté, étaient avant tout chasseurs, et négligeaient, selon toute apparence, la partie utile et positive de leurs fonctions, pour ne s'occuper que de la plus agréable et quelquefois de la plus périlleuse, car ils avaient aussi mission de détruire les bêtes carnassières dont la multiplication aurait nui aux habitants.

L'institution des maîtrises enleva aux grueries qui existaient déjà, une partie de leurs droits. Cependant, le gruyer héréditaire de Cuise avait le droit de mener le roi, quand il chassait, dans toute l'étendue de la forêt, lui-même pouvant chasser en tout endroit, son varlet après lui, portant une trousse de saguettes (flèches), avec trois lévriers, trois petits chiens et un autour sur le poing; de prendre toutes sortes de bêtes à pied rond et encore qu'il en prenne à pied fourché, en sera quitte en prévenant le garde de la forêt.

Plus ledit gruyer peut sergenter, allant par ladite

forêt, à cheval et à pied ; prendre soixante sols et un denier sur les chevaux, en cas de confiscation de charrettes et de chariots ; plus, droit de pacage pour cent porcs, d'herbages pour son gros bétail, de prendre la fille ou filles du chêne, tant pour ardoire (brûler) que pour édifier.

Dès ce moment, l'administration de la forêt fut divisée en deux branches parfaitement distinctes : celle qui concernait l'exploitation et l'aménagement des bois et des eaux, et celle qui avait plus particulièrement rapport aux chasses et au gibier. C'était un grand pas de fait assurément dans la voie du progrès.

Mais, pour faire contraste avec l'état présent de la forêt de Compiègne, je demanderai la permission de retourner un instant en arrière afin de voir ce qu'était à son origine ce légendaire domaine, ce qu'étaient les chasses glorieuses de nos ancêtres.

Lorsque les rois francs, tous *passionnés chasseurs*, se furent solidement établis dans les Gaules, séduits sans doute par la beauté du pays et plus encore par l'abondance du gibier, la forêt de Cuise, que nous n'appellerons plus que la forêt de Compiègne, devint tout d'abord leur résidence de prédilection.

C'est au milieu de cette forêt vierge, peuplée d'arbres plusieurs fois séculaires, véritables géants de la végétation, c'est sous ces voûtes sombres, mysté-

rieuses sous lesquelles l'homme ne pénétrait pas sans éprouver un sentiment de terreur et de respect, que ces intrépides chasseurs, au mépris de tout danger armés d'un simple épieu, aidés de leurs chiens ségusiens, attaquaient de front l'urus gigantesque, le bison barbu, l'ours, le buffle, les sangliers et le loup, animaux redoutables qui vivaient encore chez nous et dont la plupart n'existent plus maintenant que dans l'extrême nord de notre continent.

Cette audace, plus d'un prince la paya de sa vie.

Clotaire Ier, prince dissolu, dont il est bien difficile d'énumérer les trop nombreuses unions, était très passionné pour la chasse ; quand il ne faisait pas la guerre aux Saxons, il employait son temps à chasser ou à pêcher dans son vaste domaine de Compiègne. La passion de ce monarque pour de semblables plaisirs était très vive : l'un d'eux, le premier, lui coûta même la vie. Dans la cinquante et unième année de son règne, Clotaire se rendit à Compiègne, accompagné des principaux leudes de la couronne, pour la grande chasse d'automne, qui, chez les Francs, constituait une sorte de solennité. L'âge s'appesantissait déjà bien lourdement sur lui ; ses forces trahirent promptement son courage ; la fièvre le prit au milieu des laisser-courre les plus brillants, il fallut le ramener à Compiègne, et bientôt il mourut en prononçant ces mots restés célèbres : « Wah ! que

pensez-vous que soit le roi du ciel qui tue ainsi de si puissants rois ? »

Au douzième siècle, la forêt de Compiègne était sans routes encore ; il n'existait que des chemins tortueux, effondrés, qui servaient à l'enlèvement des bois provenant des exploitations et des défrichements effectués par suite des droits d'usage concédés aux corporations et aux établissements religieux. Déjà des clairières, des vides, des terrains cultivés se montrent partout. Ce n'est pas sans une profonde tristesse que nous assisterons à cette décadence forestière et cynégétique que rien désormais n'arrêtera plus, et qui nous amènera progressivement jusqu'à l'état actuel de l'antique et majestueuse forêt, où nous ne rencontrerons plus que ces espèces d'animaux clairsemées qui vivent encore, et qui chaque jour tendent à disparaître.

Connaissant mal les sentiers à peine frayés de la forêt, Philippe-Auguste s'y perdit à l'âge de quatorze ans, emporté par son ardeur à la poursuite d'un sanglier. Un charbonnier qu'il rencontra le reconduisit au palais. Duchesne, dans ses *Antiquités*, rapporte ce fait, mais accompagné du merveilleux qu'à cette époque reculée on trouvait dans toutes les histoires : Philippe, égaré depuis deux jours, eut enfin recours à la vierge Marie, à Monsieur saint Denis, patron des Français, fit un signe de croix : aussitôt se présente

un grand paysan noir, ayant une cognée sur l'épaule ; il soufflait du feu ; le paysan le reconduisit à Compiègne et disparut.

On prétend que c'est à la suite de cet événement que les premières routes auraient été percées dans la forêt.

Mais je crois que ce n'est que beaucoup plus tard que les premières routes furent ouvertes, et que tout le mérite en revient à François Ier qui fit percer les huit grandes voies du magnifique carrefour du Puits-du-Roi.

Louis XIV fit tracer le Grand-Octogone et ajouta cinquante-quatre cavalières, à l'aide desquelles les huit grandes routes communiquent entre elles. Sous Louis XV, on ouvrit dans la forêt deux cent vingt-neuf routes nouvelles, y compris les huit pans du Petit-Octogone et vingt-sept routes cavalières.

Toutes ces routes forment une longueur d'environ 1,350,000 mètres ; il y en a 354 ; elles aboutissent à 278 carrefours. Toutes les enceintes sont triangulaires, de sorte que deux cavaliers suffisent pour voir sauter l'animal de chasse lorsqu'il passe d'une enceinte dans une autre.

Les carrefours empruntent leurs noms aux dieux de la mythologie ; d'autres tirent les leurs des exercices de la vénerie, tels que carrefours du Hourvari, du Relancé, du Beaurevoir, etc. ; d'autres encore

des noms d'animaux, tels que carrefours du Renard, du Cerf, du Sanglier.

Napoléon fit percer la grande allée qui est en face du château et qui conduit aux Beaux-Monts. Lorsqu'en 1810 l'Empereur ordonna le percement, il se trouvait sur la terrasse au perron du château, admirant le bel effet que produit en cet endroit la vue du massif de futaie des Beaux-Monts, et l'idée lui vint aussitôt de faire ouvrir la vaste allée que l'on voit aujourd'hui. Il ajoutait à ce projet celui de faire construire au sommet de la montagne un édifice qui, faisant point de vue du château, aurait offert un but de promenade fort agréable.

L'édifice n'a pas été élevé; quarante-neuf ans plus tard, il était réservé à Napoléon III de prolonger de l'autre côté de la montagne le percement de cette magnifique allée dont l'exécution nous a été confiée en 1859. A cet embellissement ce souverain en ajouta beaucoup d'autres en découvrant des points de vue au moyen de percées pratiquées sur toutes les sommités de la forêt.

Le domaine de Compiègne, si vaste et si considérable, n'a plus de nos jours que 94,328 mètres de tour et sa contenance n'est plus que de 14,509 hectares.

On estime le fonds de la forêt de Compiègne vingt millions, et sa superficie quarante. Le revenu peut

être évalué à 550,000 fr. Le produit moyen est de cent mille stères de bois par an.

Le sol présente beaucoup de variétés. Les principales sont composées de sables siliceux, la plus grande partie de sable argileux fertile et une partie moyenne de terre argileuse.

Les principales essences qui croissent dans la forêt, sont : le hêtre, le chêne et le charme ; les résineux sont d'introduction récente.

La faune très appauvrie ne compte plus que le cerf, le daim, le chevreuil, le sanglier et le loup accidentellement, le renard, le lièvre, le lapin, le faisan et la perdrix rouge récemment introduite.

C'est dans le silence et comme à huis clos, c'est en présence des débris de l'ancienne richesse forestière qui peuplent encore la forêt, que s'exécutent ces travaux modestes et si utiles, auxquels donne lieu le débit des bois. C'est au milieu de ces vastes solitudes qu'est réunie souvent sur un point, dans une vente, toute une population ouvrière. Vous approchez, vous n'entendez d'abord que le bruit de la cognée ; vous entrez dans la vente, le soleil levant éclaire la scène. Alors, sous vos yeux se déroule la ligne des ateliers ; là, sont rangés les équarrisseurs : les uns prennent des mesures, les autres font retentir l'air sous les coups redoublés de leurs haches ; ici on fend les arbres, là on les découpe pour en faire des

bois de chauffage; d'autres enfin débitent le bois de sciage.

Mais ces détails pourront ne pas plaire au lecteur qui gémit plutôt sur le sort que l'on fait subir à ces vieux enfants de la terre et qui deviennent chaque jour, hélas! de plus en plus rares.

Après toutes les vicissitudes qui ont accompagné l'existence de la forêt de Compiègne, tel est l'état dans lequel elle est aujourd'hui.

A ces luttes terribles, à ces combats livrés corps à corps aux animaux les plus redoutables, vont succéder maintenant des chasses moins périlleuses, moins émouvantes et plus méthodiques. Nos bras sont devenus trop débiles pour manier le javelot et l'épieu. Nous ne verrons plus désormais dans les allées et les nombreuses routes alignées au cordeau de la forêt que de beaux et brillants cavaliers, que de belles et élégantes femmes poursuivant, sans courir le moindre danger, un cerf inoffensif à la ramure chétive et grêle. Les échos de la vieille forêt de Cuise ne répéteront plus les tons rauques et sauvages de l'olifant des anciens veneurs, nous n'entendrons plus que les fanfares harmonieuses des *piqueux* et de leurs maîtres chamarrés d'or et vêtus de velours et de soie.

Nous ne pouvons mieux faire, pour ouvrir la période des forêts et des chasses civilisées, que de

commencer par François Ier, surnommé « le père des veneurs. »

C'est à Compiègne que ce prince conduisit Charles-Quint auquel, durant la chasse, il fit les honneurs des routes nouvellement ouvertes, et des puits creusés pour rafraîchir sa vénerie.

L'empereur, frappé de l'accueil qu'il y reçut, dit : « Je ne m'étonne pas si les rois de France ont tant d'attachement pour Compiègne, le séjour en est tout aimable. »

Ces paroles justifient parfaitement le vieux dicton d'alors, encore vrai de nos jours :

> Oncques ne sort de Compiègne,
> Que volontiers n'y revienne.

La galanterie partagea bien souvent, avec la chasse, les instants de François Ier; Marguerite de Valois, « la Marguerite des Marguerite », était, à Compiègne, de tous les laisser-courre.

Henri II ne fut pas moins passionné que son père pour la vénerie; il aimait chasser à Compiègne à cause de l'état des routes et du terrain qu'il trouvait excellent. Cette frénésie de chasser, chez ce roi, s'était emparée de Diane de Poitiers, sa belle maîtresse, devenue duchesse de Valentinois, et qui passait pour avoir découvert une nouvelle fontaine de Jouvence. Le secret de cette beauté vraiment extraordinaire

était pourtant bien simple : dédaignant les mille soins toujours énervants de la coquetterie, elle conservait les habitudes actives de la première jeunesse. Debout à cinq heures du matin, lorsque tout le monde dormait dans le palais de Compiègne, Mme de Valentinois se trempait dans un bain d'eau froide ; puis à cheval, elle s'élançait dans la forêt comme la Diane de la mythologie ; elle chassait deux ou trois heures au courre, à la pique, le cerf, le sanglier, puis elle revenait se coucher sur son lit de repos, ou elle passait la matinée à lire des romans de chevalerie, des livres d'astrologie et d'histoire.

Henri IV ayant été élevé au milieu des montagnes du Béarn, la chasse convenait parfaitement à sa nature aventureuse, sans cesse avide de mouvement ; aussi, avec l'âge, cet exercice devint-il chez lui un besoin, une passion irrésistible. En guerre comme en temps de paix, aspirant au trône ou devenu roi, il chassait partout et toujours.

Henri IV fut un de nos rois qui chassèrent le plus souvent à Compiègne ; il y vint jusqu'à douze fois dans une année. Les dames assistaient à toutes les fêtes cynégétiques ; on y vit longtemps, revêtue d'un habit d'homme, la belle Gabrielle d'Estrées, auprès de son royal amant.

Vous voyez ce beau carosse doré qui sort du palais et s'en va gravement au rendez-vous du Puits-du-

Roi? C'est Louis XIV avec ses favorites à ses côtés, au milieu d'un nuage parfumé de jupes de dentelles et de satin.

Certes les équipages royaux répondent en tous points à la magnificence caractéristique du maître, et cependant on n'aime pas ce prince raffiné qui chasse en bas de soie et en souliers, et refuse de faire curée d'un cerf pris à la mare d'Épernon, parce que l'animal est sale et couvert de boue. Ces chasses trop solennelles et trop théâtrales, et qui n'étaient qu'un plaisir d'apparat, une occasion de briller, m'ont toujours semblé un premier pas vers la décadence de l'art si noble de la vénerie.

Louis XIV avait d'ailleurs une préférence marquée pour la chasse à tir où il excellait, ce qui plaçait la vénerie au second rang.

A Fontainebleau et ailleurs, tous les courtisans pouvaient suivre les laisser-courre; à Compiègne, il fallait une autorisation du souverain.

Le grand roi, plus qu'ailleurs peut-être, a marqué sa présence dans la forêt par de nombreux embellissements et des travaux d'amélioration considérables.

On peut dire que Louis XV a été bercé au bruit des cors et des chiens. Durant sa jeunesse, il était étranger à la galanterie; la chasse fut longtemps son unique et constante préoccupation.

Le duc de Bourbon, prince corrompu, entièrement sous la domination de la trop célèbre marquise de Prie, donna des fêtes splendides à Chantilly; il y invita dix-sept dames des plus jolies de la cour, espérant que quelqu'une des beautés choisies par lui initierait le nouveau maître de la France aux mystères de l'amour. Le projet échoua. Louis XV, avec ses quatorze ans, ne rêvait que chasse, chiens et chevaux; les coquettes beautés en furent pour leurs frais.

La première fois que le jeune roi chassa à Compiègne, il fut obligé d'emprunter l'équipage de Chantilly, les chiens des meutes de la couronne n'ayant pas assez de fond et de train pour forcer convenablement les cerfs de Compiègne qui étaient plus vigoureux que partout ailleurs. Pour cette raison, cette forêt fournissait tous les ans trente faons mâles à celle de Saint-Germain.

A cause de la division en nombreuses enceintes, Louis XIV aimait à faire le bois à Compiègne : il détournait un cerf comme le meilleur valet de limier, et sonnait de la trompe admirablement, mieux que le plus fort de ses gentilshommes.

Le règne de Louis XV fut un laisser-courre continuel. Si ce n'eût été son parc aux cerfs où il n'y avait que de jolies filles, en considération de son grand amour pour la chasse, on se serait volontiers laissé

aller à lui donner l'absolution du plus grand nombre de ses petits péchés.

Louis XIV a fait beaucoup pour Compiègne, Louis XV en a fait un véritable Eldorado cynégétique. Le percement de la forêt qu'il a complété est un chef-d'œuvre qui rend facile tous les genres de chasse; il n'en existe pas un pareil dans le reste de l'Europe.

Vers la fin de son règne; Louis XV semblait apercevoir dans l'avenir un bouleversement prochain; mais, fermant les yeux, il se consolait en disant : « Après nous le déluge. »

Le déluge ne s'est pas fait attendre...

Louis XVI monta sur un trône vermoulu qui s'effondra sous lui avec un fracas épouvantable.

Poussé à bout, le peuple se rua sur la royauté, abolit tous les privilèges féodaux, tous les abus criants du passé que le pauvre roi devait payer plus tard de sa tête. Tous les équipages de chasse furent vendus; maintenant les chenils royaux sont vides; le droit de chasse exclusif jusqu'alors, attribué à la noblesse, est supprimé; les gentilshommes, les grands seigneurs s'en vont à Coblentz grossir cette armée d'officiers sans soldats, commandée par le prince de Condé.

On n'entend plus dans la forêt de Compiègne que la hache des paysans qui abattent les plus beaux ar-

bres, que les coups de fusils des braconniers qu'on pendait autrefois, et qui maintenant se vengent impunément sur le gibier royal.

Mais, du milieu de la tourmente révolutionnaire, la France vit apparaître un maître nouveau.

Un sous-lieutenant d'artillerie éblouit la nation par son génie et ses victoires; il relève le trône et vient s'y asseoir drapé dans le manteau d'hermine de nos rois.

Proclamé empereur, la victoire accompagne ses aigles sur tous les champs de bataille de l'Europe. Pour que rien ne manque à sa gloire, il veut s'allier aux plus grandes familles princières en épousant à Compiègne une fille des Habsbourg. Ce mariage fut l'occasion de fêtes magnifiques, le château reçut de nombreux embellissements, les rendez-vous de chasse étaient des plus brillants.

Toutefois la vénerie impériale ne marque pas dans nos fastes cynégétiques; on déclarait alors trop souvent la guerre aux hommes, pour qu'on eût le temps et le loisir de poursuivre les hôtes des forêts.

Les désastres de 1815 rouvrirent les portes de la France à la famille de Louis XVI. Dès que les princes mirent le pied sur le sol de la patrie, comme ils possédaient au plus haut degré la science de la vénerie, chacun d'eux forma de splendides équipages; beaucoup de nos contemporains parlent encore aujour-

d'hui avec admiration des brillnats tirés, des beaux laisser-courre que faissait le roi Charles X dans la forêt de Compiègne.

Cette passion pour la chasse, cette tendance vers un retour du passé maudit, ne fut peut-être pas étrangère au mécontentement de la nation, qui montra de nouveau au roi chasseur le chemin de l'exil.

Les Français choisirent pour leur roi le duc d'Orléans qui songea beaucoup plus et fort sagement aux améliorations forestières qu'à la chasse et à la propagation du gibier. Les chasseurs cependant sont redevables au roi Louis-Philippe de la loi du 3 mai 1844.

Les jeunes princes d'Orléans se donnèrent timidement un modeste équipage en ayant le soin de mettre une sourdine à la trompe de leurs *piqueux*.

A l'époque des camps qui avaient lieu chaque année dans les environs de Compiègne, les laissercourre n'avaient d'autre but que de distraire les officiers en faisant diversion aux ennuis de la vie sous la tente.

Mais le roi des Français, après dix-huit ans de règne, dut prendre le même chemin que Charles X, et demander un refuge à cette terre anglaise qui semble avoir mission d'offrir l'hospitalité à tous les princes détrônés.

C'est alors qu'un autre Napoléon, exilé comme ses prédécesseurs, mais plus heureux, vient de ren-

trer en France; il relève le trône que les d'Orléans avaient laissé tomber; on sait ce qu'il en a fait. Nous avons raconté ce qu'ont été les chasses du second Empire, nous n'avons plus à en parler.

Nous venons de voir la chasse aux différentes époques de son existence; mais si le changement est le grand charme de la vie, cela n'exclut pas le droit à tout esprit réfléchi d'avoir ses préférences.

Quant à moi, je ne le nie pas, j'aime le vieux temps, non pas celui où, il y a quelques lustres, on marchait à l'abîme en jouant à des bergeries, en suivant la chasse dans des voitures à glaces, mais le temps de nos vieux ancêtres qui, vigoureux et forts, chassaient l'ours et le sanglier, accompagnés de fortes femmes qui ne réclamaient pas des sels à la vue d'une goutte de sang.

Qu'avons-nous gardé de l'héritage de nos pères en fait de distractions viriles?

La chasse? direz-vous.

Non, nous ne sommes plus chasseurs, nous ne courons plus d'autre danger que la maladresse de nos voisins, et si nous nous appelons chasseurs, c'est de loin, puisque c'est en parfaite sécurité que nous envoyons la balle mortelle à des animaux civilisés.

FIN.

TABLE DES CHAPITRES.

CHAPITRE PREMIER.

Pages.

Après la révolution de 1848, les forêts de la couronne font retour à l'État. — Location de la chasse. — Le prince Louis Napoléon s'installe aux Tuileries; le trône de Napoléon Ier est relevé. — On prête au nouvel empereur les intentions les plus fastueuses. — Les fermiers de la chasse se hâtent de détruire le gibier des forêts. — Ils invoquent la validité de leurs baux; les uns cèdent leurs droits, les autres se font indemniser. — Depuis Henri IV, tous nos rois agrandissent, améliorent les établissements de vénerie; les forêts sont mieux percées; les Napoléon en profitent. — Napoléon III imite Charles X. — Club des chasseurs. — Dernière chasse de la société de Rambouillet; quête pour les pauvres. — Première chasse en 1852. — Après la proclamation de l'Empire, déplacement à Compiègne. — La comtesse de Montijo et sa fille. — L'Empereur est très épris. — Propos malsonnants. — L'Empereur épouse Mlle de Montijo. — Joli mot de l'Empereur............ 1

CHAPITRE II.

L'Empereur rétablit la charge de grand veneur. — Nomination du personnel des chasses. — Organisation des forêts.

— M. Vicaire. — Parti que dut prendre le prince de la Moskowa. — Le marquis de l'Aigle cède son équipage. — Chasse à tir. — Inexpérience des forestiers au début. — Les chasses à tir s'améliorent ; le gibier reparaît. — Description d'un tiré............................... 15

CHAPITRE III.

Chasse dans un tiré. — L'Empereur, avant de commander la marche, cause avec les forestiers et les soldats. — Le bonnet de police. — La fusillade. — Mot de l'Empereur d'Autriche. — Pendant le tiré. — Le bouquet. — Le tableau. — Présence de l'Impératrice et des dames de la cour. — Bulletin de tir du maréchal Magnan. — L'Empereur donne de longues guêtres aux soldats. — Les fusils de l'Empereur. — Gastine-Renette. — Rétablissement des tirés de Charles X. — Vigueur du gibier de Compiègne. — Les chevreuils se comportent mal dans les tirés clos. — Nombre de pièces tuées dans les tirés. — Imprudence de M. Rouland. — Les deux lièvres de M. Magne. — Lord Cowley, le brigadier Darras et son chien Tabac. — M. de Wimpffen. — Le prince de la Moskowa............... 33

CHAPITRE IV.

Le gibier dans les tirés ; le faisan d'élevage. — Procédés artificiels. — Opinion erronée sur les chasses dans les tirés. — Les arrêts de M. de Wimpffen et le marquis de Toulongeon qui se plaint au ministre de la maison de l'Empereur ; spirituelle réponse de M. Fould. — M. de Wimpffen est envoyé dans une autre forêt. — Le vicomte de la Panouse relève le service des chasses................. 55

CHAPITRE V.

Arrivée de l'Empereur à Compiègne, à la Toussaint. — Série de nombreux invités. — Visite des plus grands personnages de l'Europe. — Cour brillante. — On chassait mieux à Compiègne qu'à Fontainebleau. — Le comte de R... et ses beaux habits. — Visite de l'Empereur au château de Ham. — Le chevalier de Lafond, baron de Mélicoq. — Mélicoq, souvenirs de famille. — Promenade en forêt à Pierrefonds. — Le duc de Caumont et le layon du baron de Rothschild..................... 63

CHAPITRE VI.

L'Empereur demande qu'on augmente le nombre des layons pour avoir plus d'invités. — Le prince de la Moskowa propose de faire chasser une fois par semaine dans les cantons les plus giboyeux de la forêt. — M. Rouland aimait beaucoup ces petites chasses; son fusil et ses cartouches. — Le blaireau Pablo et M. Rouland qui le prend pour un sanglier. — L'Impératrice à déjeuner fait offrir à ce ministre de la hure de sanglier à la Pablo. — Spirituelle répartie de M. Rouland..................... 71

CHAPITRE VII.

A ces chasses supplémentaires des maîtres, vinrent s'ajouter les chasses de leurs serviteurs. — Comme ils ne tuaient rien, ils imaginent de se faire accompagner par les plus renommés braconniers de la ville. — Sarcasmes des femmes de chambre. — Dîner des gens de service. — Leurs toilettes. — Mme Vallerant. — Une femme de garde. — La femme de chambre de la baronne de Sancy. — On retire les permissions aux valets-chasseurs................. 79

CHAPITRE VIII.

Les chasses à tir sont de plus en plus brillantes. — Les forestiers rivalisent de zèle. — Influence des chasses impériales sur les grands propriétaires. — Question des indemnités. — Plusieurs amateurs s'entourent de grillages. — La forêt de Fontainebleau est close par des palis. — On préfère la chasse en battue à celle au chien d'arrêt. — Tentative pour améliorer nos races d'arrêt. — Reproches à la vénerie impériale de n'avoir rien fait pour l'amélioration des chiens employés à la chasse...................... 89

CHAPITRE IX.

Amour de la chasse en France. — Monomanie de la bourriche vols de gibier. — Les gens de la bouche bourrent leurs poches de gibier. — Un chevreuil escamoté par les soldats. — Gibier caché dans une commode. — L'Empereur fait distribuer plus de 3,000 pièces de gibier. — Caractère différent entre les soldats employés comme rabatteurs. — Les cuirassiers................................. 97

CHAPITRE X.

Zèle des officiers de la vénerie. — Étendue des forêts où la vénerie a le droit de chasse. — L'Empereur donne au baron de Villars le droit de chasse dans Ourscamp et Carlepont. — La forêt d'Ourscamp; son état. — Les sangliers. — M. Peigné-Delacour. — Plaintes des fermiers. — Chasse de destruction. — Le père Laforêt. — Son histoire. — Le sanglier du comte de Soulange. — Rapport de Laforêt. — Les battues. — Le duc de Saint-Simon. — Le

TABLE. 355

Pages.

comte de Montbreton ; le marquis de l'Aigle. — Déplacement à Villefermoy. — Le baron de Lage et le brigadier Maurice. — Résultat de la chasse à Villefermoy et à Fontainebleau. — Dégâts causés par les sangliers ; question des indemnités.................................... 103

CHAPITRE XI.

On fait chasser à Madrid l'Impératrice et la duchesse d'Albe. — Caravanchel, campagne de la comtesse de Montijo. — L'Impératrice aimait peu la chasse. — Tir aux pigeons. — Les lapins lâchés. — Sensibilité de l'Impératrice. — A Biarritz. — Mérimée, Stoffel, Ortega, marquis de Toulongeon. — La chasse est à la mode à Barèges. — Opinion de l'Impératrice sur les femmes qui chassent...... 131

CHAPITRE XII.

Le roi de Prusse à Compiègne. — Illuminations commandées et décommandées. — Indifférence de la population. — Rencontre de M. Thouvenel ; il est heureux de l'accueil froid fait au prince étranger. — Visite à Pierrefonds. — Chasse à tir ; le roi médiocre tireur. — Revue dans le parc ; le prince impérial défile avec les enfants de troupe. — Départ du roi. — Le commandant Barthélemy. — Partie de plaisir de l'Impératrice dans le parc. — La chasse aux petits papiers. — L'Impératrice parodie un tiré de l'Empereur. — Le fusil de Mlle Féret.............. 139

CHAPITRE XIII.

Chasse de l'Impératrice, à Marly. — S. M. assiste à un tiré de l'Empereur. — L'Impératrice, le Prince impérial, Mlle Stuart, M. Conneau fils. — Prudence du prince. —

Le duc de Bourgogne et son précepteur Rassilly. — L'Empereur chez M. de Rothschild, à Ferrière. — L'Empereur d'Autriche à la cour de France. — Splendides chasses à Saint-Germain, à Compiègne. — Réflexions sur les tirés. — État surprenant des chasses princières en Bohême.... 153

CHAPITRE XIV.

Chasse andalouse, au sanglier, dans le parc de Versailles. — Les cavaliers, leurs chevaux et leurs chiens. — Les vaches des Landes. — Collation au Petit-Trianon. — George de Grandmaison tente de régénérer la fauconnerie. — M. Pichot. — Indifférence de l'Impératrice pour la fauconnerie; l'Empereur l'encourage. — S. M. autorise M. Verlé à installer la fauconnerie au camp de Châlons. — Le jeune de M... au bal de la cour. — Dissolution de la fauconnerie champenoise.................................. 169

CHAPITRE XV.

Tentatives d'acclimatation; le faisan argenté, le faisan doré, la perdrix Gambra, le faisan vénéré, versicolore. — Les canards du baron de Lage sur les étangs de Rambouillet. — Le garde Dissous. — Croisement du lapin.......... 183

CHAPITRE XVI.

Les gardes des forêts de la couronne; sous Charles X, sous Louis-Philippe. — Les gardes allemands. — Zèle des gardes et de leurs chefs sous l'Empire. — Imperfection des sujets recrutés parmi les sous-officiers. — Luttes et ruses des gardes et des braconniers. — Le garde Charles Connétable et Godriot pris au piège. — Les gardes n'ont pas tou-

jours le dessus. — Assassinat du garde Dissous. — Arrestation de Remy, l'assassin; son procès, sa condamnation. — Mot de l'empereur sur les gardes.................. 201

CHAPITRE XVII.

Les chasses à courre. — Comment l'Empereur suivait la chasse. — L'étang de Sainte-Périne.—La royale.—Le cerf des Vineux, celui de la Landeblin. — Accident, un cheval tué; Mme Thayer, M. Fould. — Histoire de mon cheval. — M. Vicaire. — Le cerf du curé de Sempigny. — Le roi d'Italie à Compiègne.............................. 235

CHAPITRE XVIII.

Danger que courent les veneurs. — Le baron Lambert blessé par un cerf à Fontainebleau. — L'Empereur s'expose à être blessé; reproches de l'Impératrice. — Surveillance durant les promenades en forêt. — Armes trouvées dans un terrier. — M. Adam pris pour un malfaiteur.............. 255

CHAPITRE XIX.

L'Empereur sortait souvent seul; sa visite aux ruines de Champlieu. — Conversation avec un paysan qui se plaint du gibier. — A son retour ordre est donné de détruire tous les lapins de la forêt. — Le baron de Poilly chasse le sanglier devant l'Empereur. — Insuccès. — Il reçoit le bouton de la vénerie. — Les marmitons du baron de Villars. — Seconde chasse manquée. — Tour joué par le baron d'Offémont. — Belle chasse de sanglier du marquis de l'Aigle devant l'Empereur. — Promenade de M. Fould. — Saint-Pierre; Mme Delessert. — M. Fould à la prise du sanglier... 261

CHAPITRE XX.

Le grand-duc Constantin de Russie à Fontainebleau. — Chasse à courre. — Le grand duc et les fourmis. — Les biches du maréchal Magnan. — Retour au château. — Curée aux flambeaux. — Conservation de quelques vieux usages. — Le chien de saint Hubert. — Le prince impérial assiste pour la première fois à une chasse à courre. — L'Empereur n'est pas veneur. — Les valets de limier et le baron Lambert................................ 27

CHAPITRE XXI.

L'Empereur donne la chasse de Villefermoy au prince Napoléon qui renonce à celle de Meudon. — Organisation de la chasse à tir. — Affabilité du prince. — Ordre des battues. — Les chalets, les déjeuners. — Le retriever *Charly*. — Le prince Humbert. — Portraits des invités de S. A. Impériale. — Les pélicans du roi d'Italie. — Dîners à Mormant ; conversations intéressantes. — La vénerie de Meuson et ses chasses................................ 32!

CHAPITRE XXII.

La forêt de Compiègne................................ 33!

FIN DE LA TABLE.

EN VENTE A LA MÊME LIBRAIRIE.

Album de la Chasse illustrée. 1 vol. petit in-folio
relié percaline, ornements dorés sur plats......... 20 fr.

Bellecroix (Ernest). *Chasse pratique* (la) 1 vol. in-18 jésus,
avec illustrations de l'auteur, broché............ 3 fr.
 Cart. percaline...... 4 fr.
— *Chasses françaises* (les). 1 vol. in-18 jésus........ 3 fr.
— *Dressage du chien d'arrêt* (le). 1 vol. in-18 jésus.. 3 fr.

Bellecroix, de Cherville et de La Rü
français et anglais, avec illustrations de Bell
in-8°................................

Capron (E.), pharmacien. *Traité pratique des*
chiens. 1 vol. in-18 jésus................

Chabot (comte de). *La Chasse du chevreuil.*
in-8° avec 12 photographies................ 20
 (N'a été tiré qu'à 300 exemplaires.)

Jullemier (Lucien), avocat à la cour de Paris. *Traité des*
locations de chasse, suivi d'un formulaire contenant les
différents actes auxquels le droit de chasse peut donner
lieu. 1 vol. in-18 jésus..................... 1 fr. 50

La Rüe (de), ancien inspecteur des forêts. *Le Lièvre, Chasse*
à tir et à courre. 1 vol. in-18 jésus............ 2 fr.

Leroy (E.). *Aviculture, faisans, perdrix, colins, initiation à*
l'élevage, avec illustrations de E. Bellecroix. 1 vol. in-18
jésus................................... 3 fr.
 Cart. percaline......................... 4 fr.
— *La Perruche ondulée.* Éducation pratique. Acclimatation.
Reproduction. 1 vol. in-18 jésus............. 2 fr.

www.ingramcontent.com/pod-product-compliance
Lightning Source LLC
Chambersburg PA
CBHW071614220526
45469CB00002B/339